一學就會！水彩實戰教室

文少輝 Jackman ｜ 著

目錄

第3章　水彩中階篇

第4章　水彩高階篇

Introduction

熟習經典技法，水彩畫自然恰到好處

\# 原始書名　\# 化繁為簡的寫意畫風　\# 大澳漁村繪旅行

這是一本給水彩畫初學者的書，特別對於已經習畫一段日子，並期望可以來一個突破性進展的畫者來說，它更會在你心中開啟多個充滿期盼的方向。

話說回來，此書不單只是一本書，說得準確一點，是一本集合文字、圖片及影像的書，因為每一個繪畫示範除了文字及圖片的說明，還會附上繪畫影片。

關於本書與水彩畫靈魂

《從繪畫簡單景物與掌握經典技法開始的25堂水彩畫課》是一開始編寫此書時我起的原始書名。原始書名雖然有點長，不過對於身為作者的我而言，是具有相當重要的指標性作用。出版社習慣按著市場角度等等幾個因素而決定書名，作者提供的書名只是考量之一，所以正式書名通常都會與原始書名不相同。在此特別提及這件事，只因這個原始書名，真正地道出了我眼中的整本書的靈魂所在，「繪畫簡單景物」與「掌握經典技法」是關鍵的兩組字句。

一句我肯定可以深深打動你的話，就是：「只要畫好簡單景物、只要熟練掌握經典的水彩技法，就可以成功完成一流的畫作！」

熟習不可取代的經典技法

首先要說「掌握經典技法」，說穿了就是指繪畫水彩的經典步驟與經典技法。何謂「經典」？就是最常見和最多人使用的意思。我常用的水彩畫步驟，大致是這樣：大面積的上色（淺色），中面積的上色（中間色），小面積的上色（深色），使用乾筆法塑造景物的形體和增加細節，以及整體畫面的最後調整等等。還有，我最常運用的水彩技

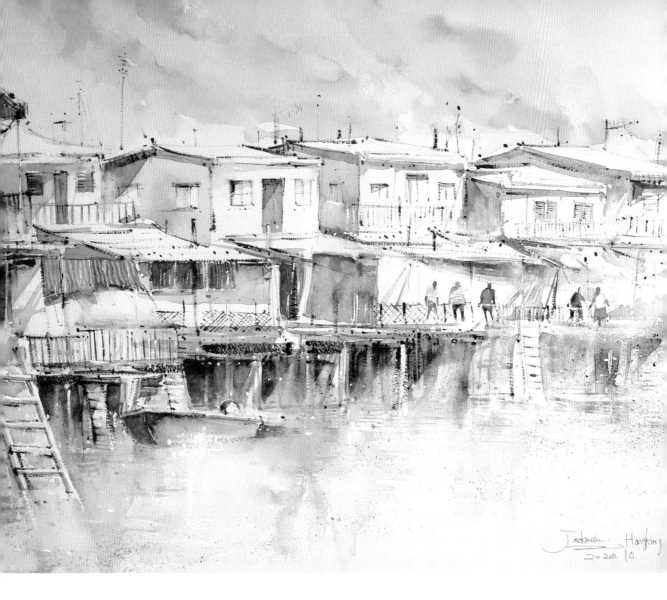

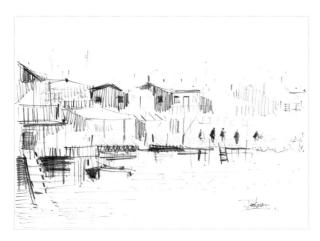

大澳漁村繪旅行（一）

508×406mm

座落大嶼山以西的大澳，被譽為「東方威尼斯」，是外國遊客造訪香港眾多小漁村之中經常列為首三位的地方。本文共有四幅大澳畫作，就讓畫作帶領讀者穿梭在水上棚屋與縱橫交錯的水道，欣賞充滿獨特風情的漁村風光。

法，包括重疊法、渲染法、洗白法、乾筆法等等。這幾個步驟及技法是不是很眼熟？是的，翻開任何一本水彩教學書都必然會提及到，當然個別畫家也會分享獨特技法。只因它們都是歷久常新的、行之已久的「經典」，所以請你不要期望將會驚喜地在此書找到「什麼前無古人的創新技法」。此書的真正任務，其實是點出一個很可能帶來許多啟示的方向，讓大家有系統、而且有效地熟習這些不可取替的經典技法！

搭配影片示範，方便不同的學習需要

這本書的亮點之一，與坊間其他繪畫教學書的差別，就是提供一個又一個由簡單至複雜的水彩畫課堂，配上完整繪畫示範影片。繪畫示範影片，就是每一課堂分析畫作的影像記錄，示範影片的最大作用不用多說是提供極高的學習指標。讀者可依個人學習需要與速度彈性觀看，全書的影片將上載至我的 Youtube 頻道：文少輝工作室。影片 QR Code 都是放在每一篇文章中，大家只需使用手機掃瞄就可馬上觀看，十分方便。

化繁為簡的寫意畫風

畫風總是百花齊放，各領風騷，自然各有各的喜愛者。即使不翻看此書內頁，單看封面的畫作，一看便知道我的繪畫風格不是那種鉅細靡遺地描繪幾近百分百真實面貌的具象畫風，如果有人形容我的繪畫風格屬於寫意並帶有印象畫風，我會很高興，並十分樂意接受這種說法，甚至視之為彷彿遇上知音人那種欣賞的形容。在繪畫層面來說，「寫意」是一種刻意將主題簡化並用快速進行的繪畫過程／方法。因此，我習慣聆聽心中的呼喚而簡化眼前所見，以快速的方式作畫。我深信，只要能夠有自信、下筆夠俐落，那麼畫出的線條和色塊就會更有說服力。

簡單而言，寫意畫風也是這25堂課的其中一個重要主題。不過，我需要特別強調地說，要不要追求寫意畫風，這問題往往跟畫家的性情、追求和所畫的主題有關。而事實上，我也曾經十分熱衷於具象畫風的畫法，而且那是一段相當美好的日子。不過人生各有階段，作畫也是，近年我已經邁入寫意畫風的世界了。

如此這樣，此書真的沒有什麼譁眾取寵的炫技，也沒有什麼高難度的水分控制，更加不需要耗上大量時間去精雕細琢繪畫，只有一幅又一幅運用簡潔明快的筆觸和色塊去完成的畫作示範。我衷心希望透過這用心構思編排的25堂水彩畫課，配上實用性極高的大量繪畫示範影片，無論是初學者或是進階者，都能從中找到大大小小的啟發，然後在水彩

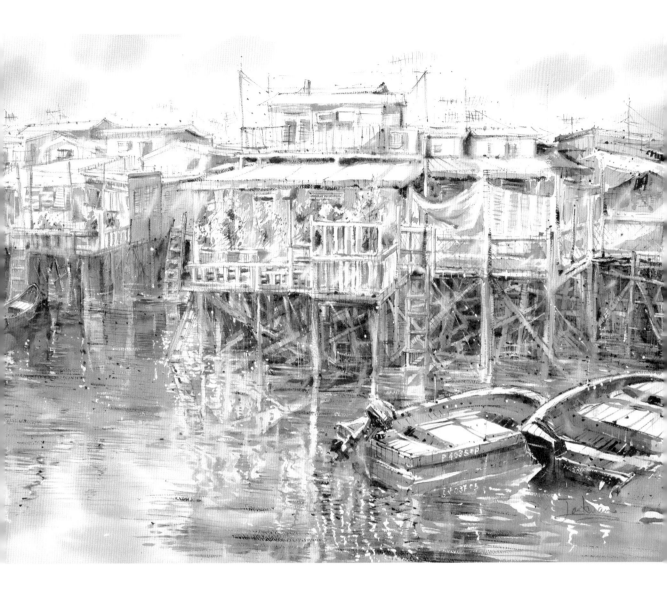

大澳漁村繪旅行（二）

560X 760mm

此畫與上一幅畫為一組，以大澳棚屋為題。
棚屋的建築概念是運用石柱或木柱直接落
在水中來支撐整座棚屋，屋與屋之間是透
過一道道窄小的木棧道接通。

畫的迷人世界展翅高飛吧！

大澳漁村繪旅行與最後課堂

最後要說，本文的四幅畫作都屬於香港大澳，是我在疫情期間懷著不一樣的心情完成的。大澳的魅力可謂集合香港漁村歷史、棚屋風景、傳統美食、藝文色彩於一體。我藉著這幾幅大澳畫作聚於同一篇文章展出，並配上鉛筆參考圖及說明文字，為已經造訪N次、居住大澳的讀者朋友，以及從未去過、打算前往的讀者朋友，衷心送上「大澳漁村繪旅行」。《大澳漁村繪旅行（四）》是這四幅畫之中，繪畫難度最高，亦會成為全書最後一課的主題內容，屆時將詳細分析如何繪畫。

Jackman 的水彩繪畫經典步驟

Step 1：繪畫鉛筆參考圖及底稿。
Step 2：在底稿大面積的上色（淺色）。
Step 3：中面積的上色（中間色）。
Step 4：小面積的上色（深色）。
Step 5：使用乾筆法塑造景物的形體和增加細節，同時交錯地繼續小面積的上色（深色）。
Step 6：整體畫面的最後調整，包括使用洗白法把景物的亮面洗出、使用彈色法增加畫面的層次、使用白色漫畫液畫出景物的最亮區域。

▶ 紅色的新基大橋，是漁村另一座地標。本文最後一幅畫作與 Lesson25 主題作品就以此橋為主角。
▼ 好一幅寧靜的漁村美景。位於新基大橋上拍攝的。

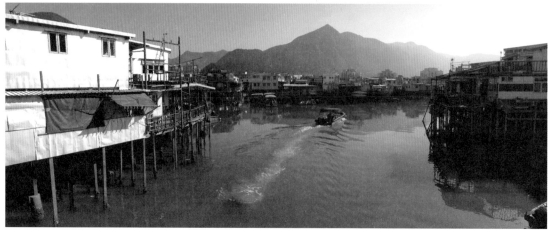

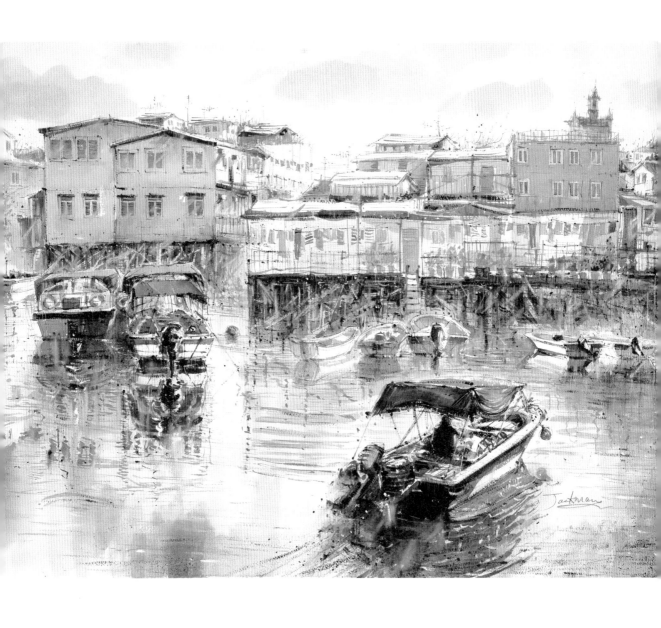

大澳漁村繪旅行（三）

560×760mm

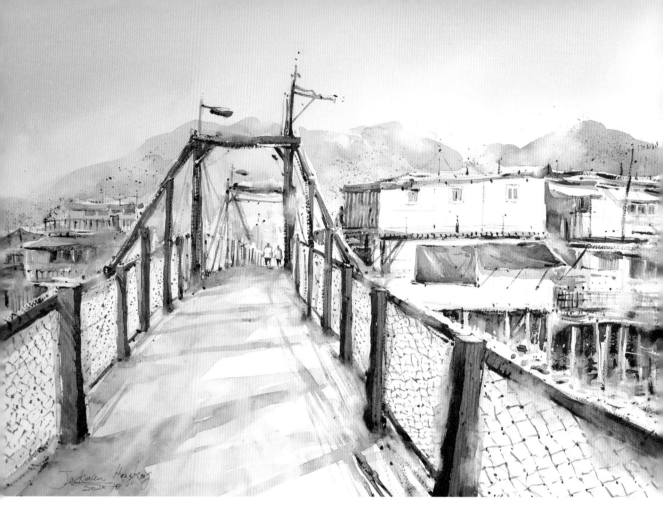

大澳漁村繪旅行（四）

594×420mm

大澳裡有兩道最主要的大橋，新基大橋在吉慶街的盡頭。此橋於 1979 年，由村民合力花了一個月時間建成。它屬於開合式木橋，在歐洲大城小鎮很常見，但在香港則很罕見，因而成為此漁村的醒目地標。

新基大橋最突出的地方，是採用漆上紅色的木料建成，兩側的欄柵以當地人常常使用的漁網圍上。此畫是四幅畫之中，繪畫難度最高，也是我自己最喜歡。繪畫大橋是第一個任務，橋本身的細節特別多，所需時間自然較長。因此一旦完成繪畫大橋，便有「成功在望」的興奮和期望，接下來其餘的棚屋及遠景，便相對地可以輕易畫好。

水彩、畫筆與
水彩紙

Lesson 01

走進水彩顏料的色彩世界

專業級水彩顏料 # 塊狀與管裝 # 不宜太多顏色

　　一張水彩作品的呈現，除了技法的運用之外，還有關乎水彩顏料、畫筆、畫紙等等的選用，因為它們全部都是相互影響，也深深影響到我們整個繪畫的表現。

　　常言道，工欲善其事，必先利其器。在正式動筆繪畫前，我們當然要準備整個繪畫過程中一切所需的工具。對於我而言，又或者對於熱愛水彩的朋友來說，水彩顏料、畫筆、畫紙、調色盤等等，全部都是「好朋友」、「好拍檔」、「好伙伴」！

歷史悠久的水彩顏料品牌

　　選擇哪一個品牌的水彩顏料？往往是初學者非常關心的問題之一。以下來自不同國家的幾個歷史悠久品牌都值得推薦（應該沒有人異議吧！），包括英國製的 Winsor & Newton 和 Daler-Rowney，法國製的 Sennelier，荷蘭製的 Rembrandt，以及日本製的 Holbein，他們都是品質有所保證，而且顏料不會褪色或者產生特殊的顏色混淆。

　　基本上，這些顏料在美術用品專門店或網路上都能輕易購買到。不過甚少有一家專門店同時出售以上五種品牌的顏料，大多數只集中販賣兩三種。

入門級與專業級水彩顏料

　　這幾個品牌之中，有些是出產不同系列（級數）的水彩顏料，屬於入門級的顏料，通常為了照顧初級者，比如 Winsor & Newton 的 Cotman 系列和 Daler-Rowney 的 Aquafine 系列。至於每一個品牌均有的專業級水彩（Professional 或 artist's Watercolor），就是高色料濃度且低雜質的顏料系列，大多數知名水彩畫家都是採用這個級別的水彩顏料。

專業級水彩顏料介紹

關於專業級顏料的數量，Winsor & Newton有109種顏色、Daler-Rowney有80種顏色、Sennelier有98種顏色、Rembrandt有120種顏色，以及Holbein有108種顏色。值得注意的是，每個品牌的專業級顏料又分為幾個級別，價位各有不同，大致分為1到5或更多等級。一些原材料比較罕見的顏色，自然列為較高級別，價錢也相對昂貴。

以我常用的Holbein專業級顏色為例，共有108種顏色，分為6種級別：A至F，以A、B級的種類最多，E和F級最少，只有4種及2種，價錢也以這兩種級別為最貴。而Winsor & Newton則分為4個級別（Series 1-4）。

塊狀與管裝的水彩顏料

水彩顏料以塊狀或管裝形式出售，塊狀顏料的容量較少，適合繪畫小面積的作品，或是進行戶外寫生。管裝顏料，以專業級顏料為例，多分為5ml及15ml兩種，適合繪畫較大面積的畫作，或在室內進行繪畫。一般會在室內又在戶外作畫的人，建議同時準備塊狀與管裝的顏料，這樣比較方便。

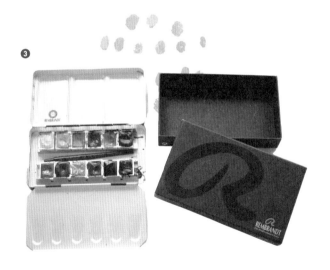

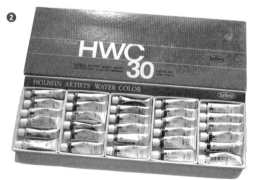

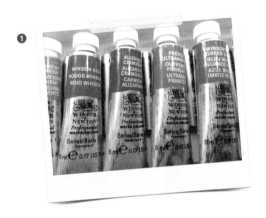

❶ Winsor & Newton 的專業級管裝水彩。
❷ Holbein 的專業級 30 色水彩套裝（管裝）。
❸ Rembrandt 的專業級 12 色水彩套裝（塊裝）。

原產地十分重要

　　這裡特別要強調顏料製造的地方，例如Winsor & Newton出產的水彩顏料，有些並不是英國製造，而是來自另一個國家。不是英國製的Winsor & Newton水彩顏料其實已經在市面出現許久，其包裝明顯與原版有所不同，而素質也明顯差劣，千萬不要因為價錢便宜而購買。要買WN的產品，非英國製的不可。至於其他像Daler-Rowney等等上述品牌的水彩顏料，我目前還沒有發現並非原產國製造的產品，不過還是需要注意。

▼ Winsor & Newton 的 12 色專業級水彩套裝。

挑選你心中的水彩顏料

　　說到最多人關心的問題，就是挑選哪一個品牌？當然沒有固定的答案。基本要求的是千萬不要挑選品質低劣的品牌，至於價錢大眾化的入門級，還是價錢較貴的專業級？個人意見，不妨選購入門級，給自己一段日子體驗及探索一下，實際使用過後才決定是否繼續使用入門級，還是邁進專業級。

❶ Winsor Lemon Yellow（檸檬黃）❷ Winsor Yellow（溫莎黃）❸ Permanent Sap Green（耐久樹綠）❹ Winsor Red（溫莎紅）❺ Alizarine Crimson（茜紅）❻ French Ultramarine（法國群青）❼ Winsor Blue（溫莎藍）❽ Yellow Ochre（土黃）❾ Burnt Umber（焦赭）❿ Burnt Sienna（岱赭）⓫ Ivory Black（象牙黑）⓬ Chinese White（中國白）

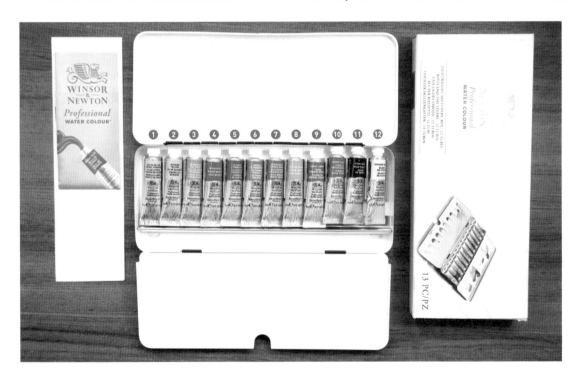

我的 14 種專業級顏料

至於我，目前是使用Holbein的顏料，它並沒有入門級顏料，只有專業級。在這之前，則是使用Winsor & Newton的專業級。此外，也有畫家選擇一種品牌的顏料作為基本，再配搭其他品牌的個別喜歡的顏色。所以，使用哪個牌子或多少個牌子都取決於畫家的喜好。事實上，對於顏色的喜愛及要求，會隨著不同的繪畫階段而有所改變。

究竟擁有多少種顏色才是好呢？首先要明白，太多顏色很容易跌進混錯色的問題。事實上大多數畫家，最常用的顏色大概只有8到12種色，然後可能還會加上幾種視之為特別喜歡的顏色。那麼最常用的顏色如何決定？只要觀察12色套裝顏色便很清楚，你會發現幾個品牌套裝顏色的選擇，不少顏色名稱是完全一樣，另外有些名稱雖然不太一樣，但只要對比顏色樣本，便會發現雖然品牌和顏色名稱不同，但其實兩種顏色卻十分接近。

Winsor & Newton的12色管裝顏色套裝(這裡以Professional Watercolour Light-weight Sketchers' Box為例子)的顏色是：Winsor Lemon Yellow（檸檬黃）、Winsor Yellow（溫莎黃）、Permanent Sap Green

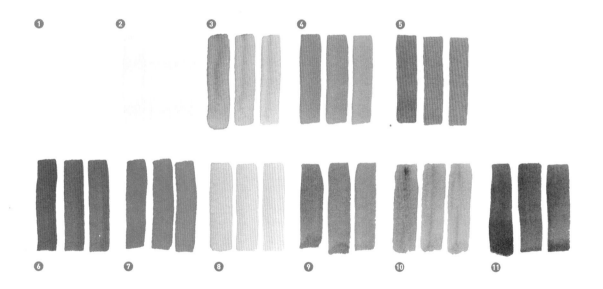

▲ 這是上頁的 Winsor & Newton 的 12 色管裝水彩套裝的顏色樣本：
❶ Winsor Lemon Yellow、❷ Winsor Yellow、❸ Permanent Sap Green、❹ Winsor Red、
❺ Alizarine Crimson、❻ French Ultramarine、❼ Winsor Blue、❽ Yellow Ochre、❾ Burnt Umber、
❿ Burnt Sienna、⓫ Ivory Black。（顏色樣本以官方版本作準。）

（耐久樹綠）、Winsor Red（溫莎紅）、Alizarine Crimson（茜紅）、French Ultramarine（法國群青）、Winsor Blue（溫莎藍）、Yellow Ochre（土黃）、Burnt Umber（焦赭）、Burnt Sienna（岱赭）、Ivory Black（象牙黑）、Chinese White（中國白）。

而Holbein的12色管裝顏色套裝，則包括Crimson Lake（緋紅）、Cobalt Blue-Hue（鈷藍）、Vermilion Hue（朱紅）、Prussian Blue（普魯士藍）、Yellow Ochre（土黃）、Burnt Sienna（岱赭）、Permanent Yellow Light（永固檸檬黃）、Burnt Umber（焦赭）、Permanent Green No.1（草綠）、Ivory Black（象牙黑）、Viridian Hue（翠綠）、Chinese White（中國白）。

兩個套裝的相同顏色有Yellow Ochre、Burnt Sienna、Burnt Umber、Chinese White，另外還有數種名字不一樣但實際顏色幾近一樣。所以，我其實要說的是，這幾個歷史悠久品牌的12色套裝的顏色，就是初學者的選色指標。它們就是最常用最經典的「12色」了！

而我的調色盤便有Holbein專業級水彩14色，其中10色屬於最常用的，也是由好幾個品牌12色套裝演變而成的，包括Cadmium Yellow Light（亮鎘黃）、Brilliant Orange（明亮橙）、Scarlet Lake（猩紅）、Pyrrole Red（吡咯紅）、Yellow Ochre（土黃）、Imidazolone Brown（酮棕）、Cobalt Blue（鈷藍）、Ultramarine Blue（群青藍）、Viridian（鉻綠）、Neutral Tint（中性灰）。此外，4種特別喜歡的顏色則是Lemon Yellow、Brilliant Pink（豔粉）、Horizon Blue（天藍）、Sap Green（樹綠）。整本書的畫作，都是由這14色混和而成的色塊畫成的。

▲ 左邊為 Winsor & Newton 的顏色（5ml），右邊是 Holbein 的顏色（15ml），5ml 和 15ml 是最常見兩種容量的管裝水彩。

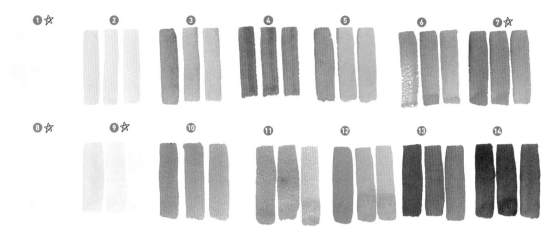

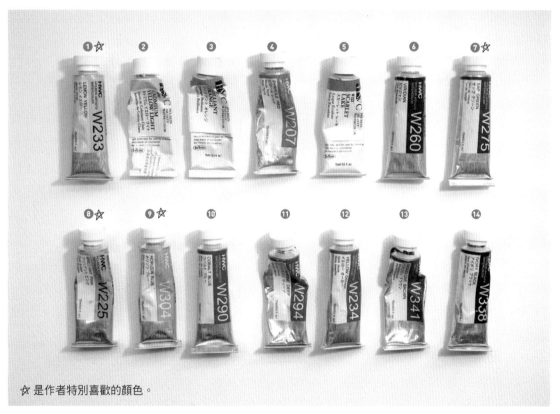

☆ 是作者特別喜歡的顏色。

▲ 我常用的 Holbein 專業級水彩 14 色。

① Lemon Yellow ② Cadmium Yellow Light ③ Brilliant Orange ④ Pyrrole Red ⑤ Scarlet Lake
⑥ Viridian ⑦ Sap Green ⑧ Brilliant Pink ⑨ Horizon Blue ⑩ Cobalt Blue ⑪ Ultramarine Blue
⑫ Yellow Ochre ⑬ Imidazolone Brown ⑭ Neutral Tint。（由於拍攝關係，顏色樣本以官方版本作準。）

Lesson 02

走進畫筆的筆毛與筆型世界

＃人工尼龍毛 ＃天然毛
＃彈性與吸水性 ＃常見的筆型 ＃不同的筆觸

怎樣選擇水彩畫筆？這問題跟選擇哪一個品牌的水彩顏料同樣重要。一支水彩畫筆的學問的確很大，除了筆毛，還有筆型、用途、品牌……等，可以分享的很多，我們先講筆毛的種類，讓大家有個基本的選筆概念。

好畫筆的特性

彈性和吸水性，是筆毛的主要功能。舉凡畫筆的毛鋒具有好的彈力，都稱得上為「好畫筆」。當我們使用這種畫筆，將它從紙上提起時，其毛鋒很快能回復原來的筆形，可以流暢又快速地沾顏料繼續下色。而且好的畫筆由於吸水性比較好，所以能夠吸取足量的顏料，繪畫時才能一氣呵成，無論哪一種技法都不斷水。

筆毛材質：人工尼龍毛與天然毛

筆毛分為兩大類：人造毛和天然（動物）毛。尼龍毛是人造毛的一種，常用於製造畫筆，因此也被稱為尼龍毛畫筆

（synthetic fibers）。尼龍毛畫筆富有彈性，比動物毛畫筆耐用，不過含水量比不上動物毛，不適合大面積的鋪色（以我個人經驗來看，A3尺寸畫紙或不超過此尺寸，完全使用尼龍毛畫筆還可以）。它的另一特點是適用於較黏著、高密度的顏料，例如壓克力顏料。基本上，此種畫筆的價格比動物毛畫筆便宜許多，市場上亦有大量的選擇，幾個歷史悠久品牌都有出產。

天然毛，也就是動物毛，其中貂毛與松鼠毛，是天然毛畫筆之中的兩大主角。另外，還有豬鬃毛、馬毛及羊毛等等，那就屬於次次級或次次次級的天然毛畫筆了。

最頂級的西伯利亞貂毛畫筆

在眾多動物毛之中，貂毛在彈性與吸水性的表現是列為「最理想的筆毛」。至於貂毛的等級，大致分為紅貂毛（red sable、fine sable或martes）與西伯利亞貂毛（Kolinsky）。

標明為「西伯利亞貂毛」就是最上級，特點是吸水性極為優秀，能均勻吸附顏色，而得以自然地在畫紙上流暢展現出水彩技法。西伯利亞貂，僅生長在西伯利亞嚴寒的河谷中，人們採用的是公貂尾巴中段的金紅色貂毛來製筆。據稱這金紅色貂毛，屬於當今世上最纖細、最有彈性、韌性最佳的筆毛！

西伯利亞貂毛畫筆，廠商往往視之為提高自己名聲的招牌之作，尤其在畫筆製造領域。此筆由選毛開始、用絲線纏

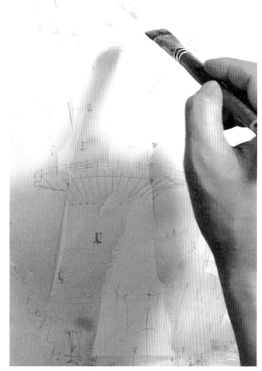

▲ 三幅圖都是松鼠毛畫筆，在眾多筆毛之中，其吸水性最高，能輕易吸下大量顏色，最適合渲染效果或繪畫大面積。

緊筆毛、把筆毛裝入金屬箍內、塗膠固定筆形、接上木質筆桿、品質測試等等多個步驟，直到最後包裝全程人工處理。每一支筆都放在精緻的獨立盒裝之中，就像名貴首飾一樣。特別要說明的是，這種被製筆廠視之為「最好的筆」，往往只會交由工廠最富經驗的製筆師來製作，比如英國 Winsor & Newton 只有九名專門製作西伯利亞貂毛畫筆的師傅，平均資歷達到三十年以上。而在市面上，只有幾家歷史悠久品牌才會出品西伯利亞貂毛畫筆，分別是英國 Winsor & Newton 的 Series 7 Kolinsky Sable、英國 Daler-Rowney 的 Kolinsky Sable Brushes、法國 Raphael 的 Kolinsky Sable Series 8404 及法國 Isabey 的 Kolinsky Sable Series 6227 等。

次優的紅貂毛畫筆

次一級的貂毛水彩畫筆，統稱為紅貂毛，有人說是來自不同的貂鼠，也有人說是來自亞洲地區產的黃鼠狼（Siberian weasel）。紅貂毛使用的毛料也是取自紅貂毛的尾巴部分。這裡雖說「次一級」，但其實以素質來說，無論彈性與吸水性也是十分優秀，只是稍微比不上「第一位」而已。

▲ Winsor & Newton 的西伯利亞貂毛畫筆 Series 7 Kolinsky Sable。

▲ 這是 Winsor & Newton 的畫筆。LH Fan 是代表長桿扇形畫筆，Sable/Synthetic 是指半紅貂毛與人工毛混合。

▲ 這是 Daler-Rowney 的畫筆，Rigger 代表描線畫筆，沒有列出筆毛原料就是人工毛。

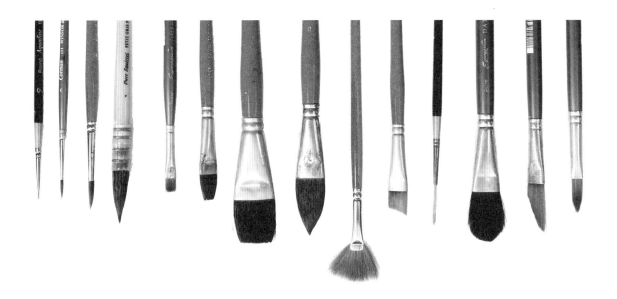

▲ 上圖共有不同品牌的九種水彩筆型，在後面會有介紹，我們不妨先在此猜估一下筆毛，哪幾支是人工毛？哪幾支又是天然毛？（是不是以為淺色筆毛就是人造毛？深色筆毛就是天然毛？答案可不是這樣簡單，例如中間的扇形畫筆的筆毛較為淺色，其實是半貂毛畫筆，在紅貂毛的中間加入了人工毛。）

▼ 此圖的全部畫筆都是人工毛。事實上，對於初學者來說，比較難分辨出筆毛種類。其實答案就在筆身印上的文字，只要沒有印上動物毛的資訊，就可判斷為人工毛畫筆了。

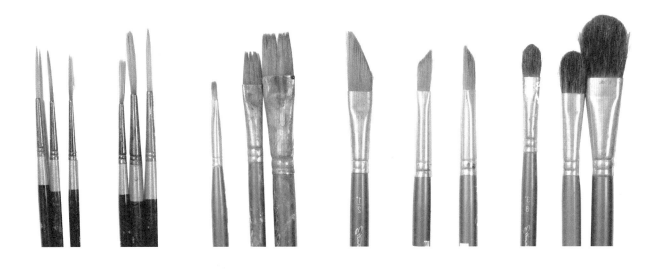

吸水性極好的松鼠毛畫筆

松鼠毛細緻柔軟，所以採用此毛製成的水彩畫筆，屬於軟毛筆。是不是所有松鼠毛都適合做畫筆？不是，只有部分較大型的松鼠或灰鼠尾毛才適合製筆，據說以生活在寒冷北方的俄羅斯喀山地區（Kazan）的松鼠最珍貴，所以有些廠商甚至會在筆身寫上Russian Blue Squirrel Hair。

松鼠毛本身的吸水性極高，因此它能夠輕易吸下大量水色，最適合渲染效果，或大範圍的濕塗。也就是說，松鼠毛筆在吸水性更勝貂毛畫筆，但是在彈性方面卻比不上。松鼠毛水彩畫筆的傳統製造法相當特別，它沒有金屬圈套，而是以硬膠套圈替代。製筆師使用四條金屬絲把硬膠套圈固定，兩條負責固定筆毛，另外兩條固定筆桿，這樣就能有效地防止筆毛脫落。

購買高級天然毛畫筆的注意要點

西伯利亞貂毛畫筆、紅貂毛畫筆及松鼠毛畫筆，就是最高級別的三種天然毛畫筆，上述的英國Winsor & Newton和Daler-Rowney、法國Raphael及Isabey均有出品。筆身或盒裝通常會印上相關的原料名字，以突顯其「尊貴地位」，例如Pure Kolinsky、Kolinsky或Kolinsky red sable，明顯是指西伯利亞貂毛畫筆。Red mink、pure red sable、Pure martes或martre，則是紅貂毛畫筆。至於松鼠毛畫筆，自然是Squirrel Hair或Russian Blue Squirrel Hair，以後者較為高級。至於其他動物毛或尼龍毛畫筆，廠商則甚少在筆身列出相關原材料的資訊。

▲ 松鼠毛畫筆的筆毛十分柔軟，但其毛鋒回復原來筆型的速度不及其他筆毛。

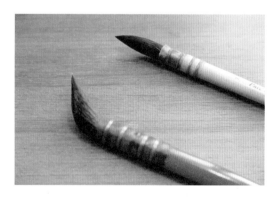

▲ 咖啡色筆身為 Winsor & Newton 的純松鼠毛畫筆，紅色筆身為澳洲 Neef 的半松鼠毛畫筆。

▼ 以下幾幅連環圖可以一氣呵成地觀看到松鼠毛畫筆非常強的吸水能力。圖中是使用澳洲 Neef 的半松鼠毛畫筆（10 號），作者把畫筆放在水中吸水，究竟吸收到多少水？當提起筆，然後輕輕地擠一擠筆毛，大量水分就從筆毛流出來……對比其他畫筆（雖然這裡沒有做出真實的對比），不用說，沒有一種筆毛可以發揮到這種吸水能力！

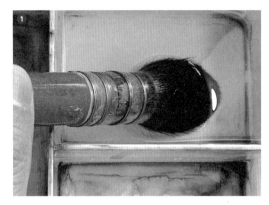

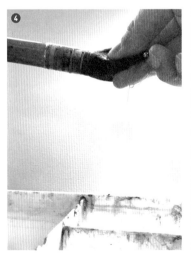

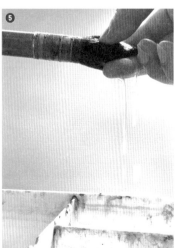

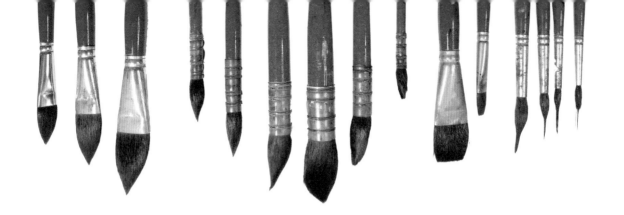

半貂毛畫筆與半松鼠毛畫筆

此外，市面上亦有半貂毛畫筆與半松鼠毛畫筆。半貂毛畫筆，通常都是在紅貂毛的中間加入10%到15%的尼龍毛，筆身會印上 Sable/Synthetic。至於半松鼠毛畫筆，也是在松鼠毛的中間加入了一些尼龍毛或馬毛等材質，不過作用有點不一樣，因為此種畫筆的吸水性極高，但十分柔軟，對於初學者而言比較難控制水分，不過摻入尼龍毛後，畫筆就能增加彈性。而我主要使用的是澳洲Neef半松鼠毛畫筆，圓頭筆及平頭筆的筆身都是印著 Squirrel mix。

畫筆保養十分重要

事實上，取得天然毛的方法較多限制，一直備受爭議，亦有不少人或團體寫信給製筆工廠，表達希望能夠改善取毛的方法……另一方面，製筆工廠也一直努力提升人造毛畫筆的品質。不過，以目前的人造毛技術來看，還需要等待一段時間，才能達到天然毛的吸收力。我擁有的天然毛畫筆不多，十分注重保養，也期盼「需要再度購買天然毛畫筆」的這一天可以不要來臨。

說實在，基於各項原因，大家務必謹記作畫時要養成習慣，將未用畫筆放置在旁邊備用，切勿將畫筆長期置放在水杯中，即使是短短數分鐘，筆尖亦會很快變形而無法正常使用。每次用完就要清洗顏料，並且擠出多餘的水，讓筆毛風乾。真的，千萬別將畫筆長時間泡在水中，動物毛也好，人造毛畫筆也罷，一律很快就會報銷！最後，攜帶外出時，請用筆捲或筆袋好好保護！

常見的八種水彩畫筆筆型

相對筆毛，水彩畫筆筆型的分類和不同功能顯得容易了解許多。這裡挑選了最常見的八種來介紹，基本上大部分知名的品牌均有出產，個別品牌也會出產特殊的筆型，以滿足需要不一樣畫法的畫家，我想大概繪畫的日子久了，不少人也會有興趣使用。八種筆型之中，圓頭畫筆與平頭畫筆毫無疑問是使用率最高，初學者也常以這兩種筆作為繪畫水彩的起點。

1. 圓頭畫筆（round brush）

外形有些像淚滴或是大的針頭，是兩大主要筆型之一。用法大致是，除了平塗水彩，特別適用筆尖能繪製出精細的線條、小圓點等等。圓頭畫筆的大小，通常由最小的00號開始，接著0，1，2，3……15，16等。建議初學者，擁有小、中、大號各一支，大約就是2號、6號以及10號。

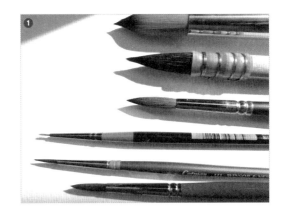

2. 平頭畫筆（flat brush）

同樣是兩大主要筆型之一，顧名思義筆毛齊平，擅長於平塗水彩，尤其是繪畫塊面、輪廓清晰的形狀。值得強調的是，豎向用筆時可以相當輕易畫出很細的直線，這種功能就是圓頭畫筆不具備的。筆的大小，跟圓頭畫筆沒有分別。

3. 榛型畫筆（filbert brush）

又稱為貓舌筆，因為呈扁平狀的外形似貓舌。此筆的功能性較強，既可以繪畫尖銳的細線，亦可用筆腹來繪畫大小不一的塊面。我常用貓舌筆，是圓頭畫筆以外第二常用的畫筆，比起平頭畫筆更多，這大概是繪畫題材之故。我覺得此畫筆擁有圓頭筆和平頭筆的特性，常用筆頭尖的部位刻畫細節，有著類似圓頭畫筆筆尖的功效。側邊可以拉柔軟的細線，類似長鋒圓頭筆，側面則是適合大面積繪畫。

4. 扇形畫筆（fan brush）

扇形筆筆毛稀疏、呈扁平狀，其筆頭形似扇子。運用乾畫法繪畫樹叢和草叢時，十分建議用上此筆，因為可以輕鬆表現出植物蓬鬆的質感。

5. 刀鋒畫筆（sword liner brush）

顧名思義呈扁平狀的筆頭就像一把美工刀或西餐刀的刀頭。特別適合繪畫草木，尤其是拖動連續性長且乾淨的線條。

6. 描線筆（script liner brush/
needle point）

這也是我常用的畫筆之一。其圓形筆頭適用於細部的刻畫。

7. 斜型畫筆（angular brush）

可說是平頭畫筆的特別版。調整原本的筆尖排列角度而形成了斜型畫筆，專門用於細小空間的刻畫，也可運用其尖部和側鋒達到需要的效果。

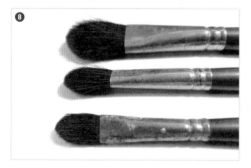

8. 橢圓形畫筆（oval brush）

也是平頭畫筆的變奏版。畫者亦可利用橢圓形畫筆的筆頭形狀、寬度以及側鋒來達到不同繪畫效果。

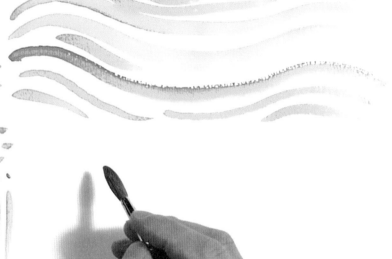

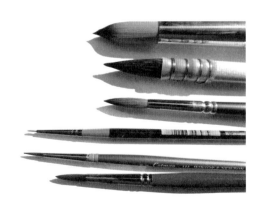

圓頭畫筆的不同筆觸

使用圓頭畫筆的筆尖描繪各種形狀。外形像淚滴或
是大的針頭，是兩大主要筆型之一。建議初學者，
擁有小、中、大號各一支。我擁有幾個品牌不同
系列的圓頭畫筆，從人造毛至動物毛畫筆均有，
以應付不同的繪畫需要。大圖的畫筆是 Winsor &
Newton 紅貂毛畫筆。

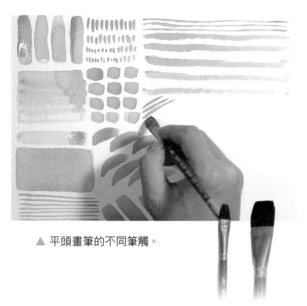

▲ 平頭畫筆的不同筆觸。

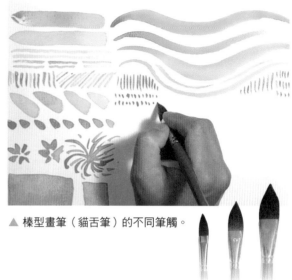

▲ 榛型畫筆（貓舌筆）的不同筆觸。

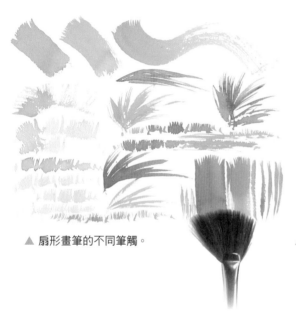

▲ 扇形畫筆的不同筆觸。

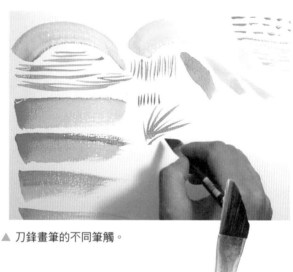

▲ 刀鋒畫筆的不同筆觸。

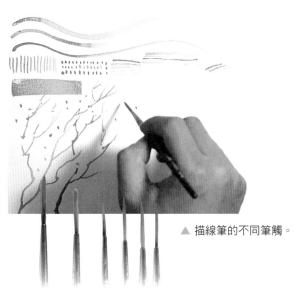

▲ 描線筆的不同筆觸。

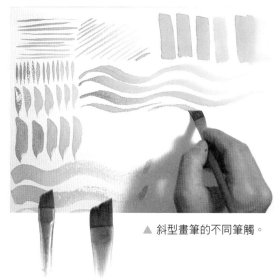

▲ 斜型畫筆的不同筆觸。

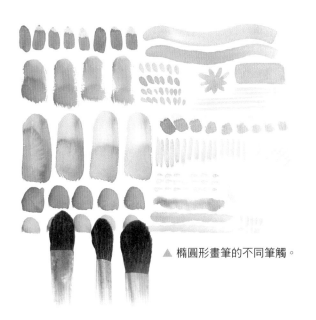

▲ 橢圓形畫筆的不同筆觸。

　　本頁所述的不同筆型，基本上我都擁有，可是說到最常用的，也就是這本書的大部分畫作，只有三種，包括圓頭畫筆、貓舌筆與描線筆。選用哪幾種畫筆，其實關乎於你的繪畫主題和繪畫習慣。因為繪畫塊面或是輪廓工整的景物不是我作品的常見主題，所以平頭畫筆雖說是兩大畫筆類型之一，但我卻比較少使用，又或者使用貓舌筆代替。

水彩實戰教室 Let's Go

本文提供一段約 48 分鐘的影片，示範了多隻水彩畫筆的不同筆觸。

Lesson 03

選擇一支讓你放心的畫筆

筆鋒長度與寬度 # 畫筆總長的影響
執筆的高低 # 長桿與短桿

當我們在水彩用品專門店，面對著不同品牌的畫筆，試圖從中選購心中的畫筆，需要考慮什麼呢？

首先考慮筆型

筆型，一定是第一個考慮。自己到底需要哪一種、哪幾種筆型的畫筆？因為每一種筆型，都有獨特的功能，只購買圓頭筆和平頭筆就足夠嗎？你還打算繪畫特定主題的景物嗎？比如，樹是你經常繪畫的景物，那麼兩三支不同號的描線筆就不能不擁有吧！

然後考慮筆毛

筆毛，是第二個考慮。人造毛畫筆？動物毛畫筆？還是混合兩者的畫筆呢？三者的彈性與吸水性各有不同表現、不同層次，雖然我們都知道動物毛畫筆的整體表現勝過人造毛畫筆，專業畫家都是以使用純動物毛畫筆或混合兩者畫筆

為主，但對於初學者而言，一開始選用人造毛畫筆其實是否已經足夠呢？有必要花大錢購買價錢不菲的動物毛畫筆嗎？是的，選用哪一種筆毛，除了考慮其效果，也要從現實方面考慮到其價錢，即使自己的預算十分充裕，真的一定要在初學階段用價錢較貴的動物毛畫筆嗎？我們將在後面進一步討論。

考慮筆鋒與筆桿的重要性

筆型與筆毛，毫無疑問是繪畫者最為關心的兩項事情，不過許多人往往就在此打住而忽略一些事情。事實上，筆鋒長度、寬度與筆桿的長度，其實也是不可忽視的一門學問。這一回會分享幾項關於筆鋒和筆身的事情，原來對於水彩技法的表現也會有一度程度上的影響，希望最終能夠拋磚引玉，讓大家日後在選購畫筆時，在筆型和筆毛之外，不妨多花點時間把筆鋒與筆桿納入考量之中。

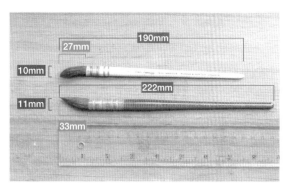

▲ WN 2 號畫筆與 Neef 2 號畫筆的筆鋒長度與寬度，以及筆總長度。

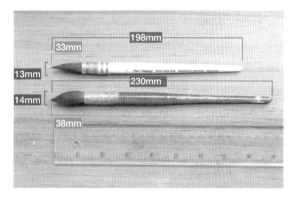

▲ WN 4 號畫筆與 Neef 4 號畫筆的筆鋒長度與寬度，以及筆總長度。

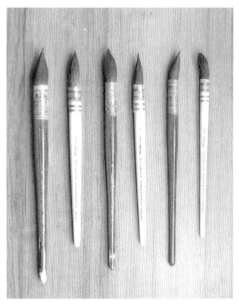

▲ 淺棕色是 WN 松鼠毛畫筆，紅色是 Neef 松鼠毛畫筆。

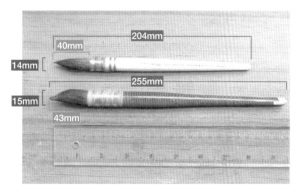

▲ WN 6 號畫筆與 Neef 6 號畫筆的筆鋒長度與寬度，以及筆總長度。

※ 圖注：數據是純手工量尺，略有誤差，以實物為準。
筆總長度：紅線；筆鋒長度：綠線；筆鋒寬度：藍色

松鼠毛畫筆的筆桿與筆鋒之差異

　　一支畫筆可分為三部分，筆鋒（筆頭）、圈套及筆桿。不用說，不同廠商的畫筆在這三部分都有自己獨特的設定。以澳洲Neef的半松鼠毛畫筆（簡稱Neef畫筆）與英國Winsor & Newton的純松鼠毛畫筆（簡稱WN畫筆）作比較，主要是對比兩者的2號、4號與6號筆的筆鋒長度、寬度和筆總長度（筆鋒＋圈套＋筆桿）。坦白說，在測量之前，我相信任何人第一眼都會發現三支Neef畫筆皆長過WN畫筆（見前頁圖）。測量的數據是純手工量尺，略有誤差，以實物為準。

筆鋒毛量的影響

　　單純就筆鋒長度與寬度的數字來說，

Neef畫筆的吸水量「應該」優勝於WN畫筆。可是，WN畫筆筆毛是Russian Blue Squirrel Hair，是公認最優質的松鼠毛，而Neef畫筆是松鼠毛混上其他動物毛，至於是不是Russian Blue Squirrel Hair和兩種毛的比例，在官網找不到答案。如此這樣，以自己真實使用經驗做出的評價，我會覺得Neef畫筆的吸水量勝過WN畫筆，大概是因為筆鋒含有筆毛量比較多之故。

筆總長度與執筆高低有莫大關係

　　筆總長度是第二項分析。

　　以筆總長度的數字來說，WN畫筆雖然比Neef畫筆短，但其他廠商松鼠毛畫筆也是大概這樣的長度，可以稱得上「標準長度」，所以反過來說其實是Neef畫筆偏長而已。筆總長度與我們執

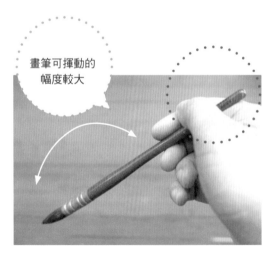

畫筆可揮動的幅度較大

▲ 這是 Neef 2 號松鼠毛畫筆，筆總長度為 222mm。由於筆身較長，繪畫者執筆可低亦可高，而且畫筆可揮動的幅度也較大。

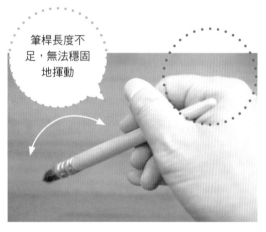

筆桿長度不足，無法穩固地揮動

▲ 這是 WN 2 號松鼠毛畫筆，筆總長度為 190mm，較適用於執筆低。我嘗試執筆較高，可是筆桿長度不足，而無法穩固揮動。

筆的高低有莫大關係。這裡談的是三角式握筆法，與平時寫字握筆的方式一樣，而繪畫水彩畫的人多數時候也是採用此執筆方式。

執筆低，即是手執在筆桿前部（金屬圈套），筆力易於到達筆尖，筆觸的重心在前端，這樣畫出的筆觸比較堅硬有力，有利於繪畫精緻的內容或景物的細節。另外，用力的部位就靠手指和手腕，活動範圍較小，所以適用於繪畫小面積的畫作。至於執筆高，即是手執在筆桿末端，雖然手中之力傳遞到筆尖的距離較遠，不適合繪畫精準的內容，卻有利於繪畫大面積的畫作，適合於表現奔放和豪邁的畫風。

如此說來，Neef畫筆筆身由於較長，畫者執筆可低亦可高。而WN畫筆則只適用於執筆低，我曾嘗試執筆在末端，可是長度不足而無法順暢地發揮。

同一廠商不同系列的筆桿差別

關於筆總長度影響執筆的位置，這裡舉出另一個例子，就是同一廠商不同系列畫筆的筆桿之差別。以WN的兩種系列畫筆為例，cotman畫筆為該品牌的入門系列，2號筆總長度為180mm。而紅貂毛畫筆的2號筆總長度為208mm。兩者的筆鋒長度和金屬圈套的長度一樣，均為13mm和27mm。以我實際使用此兩支筆的經驗來說，cotman畫筆長度只適用於「執筆低」，而紅貂毛畫筆的長度則適用於「執筆可低可高」。歸納上述的兩點，筆身較長能提供畫者執筆位置較大的彈性。

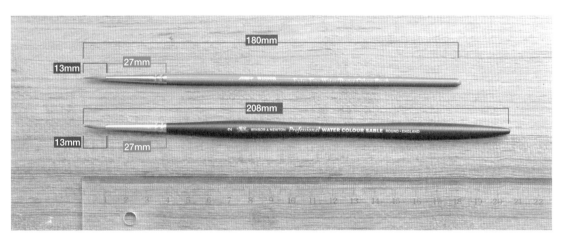

▲ 圖中都是 WN 畫筆。上面是 cotman 2 號畫筆。下面是紅貂毛 2 號畫筆，此長度適用於「執筆可低亦可高」。（數據是純手工量尺，略有誤差，以實物為準。）

不同廠商的圓頭筆桿長度之些微差別

接下來的例子，三支來自不同廠商同是最小的圓頭畫筆，筆總長度其實相差很小，卻也會影響執筆的順暢感。

法國 Pébéo Iris 系列與 WN cotman 系列的最小圓頭畫筆，筆總長度為175mm，而 Daler-Rowney Aquafine 系列的最小圓頭畫筆，筆總長度為168mm。

我大部分畫作的最後步驟，都是使用最小號圓頭畫筆，應用乾筆法畫龍點睛地畫出景物的重點或細節。愈短小的畫筆，愈難穩固地執筆，亦影響筆力傳到筆尖。以我自己右手的大小來說，總長度175mm的畫筆，可以穩固地執筆，筆力也能夠充分發揮。可是筆總長度168mm的畫筆，想不到僅短了7mm，我便無法執穩，筆力不單無法充分傳送到筆尖，而且一旦稍加用力就很容易鬆

手，畫筆就像刀子會飛到桌上或地上……每次見到這樣情況，除了感到無言，也提醒自己對於畫筆的長度需要特別注意。

長桿與短桿畫筆

最後一點要介紹長桿及短桿畫筆，這是配合畫家的特別需求而誕生的畫筆。在選購畫筆時，我們也要留意這種特別短或特別長的畫筆，說不到某天就會用上。以 Winsor & Newton 扇形畫筆為例，分為長桿扇形畫筆（Long handle Fan）與短桿扇形畫筆（Short handle Fan），前者的總長度為298mm。另外，日本 Holbein 的圓頭畫筆亦有短桿規格，2號、4號、6號、8號筆的筆總長度分別約135mm、140mm、145mm、155mm，是正常標準長度畫筆的四分之三左右。

▼ 我習慣使用最小圓頭畫筆勾畫細節。

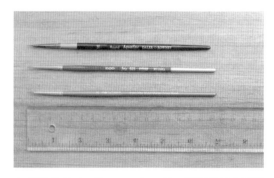

▲ 黑色為 Daler-Rowney Aquafine 系列的最小圓頭畫筆，筆總長度為 168mm。紅色法國 Pébéo Iris 系列與藍色筆身 WN cotman 系列的最小圓頭畫筆，筆總長同樣是 175mm。

▲ 175mm 筆總長度的 WN cotman 系列的最小圓頭畫筆，較適合我使用。。

▲ 日本 Holbein 的短桿 2 號圓頭畫筆。

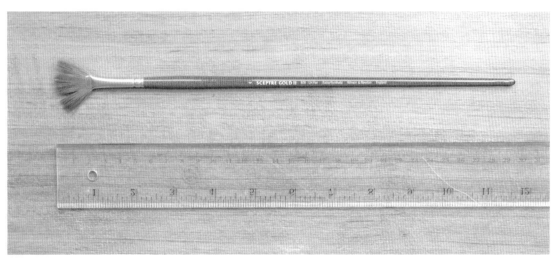

▲▼ WN 長桿扇形畫筆，長度約 298mm。

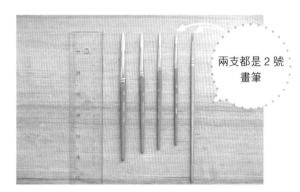

兩支都是 2 號畫筆

▲ 日本 Holbein 的短桿圓頭畫筆，2 號、4 號、6 號、8 號筆，以及右邊是標準長度的 WN cotman 畫筆。

Lesson 04

走進水彩畫紙的世界

紙漿材料 # 無酸性 # 抄紙方法
紋理 # 厚薄 # 包裝形式

　　一張品質良好的水彩畫紙，對於繪畫技法的發揮、創作的樂趣、長久色彩的穩定性、作品的保存時間性等等，都能帶來很大的幫助。

認識水彩紙

　　水彩工具的選用方面，本文來到另一重點，就是水彩畫紙。繪畫水彩畫的過程，自然會使用大量的水分，所以選用水彩紙的最大關鍵，畫紙一定具備極高的吸水性，否則只要輕輕塗抹數下紙張便容易破裂或起毛球。

　　說到認識水彩紙，比較有效的方法是觀看畫紙的原廠標示，因為從中可以得到相當完整的紙張資訊。標示上，100% cotton（百分之百棉漿）、acid free（無酸性）與 mould-made（模造紙）這三個關鍵字不得不認識，因為這是關於水彩紙原材料及製造方法。如果你在標示找到 100% cotton 和 mould-made（不是還有 acid free 這個關鍵字嗎？稍後會解說），基本上就可以視為優質的水彩畫紙了！

水彩紙的紙漿材料

　　早期的專業水彩紙以棉漿（cotton pulp）為主，並為了增加紙張的強度而添加亞麻漿。直到 1844 年木材打漿方法發明後，才開始進行模造紙張〔這就是後面提及的機製水彩紙（machine-made paper）〕。時至今日，一般紙廠不再使用麻料了。一般來說，現代水彩畫紙的主要紙漿材料分為兩大種，棉漿與木漿（wood pulp）；兩者延伸出來的第三種，就是混合棉漿與木漿。

100% cotton 紙張是最上等之選

　　棉纖維屬於天然中空纖維，取自棉花種子的長棉毛（seed hairs）。這部分的棉纖維較長，而且具彈性又強韌。另一

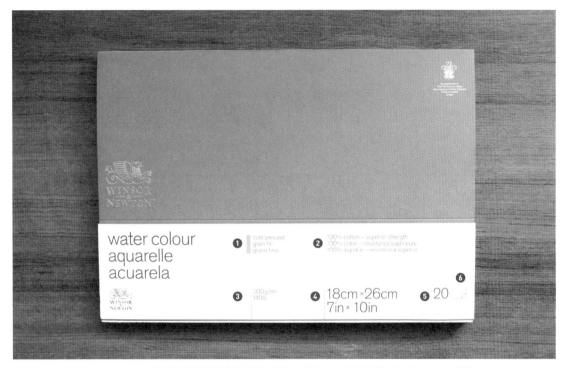

▲ 此乃 Winsor & Newton 三個級別水彩紙本中的最高級，關鍵之一是其紙漿成分為 100% 棉漿。

封面資料： ① cold pressed（冷壓中粗紋理） ② 100% cotton（百分之百棉漿）
③ 300g/㎡/140lb（每張水彩紙的克數／磅數） ④ 18 X 26cm ／ 7 X 10 in（尺寸）
⑤ 20（內含 20 張畫紙） ⑥ 此標示代表四邊封膠本裝（block）。另外，水彩畫紙
資訊還有一個重要項目，就是製造紙張的方法，此本是模造水彩紙（mould-made
watercolor paper），列寫在封面內頁。

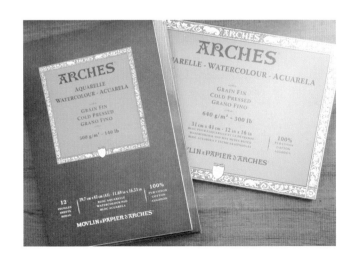

◀ Arches 是法國著名水彩紙廠，左右兩
邊均是 100% cotton 水彩畫簿，除了尺寸
有些微的差別外，，最大規格差異是什麼？
大家試著找找看吧。（答案請見下頁）

特點是天然的純白色，用來造紙漿就不需要漂白處埋，也不需使用任何化學處理，是非常優質的紙料。所以棉成分越高的畫紙，就等於品質越高，價格也越貴。100% cotton即是全棉水彩紙，屬於棉質水彩畫紙之中的最高級別。所以在畫具專門店觀看各種畫紙時候，一旦見到畫紙標示上列有「100% cotton」，就該明瞭這張紙雖然價錢不菲，但真的是吸水極高的上等水彩畫紙！

高品質的純木漿水彩畫紙

純木漿製成的水彩畫紙，屬於另一大類別，價格相對便宜一點點。木漿因為含有木質素（lignin），時間變長後就會轉為酸性（pH值高於8），導致紙張發黃而無法長久保存。所以要製造品質好的木漿畫紙，必須進行去酸性的工序，那就是在木漿加入化學成分（這是所謂製漿過程採用的化學法），使木質素溶解，再經水洗將其排除，最後再經過幾個步驟後才終於製成中性紙張（ph neu-tral paper，pH值接近或等於7），如此一來，畫紙就不容易變黃，得以長期保存。

混合棉漿與木漿的畫紙

雖然全棉水彩紙的品質最好，可是價錢昂貴，因而出現了混合棉漿與木漿製成的畫紙，按疏水性及保存度等等來看，算是純棉畫紙與純木漿畫紙之間的級別。這種混合成分畫紙的棉漿與木漿的比例沒有固定標準，各家紙廠各有不同的出產，有些是含棉漿25%＋木漿75%，也有些是棉漿與木漿各含50%。

關於 Acid free，棉漿畫紙與木質畫紙的不同

Acid free，是水彩畫紙的必備規格，表示這張畫紙屬於「無酸性」，意思是不易變黃。不過我們在畫紙標示上看到的 Acid free 中文譯名各有不同，諸如無酸、中性、中性無酸都是最常見的。避免混淆，該以 Acid free 作準。

不過純棉漿、純木漿與混合漿三種畫紙標示的「Acid free」，真正的意義其實是不同的，在上面已經提及了。全棉畫紙本身就是天然無酸，因此它的 Acid free 就是真正的無酸性，而且紙廠在包裝上不會特別強調「我們出產的全棉水彩紙，具有無酸性的優點」，這會給人

＊前頁解答：左邊紙張是 300g/㎡，右邊是 640g/㎡。單純從數字來看，右邊磅數比起左邊超過一倍，到底兩者作用的差距是怎樣呢？

事實上，對於不少專業水彩畫家，300g/㎡已是最常用的中磅重量紙，適用於各種技法，而且不易變形。至於，640g/㎡可稱為超重磅的紙板水彩紙（paper board），適用於各種技法不在話下，最大賣點是即使重複多次的大量渲染或用力洗刷顏色，紙張也完全沒問題，不會出現任何破損。

多此一舉的感覺。

至於木漿與混合漿這兩種畫紙，原本是有酸性，是後期加工去掉酸性，才變成中性畫紙。因此這兩種畫紙的Acid free，「去酸性」才是真正的意思。這種情況，紙廠就會特別強調「我們出產的木漿或混合漿兩種畫紙，都具有無酸性的優點」。

保存畫作的方法

進一步地說，「無酸」是指紙張的pH值為7.0（中性）或更高（鹼性）。在正常的使用和保存條件下，無酸紙的使用壽命可以達到兩百年左右。不過無論什麼畫紙，只要在有氧的地方都會慢慢變酸，所以保存在良好的環境是選紙之外的另一個重要因素。首先推薦使用水彩保護膠（Watercolor Fixative），本身透明如水，待畫作完全乾後，噴上兩至三次，不會使畫面增加光澤，亦不會滲入畫作中產生暗面，也不會造成反白效果，純粹為水彩畫作產生一層具防酸效用的保護膠。

至於基本的保存條件：切勿將畫作置於太陽直射處。存放環境應保持乾燥清潔並且定時清掃灰塵，千萬不要將作品放置於潮濕的地方。最後，專業畫家更會使用無酸保護紙包裝畫作後才存放。

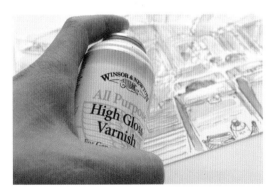

▲ 這是 Winsor & Newton 的水彩保護膠。待畫作完全乾後，噴上兩至三次，可使畫作產生一層具防酸效用的保護膠，沒有其他副作用。

各有不同白色調子的水彩畫紙

水彩紙大多數看起來都是「白色」，沒有認真比較的話，好像每一張水彩畫紙是「完全相同的白色」。實際上不同廠商的水彩紙，甚至同一紙廠但不同批次的紙張，紙質所呈現的色調都有所差異。由於紙漿材料會顯出顏色傾向，因此會出現暖調白（warm white）、乳白（cream white），到冷調白（cold white）等等。所以部分紙廠會將自己生產的水彩紙稱為白色水彩紙外，也會冠上不同的名稱，比如說超白（extra white）、亮白（bright white），甚至絕對白（absolute white）等等。這些不同白色調子的水彩紙若不是放在一起比較，真的難於辨識，不過初學者在目前階段不用特別在意，但需要明瞭這確實會影響到透明水彩顏色呈現的色感。至於一些專業水彩畫家，就會特別注意要選用哪種白色調子的水彩紙。

如果有興趣一次觀看不同白色調子的水彩紙，不妨在專業水彩用品店觀看水彩紙樣本，這是店家為了方便販售單張的畫紙，讓客人比較不同畫紙而選購的。

製造水彩畫紙的三個方法

mould-made（模造），是另一個關鍵字，三種製紙方法之一，亦是最主要製造高級水彩紙的方法，無論棉漿或是木漿畫紙也是一樣。製造水彩紙方法的三個關鍵字，就是hand-made（手工製造）、mould-made，以及machinemade（機器製造）。

手工製造水彩紙：不容易買到，製造方法最傳統

手工製造水彩紙是最傳統的造紙法，1809年以前，高級的水彩紙都是採用完全的人工生產，顧名思義就是從打漿、

▼ 這批水彩畫作是作者最近兩年畫下的。左上那堆畫作是西班牙，右上是奧地利，左下是義大利，右下是荷蘭。每個國家畫作的數量都不少於八十幅。猜一猜，單純觀察此照片，能猜測到作者所使用的畫紙尺寸是多少呢？（答案請見右頁）

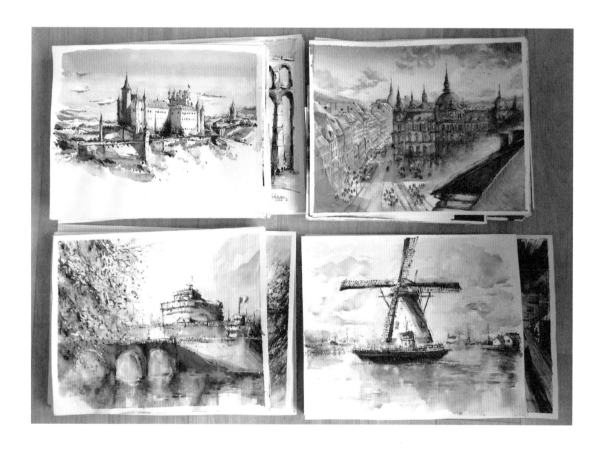

加膠、漉紙及乾燥，全程以手工製造完成。不用多說，全人工抄製的畫紙因製作技巧困難與處理細緻，自然品質較佳，但價格同時亦昂貴，在水彩用具專門店也甚少能買到。我相信一些歐洲大城小鎮目前仍有不少全手工抄製水彩畫紙的紙廠，而且歷史悠久又技術深厚，不過對於亞洲人而言，在網路上好像較難訂購到這類紙張。

近年，印度的人工抄製水彩畫紙流行起來，當地造紙業在這十年間特別興旺，也在數年前成為全球紙類回收大國，印度仰賴回收廢紙去製作新的紙張，但國內的廢紙量卻不足以滿足造紙需求。如此一來，想一想，印度造紙業發展高速，連帶相關的人工抄製紙張行業也發展起來。比如，我在Amazon網站，輸入Handmade + Watercolor + Paper，便會出現好幾家人工紙廠的產品，並發現大部分都是來自印度的，包括 bluecat paper 及 Indigo artpapers，皆是較具規模的人工造紙廠。值得一說，以下這一家，很適合給大家參考。

「Khadi papers」這一家我認為似乎不錯，因為以人工抄製全棉水彩紙來說，它提供的紙張大小及厚度有較多的選擇，包括35×70cm、56×76cm、70×100cm、100×140cm、80×200cm等尺寸，厚度則有210g、320g、640g、1000g等數種選擇。

模造水彩紙：最普及製造專業水彩畫紙的方法

模造水彩紙，是全世界生產優質水彩紙廠所採用的最普及方式，專業水彩畫家最常用的畫紙多數都是運用此製造方法。此方法算是半機製，事實上這是繼手工造紙之後，最傳統的製造水彩畫紙方法。圓網造紙機（cylinder mould papermaking machine）是此方法缺一不可的機器，世界上第一台圓網造紙機由約翰‧迪更生（John Dickinson）於1809年發明，至今這兩百年之間，隨著不斷改良技術，不僅製造品質接近手造紙，而且品質一致，因此這種高級水彩紙的方法已經成為主流，人們將這種以圓網造紙機模網生產的紙張稱為模造水彩紙。舉凡此方法製造的畫紙，在標示上必會寫上 mould made，如果沒有列寫的話，不用多說那就是機製水彩紙。

▲ 作者所使用的水彩紙？答案是 Daler-Rowney 的水彩畫簿（木漿成分，300 g/㎡，508×406mm）

基本上，模造水彩紙具有手工紙的各種優點，而使用圓網造紙機抄製水彩紙約每小時可產出二百張以上。歷史悠久的英國聖古堡紙廠（St. Cuthberts Mill）便有三個品牌的水彩紙：Bockingford、Saunders Waterford、Millford，後兩者均是百分百棉漿。這三個品牌畫紙標示還會特別寫上St. Cuthberts Mill，強調該畫紙是由這家知名的紙廠出產。還有，聖古堡紙廠擁有一台於1907年開始投產而現在還在運作中的圓網造紙機，算算已經超過一百年，是世界上罕見的古老圓網造紙機之一。聖古堡紙廠官網詳細介紹使用圓網造紙機抄製畫紙的整個過程，以及工作人員如何進行品質檢查，在紙背蓋上印章和包裝等等，或是讀者可在youtube直接輸入「St. Cuthberts Mill Making Paper A Fine Art HD」，便可觀看這官方影片。我相信，熱愛水彩畫的人都會覺得這影片很好看，有一種溫暖的感動湧上心頭！

機製水彩紙：快速且大量生產

機製水彩紙，不用多說是可以大量快速的完全機器生產，其中長網造紙機（fourdrinier machine）的產量最高，每小時可達兩到三萬張。還有，此方法通常不是使用棉漿或木漿，而是採用吸水性較慢和成本較便宜的混合不同種植物纖維紙漿。產出的紙張是長捲型捲筒紙，最後經裁切機裁成需要的尺寸大小。

水彩紙表面與紋理種類

水彩紙有三種紋理，紋理的三組關鍵字分為Rough（粗紋）、Cold pressed（冷壓中粗紋理，也稱中粗紋）、Hot pressed（熱壓平滑紋理，也稱幼滑紋），是我們分辨不同水彩紙的依據。Pressed的意思，是指在製紙過程，紙張在定型施紋時使用的加熱或不加熱的金屬滾子。其中各類紋理，因廠商製作工藝之不同，還會呈現出彼此不同的差異。同品牌同系列的紙張中，因厚度（磅數）不同，同名的紋理也有區別，以粗紋紙為例，300g就可能會比180g粗糙、強烈一些。

熱壓平滑紋理紙，是使用加熱的光滑金屬滾子而製的水彩畫紙，如同熨衣服

▲ 我入門篇章的畫作不算是正式的畫作，所以使用了價錢大眾化的 Daler-Rowney Aquafine 水彩紙（A4/A3、300g、中粗紋）。這雖然只是機製水彩紙，但產地是英國，再加上名牌的品質保證，所以效果可以接受。

一樣。由於滾子把纖維壓平了，因此這種紙張的表面平滑又細緻，也因為纖維被壓平而減慢吸收顏料的速度。

中粗紋紙與粗紋紙都同屬於冷壓形式的畫紙，也就是使用不加熱的金屬滾子，並包裹著一層纖維類織物，在此組合的重壓下，紙張形成可深可淺、可強可弱的紋理。一般而言，粗紋紙的紋理較為粗糙。正因為冷壓畫紙擁有豐富的紋理，以及能保存住大量的水、吸水速度快，所以幾乎適用於大部分水彩技法（除了十分精細的繪畫主題，應該選用熱壓畫紙），而成為水彩畫紙中應用最廣泛的紙張。

水彩紙的厚薄 （克數／磅數）

畫紙標示中關於單位共有兩組，第一組為「mm 與 inches」，例如254×178mm（10×7inches）、508×406mm（20×16inches）等等，這個比較簡單，就是顯示紙張的大小。第二組單位則有「g/m² 及 lb」， 例 如190g/m²/ 90lb、300g/m²/140lb等等，這是代表紙張的厚薄，可是要特別注意這是以「重量」來衡量。每張水彩畫紙的厚薄，就是以克數 g/m²（公制）及磅數 lb（英制）一起標示，即就是克數／磅數愈高，紙張愈厚。至於計算方法，公制及英制略有不同。

關於克數的計算方法

g/m² 表示為 gsm（grams per square meter）或略為克重（g），即是每平方公尺的紙張克重。例如300gsm指的是，每平方公尺重300g的紙張。公制方法是這樣的：我們將一張100×100cm 的水彩紙放在計重台秤，秤重後為300公克，這張紙便會稱為300g紙張。

◀ 從左至右：熱壓平滑紋理、冷壓中粗紋理、粗紋理。

關於磅數的計算方法

磅（pound，簡寫：lb），屬於英制的單位，其計算方法是秤重500張對開（56×76cm）的紙總重量，如果是140lb，這張紙就稱為「140磅紙張」。

「300g紙張」與「140磅紙張」，雖然單位及計算方法不一樣，實際上是厚薄一樣的紙張。雖然說到大多數水彩紙標示都會列出 g/m² 與 lb，不過人們掛在口邊通常是克重（g），例如一般會說「我喜歡使用300g水彩紙」，反而較少說「140磅水彩紙」。

▲ 較知名的紙廠在棉漿紙與木漿紙系列，都會出產三種紋理紙張。圖中是法國 Arches 紙廠的 100% 棉漿紙裝本（300g），粉紅色為熱壓平滑紋理、綠色為冷壓中粗紋理、橙色為粗紋理。

300g 是紙張穩定性的臨界點

初學者選擇大多190g至300g左右的水彩紙，有其他專業考量的畫家則會選購其他厚度。640g 或更重的水彩紙讓人能夠使用很濕的水彩，重複水洗也不會起皺變形。300g 水彩紙，是目前主流的紙張厚度，適用於繪畫大多數畫作。而且如果用膠帶將其黏貼牢固並等到畫作乾燥後再取下，基本上就不需要對畫紙進行拉伸（stretching）。如果選用190g水彩紙，那就得在落筆前將畫紙拉伸，

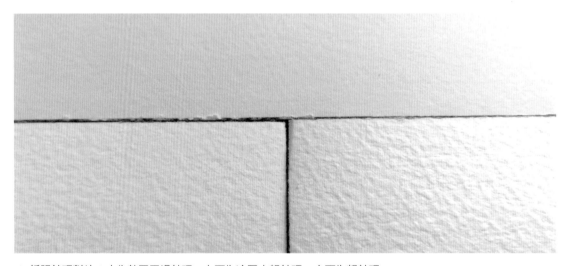

▲ 紙張紋理對比：上為熱壓平滑紋理、左下為冷壓中粗紋理、右下為粗紋理。

否則會變形，或者使用較乾的水彩來繪畫小幅的作品。

300g 的水彩紙是最常用的中磅水彩紙，不易彎曲變形。300g 以上的水彩紙，屬於重磅水彩紙，適合各類技法和暈染，不會彎曲變形褶皺，低於 300g 的水彩畫紙則適合素描或水彩乾筆畫法。

水彩紙的販賣形式

水彩畫紙的販賣形式，分為單張、本裝及整卷。單張的水彩紙規格，以56×76cm為最主流，各大主要高級紙廠均有。另外還有更大的尺寸，比如Arches高級水彩紙（640g）則是101×152cm。本裝又分為活頁本裝（pad，簡稱P），以及四邊封膠本裝（block，簡稱B），尺寸選擇很多，但最大不會超過單張的水彩紙規格（56×76cm）。至於，整卷（roll，簡稱R），諸如Canson Barbizon卷裝水彩紙（300g）是1.092×10m，就是適合畫家繪畫特別尺寸的畫作，而自行裁切。

再進一步介紹，同一紙廠同一系列的活頁本裝與四邊封膠本裝，其紙張的各方面條件是完全一樣，但封面很可能沒有太大分別，只能從封面資訊分辨pad或block這兩個關鍵字。

四邊封膠本裝是特殊裝訂方式

活頁本裝就是可以徒手撕下畫紙的裝訂。至於四邊封膠本裝，則是水彩畫簿的特殊裝訂。紙張四邊都有上膠黏合，畫紙上方或下方有一小缺口，正確方法是畫完作品等紙張乾後，用拆信刀或美工刀由缺口將紙卸下，令紙張平整不會皺。以Daler-Rowney的The Langton watercolor block為例子，這是我常用的四邊封膠水彩本裝，其封面列寫：「No soaking and stretching required.」（不需要浸泡與拉伸。）而背部更寫出：「This block is glued on four sides so that you do not have to soak and stretch the paper. You can work directly on the block. Especially useful for painting on location.」（水彩紙本四邊封膠黏合，因此您不需要浸泡與拉伸紙張，直接作畫即可，特別適合現場寫生。）這兩段文字，就是關於四邊封膠本裝勝於活頁本裝的地方。每一家紙廠出產的四邊封膠本裝，封面均有這樣意思接近的說明文字。

簡而言之，水彩多次渲染後，紙張很自然會變得皺皺的，而四邊封膠本裝能將紙邊固定。因此在完全乾透後，使用刀片從缺口將畫作取下，一張平整的畫作得以展現眼前。

單張水彩紙的大小與浮水印

最後要談的是水彩紙的單張販售，自然是指客人可以逐張購買的水彩紙，而不是一本本的合本裝或四邊封膠本裝。這種水彩紙的大小擁有絕對性的統一，說得出知名的水彩紙品牌都是出產 56 × 76cm（22"×30"）。

紙廠通常以十張水彩紙為獨立包裝，使用透明膠袋包裝，並在膠袋表面貼上產品標示。水彩用品專門店的店員拆開膠袋，按客人的需要而販售，一張亦歡迎。至於我，這個尺寸的水彩紙是目前常用的，習慣每次購買一兩包。

至於如何分辨單張水彩紙的正面，方法很簡單，只要見到浮水印正寫，就是紙的正面。

❶ 、❷ 英國 Winsor & Newton 的 100% 棉漿紙裝本（300g），紅色標示為熱壓平滑紋理、藍色標示為冷壓中粗紋理、綠色標示為粗紋理。此乃四邊封膠的水彩畫簿，缺口在畫紙上方。

❸ 每本裝訂一律由品質檢查人員進行檢測，並在封底蓋上印章作記錄。

▲ Arches 的四邊封膠本裝，缺口在畫紙上方。

▲ Daler-Rowney 的四邊封膠本裝，缺口在畫紙下方。

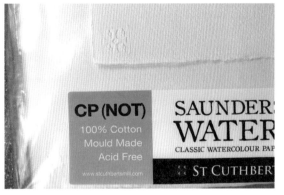

▲ 兩包 Saunders Waterford 畫紙，每包有十張。
Saunders Waterford 畫紙的標示與浮水印正寫。

◀ 一包 The Langton Prestige 畫紙，共十張。The
Langton Prestige 畫紙的標示與浮水印正寫。

Lesson 05

不同紙漿材料的顯色效果

棉漿紙與木漿紙 # 吸水性 # 顯色性
熱壓平滑畫紙

上文花了不少篇幅說明關於紙漿材料的木漿與棉漿，歸納出各有不同效果表現。然而，單純文字的說明難以明白，本文就來個效果測試吧！

找出適合表現技法的紙張

雖說效果測試，卻稱不上什麼講究的測試，過程中沒有用上什麼精準水量調出的顏色等等來測試木漿紙及棉漿紙的效果，大概可稱為「寬鬆的小試驗」。不過由於這次不是比較不同紙廠的紙張素質，而是選用同一家紙廠不同級別的水彩紙作比較。後面的記錄還會附上圖

片作說明，所以多少還是可以給大家某個程度上的參考價值。

還有，木漿紙與棉漿紙的效果差別？粗紋、中粗紋與平滑紙的效果差別？亦是不少水彩畫初階者較為關心的兩個問題。更進階的提問，不同紙廠的木漿紙或棉漿紙的素質差別？這應該會是早已跨過初階、進入了中階的朋友比較關心的，因為在那階段可能會希望在不同紙

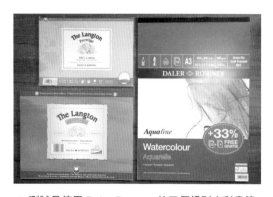

▲ 測試是使用 Daler-Rowney 的三個級別水彩畫簿。

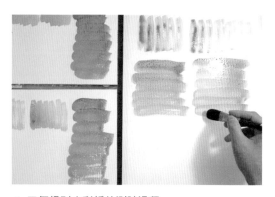

▲ 三個級別水彩紙的測試過程。

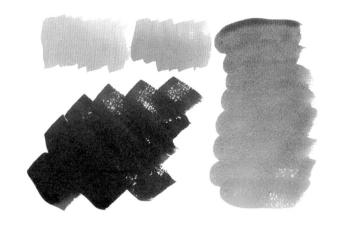

◀ 這是 The Langton Prestige 水彩紙，其紙漿成分是 100% 棉漿。棉漿紙的特點是吸水性及顯色性均高，但價錢昂貴。左上色塊：小號平頭筆的筆觸。左下色塊：大號平頭筆的筆觸。右色塊：橢圓形筆的筆觸。

廠的紙張中找出最適合自己表現技法的紙張。

植物纖維是水彩紙的紙漿材料

現代水彩畫紙的主要紙漿材料分為兩大類，棉漿與木漿，都是植物纖維。兩者延伸出來的是混合棉漿與木漿的水彩紙。

另外，還有一種水彩紙多數是初級者使用的，其價錢便宜許多，效用自然與棉漿紙或木漿紙有很大的落差。它的紙漿材料通常混合了多種植物纖維，但紙廠甚少詳細說明，大概覺得不算重要吧。

傳統模造方法與棉漿紙、木漿紙

說到紙張成分，通常是與製造方法一起說明的。傳統的模造方法和大量的機造方法，上文已說不再重複。舉凡棉漿水彩紙和木漿水彩紙都是採用傳統的模造方法，以發揮它們的最大效果。大量的機造方法用於第三種一般紙，這一切都是品質和價錢等等綜合而成的結果。一般來說，知名的紙廠銷售三種級別紙張，以照顧不同顧客的需要，分別是最高級的100%全棉畫紙，對象是專業畫家或中階者；第二級別是100%木漿畫紙或混合棉漿與木漿畫紙，對象是中階者或初階者；第三級是混合不同植物纖維（不包含棉漿或木漿），對象是初階者或學生。

Daler-Rowney 的三個級別水彩紙

以 Daler-Rowney 和 Winsor & Newton 這兩家英國品牌各自三種級別水彩畫簿來說明。Daler-Rowney 按高至初級來劃分：The Langton Prestige、The Langton，以及 Aquafine，紙漿成分是 100%

棉漿、100% 木漿及混合不同植物纖維（推斷不包含棉漿或木漿）。值得一說，Aquafine水彩紙的紙漿成分寫法是這樣：100% cellulose，中文意思是100% 纖維素，纖維素只是一個統稱，沒有特別說明採用哪一種或哪幾種植物纖維來製造此系列的紙張，不過肯定是沒有棉漿和木漿。

還有一個有趣的發現，這三種 Daler-Rowney 水彩畫簿，唯獨 The Langton 水彩紙沒有列出其成分，其他均在封面列出100% cotton 或100% cellulose。我在官網找到相關資料，其紙漿成分是100% woodfree acid-free paper。 acid-free 是無酸性，不過 woodfree 到底是什麼意思呢？下面會有說明，簡而言之，這種紙張的成分是100% 木漿。

Winsor & Newton 的三個級別水彩紙

至於 Winsor & Newton 的水彩畫簿，按高至初級來劃分：Professional、Classic 及 Cotman，前兩者是100% 棉漿與100% 木漿。至於 Cotman 水彩紙，無論是產品實物或官網都沒有顯示資料說明。不過 Cotman 系列的水彩、畫筆與畫紙本身開宗明義地表明是 Winsor & Newton 的入門級別，再加上價錢比前兩者便宜許多，因此把它歸納為100% cellulose，也算是合理的推斷。

100% woodfree 與 100% virgin wood pulp

前段 Daler-Rowney 提及的封面資訊有趣發現，也發生在 Classic 水彩紙，我是在官網才找到其紙漿成分，答案：100% virgin wood pulp and acid-free paper。 這

▲ Daler-Rowney 的三個級別水彩畫簿，只有圖❶棉漿紙有標明「100% cotton」，以及圖❸混合多種植物纖維的紙有寫出「100% cellulose」，反而圖❷木漿紙沒有列出。

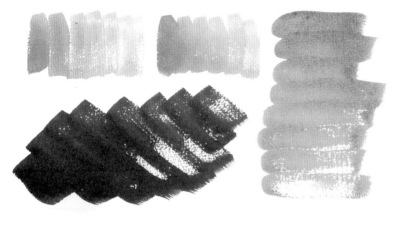

◀ 這是 The Langton 水彩紙，其紙漿成分是 100% 木漿。木漿紙的特點是，吸水性與顯色性的表現理想，但明顯不及棉漿紙，價錢比棉漿紙便宜。灰色（左上）：小號平頭筆的筆觸；藍色（左下）：大號平頭筆的筆觸；黃色（右）：橢圓形筆的筆觸。

◀ 這是 Aquafine 水彩紙，其紙漿成分是混合不同植物纖維（推斷不包含棉漿或木漿）。這種紙張的吸水性與顯色性非常顯然地不及棉漿紙或木漿紙，價錢最便宜。灰色（左）：小號平頭筆的筆觸；黃色（中）：橢圓形筆的筆觸；藍色（右）：大號平頭筆的筆觸。

❶

❷

❸

▲ 這裡抽取三種紙張的一組筆觸做出比較，一看便知道圖 ❶ 棉漿紙的吸水性最高，由於顏色很快地被吸附，顏色最為柔和均勻。圖 ❷ 木漿紙的顏色出現些微的不平均效果。至於圖 ❸ 的顏色，由於吸水最慢，當棉漿紙的顏色已乾，這張紙的水仍停留在紙上，因此顏色容易溢色、不均勻，產生水漬。

個名稱一看就明白，100% virgin wood pulp 就是 100% 木漿的意思。

那麼，再談到 woodfree paper，英文解釋其實是「沒有使用機械紙漿（mechanical pulp）的紙張」（The paper is made without using mechanical pulp.）什麼是機械紙漿？首先要說到製漿，製漿就是將木材離解成纖維，這是造紙流程的第一步驟，而使用新鮮木漿製漿的方法主要有兩種：機械法和化學法。機械法製造出來的稱之為機械紙漿，主要用於耐用性不高的新聞紙和雜誌的紙張。詳細的做法就此略過，簡而言之其成本較為便宜。

去除紙張纖維間的木質素

化學法的做法也就此略過，總之凡是使用 100% 化學漿生產的紙張，叫全化學木漿紙，把木材放進化學溶液中蒸煮，以去除纖維間的木質素（造成紙張容易變黃的主因），因而被稱為 Woodfree Paper。藉由這種方式生產出的紙張，通常可保存得更久、更好。

一連串的鋪陳，終於明白造製木漿紙的製漿環節是採用化學法，而 100% woodfree paper 與 100% virgin wood pulp paper 根本是同樣意思。至於上面兩家品牌為何在紙裝本上沒有列出成分，到底

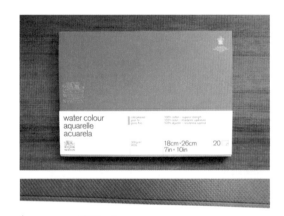

▲ 第二個測試是繪畫幾何圖形。❶ 棉漿紙的均色效果依然是最好。❷ 木漿紙的均色效果接近棉漿紙，推斷這次使用的水分不多，所以吸水速度也相對快。❸ 第三種一般紙張一如之前，出現明顯的不均色效果。

100% cotton – superior strength
100% coton – résistance supérieure
100% algodón – resistencia superior

18cm × 26cm 20
7in × 10in

▲ Winsor & Newton 的 Professional 水彩畫簿，封面清楚標示 100% cotton。

出於銷售策略還是其他原因，真是不得而知。補充一說，Daler-Rowney的The Langton Prestige與Langton，以及Winsor & Newton的Professional與Classic，這幾種水彩紙都是傳統的模造方法。

三種紙漿的顯色測試

說到這次關於紙張成分的小測試進行了兩次，使用Daler-Rowney的三個系列做出比較，都是冷壓中粗紋理。雖然我找來的三種水彩本尺寸並不相同，不過應該不影響它們的顯色結果。

第一次是單色測試，使用了三支畫筆，隨性地畫紙塗上三種單色。我是先用小號平頭筆順序地在三張紙塗上同一

種顏色，然後使用大號平頭筆畫了三遍，最後才是大號橢圓形筆。第二次是使用小號平頭筆繪畫方形、三角形及梯形；然後使用小號圖頭筆畫出五種單色的漸變色，以及兩種單色的逐漸色，這裡主要是觀察顏色的銜接情況。（測試結果見第52頁及53頁的圖）

測試的綜合性結果

不用多說，棉漿紙的吸水性最快。沒有使用計時器，純粹肉眼觀察，當棉漿紙顏色已經全乾，木漿紙的顏色還有三分之一左右仍是濕的，而第三種紙張的濕潤程度更有一半之上。

由於棉漿紙的吸水性高，所以顏色在

① 第二次測試。上面為棉漿紙，左下為木漿紙，右下是混合植物纖維。

② 棉漿紙的測試，兩種顏色的銜接狀況優良。

③ 木漿紙的測試，兩種顏色的銜接狀況理想。

④ 混合植物纖維紙的測試，兩種顏色的銜接狀況不理想，出現水漬。

紙面上流動的時間很短，很快速地就被吸附到紙張裡，顯現出來的顏色均勻柔和。無論是隨性地塗上顏色或慢慢地塗出幾何圖形，顏色都是如此。不同顏色的銜接也是表現自然，可以說是接近完美地銜接。

木漿紙的吸水性不及棉漿紙，隨性塗上顏料的效果，看得出顏色出現一些不均勻的情況。不過，面積較小的三個幾何圖形，不均勻的情況卻不明顯，顯色效果也很不錯，可說是達到棉漿紙的90%效果。我推斷因為這次的水分不多，所以吸水速度也相對快。至於顏色的銜接，雖然出現些微不自然的情況，但尚算理想。

第三種紙張的吸水性最慢，當其餘兩張紙張都已經全乾了，其濕潤程度仍然很明顯，彷彿還要等待一段時間。水一旦還在紙面上，顏色就會容易溢色，時間愈長，溢色程度愈糟糕。因此兩個測試的所有顏色效果，都出現很大的不均勻，水漬問題也相當嚴重。

結論

到底該選用哪一種紙漿成分的畫紙？事實上也沒有固定的答案，除了價錢是一個重要的考量因素之外，還有視你所繪畫的題材、自己會使用哪些技法，或想表現出哪些技法而定。比如下一章的初階篇，那幾幅繪畫示範的紙張是

Aquafine水彩紙，雖然它的吸水性較差，但由於繪畫內容較為簡單，過程使用的水分也不算多，因此紙張的效果還是不錯。

至於，木漿紙的吸水性不算最快，所以畫上去之後水可以在紙面上停留一會兒，這個特點其實也不是缺點，因為畫家因而能在木漿紙上營造出水彩的某些特殊肌理，比如濕畫法的某些混色、水漬特效，或是水彩特有的水痕等等。簡而言之，木漿紙比較適合寫意的水彩畫，常見於旅行、風景等題材。而我的

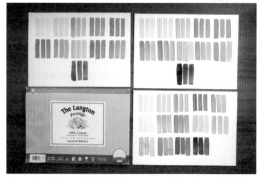

▲ 作者使用棉漿紙完成的顏色樣本，顯色均勻，無可挑剔。

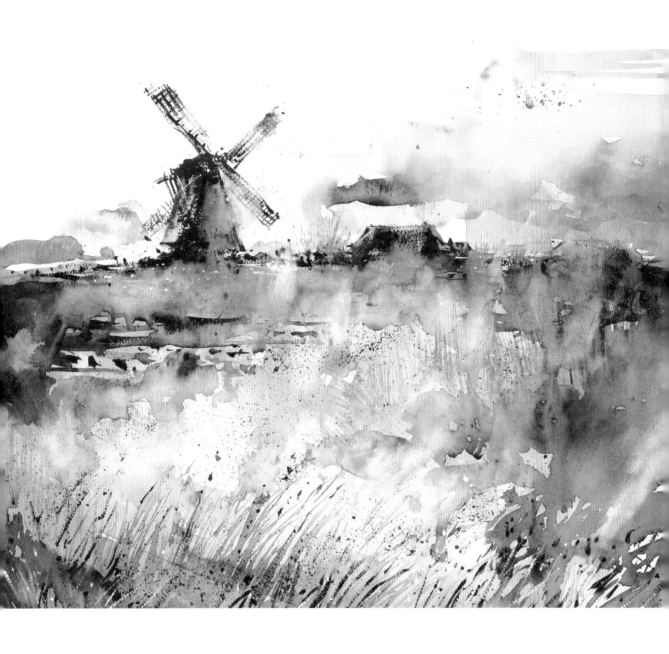

小孩堤防風車（四）

Kinderdijk Windmills no.4

508×406mm

使用木漿畫紙完成的荷蘭畫作，畫面下半
部充滿迷人的水痕效果。

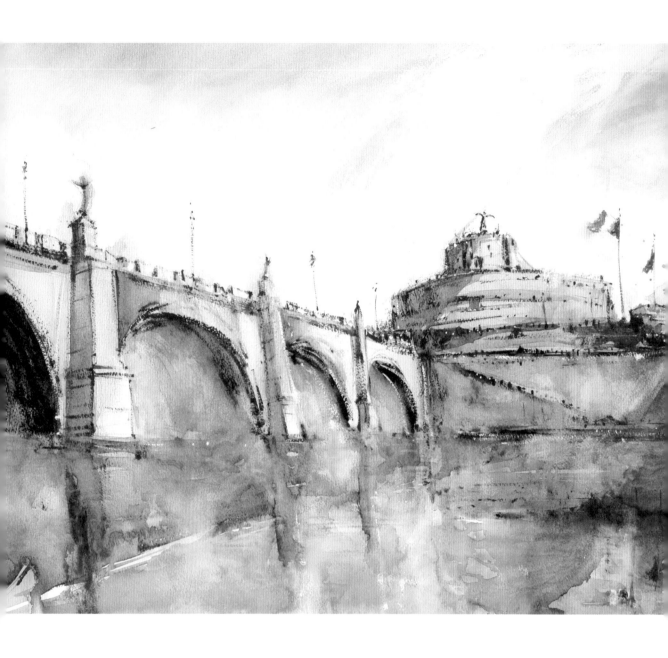

聖天使堡
Castel Sant'Angelo
508×406mm
作者使用木漿畫紙完成的義大利畫作,同樣在畫面下半部
充滿了迷人的水痕效果。

畫作也是屬於寫意風，所以常用的就是The Langton 水彩紙，這裡特別挑選了一幅荷蘭畫作和義大利畫作，畫面均有一些迷人的水痕效果。

棉漿紙，在此書亦有用上，在Lesson 01分享 Winsor & Newton 及 Holbein 的顏色樣本，一看顏色非常均勻，就知道是使用棉漿紙了。

熱壓平滑表面畫紙的吸水性

除了紙漿成分，水彩紙紋理也會影響水彩表現的效果。所謂熱壓紙，就是在製紙的最後階段，使用加熱的光滑金屬滾子把纖維壓平之後製造出來的水彩畫紙，因此這種紙張的表面平滑又細緻，可是也因為纖維被壓平而減慢吸收顏料的速度。

這次測試很簡單，選用了木漿紙The Langton的冷壓中粗紋理紙與熱壓平滑紙。首先用上較多水分稀釋了顏色，使用平頭筆在這兩張紙快速地塗了三種顏色，色塊也蠻大的。對比兩張紙的吸水速度，我可以明確地看到冷壓中粗紋理紙是「正在吸收顏色」，而熱壓平滑紙的顏色好像沒有被吸附（準確地說，它以我無法觀察到的極緩慢速度正在吸收顏色），顏色彷彿停留在紙的表面，甚至出現輕微流動的情況。

一會兒，冷壓中粗紋理紙的顏色乾了，顏色尚算均勻（不過均勻程度自然比不上棉漿紙）。至於熱壓平滑紙，我開始明確觀看到它是「正在吸收顏色」，好不容易終於等到顏色終於乾了，不過十分不好看的水漬肌理也隨之出現。

接著，在熱壓平滑紙上我刻意用很少的水分來稀釋顏色，慢慢地塗了四個不同顏色的色塊。這一回，效果好很多，看得出顏色接近均勻，重點的是沒有出現水漬肌理。

如此這樣，正好說明了一些習慣用上大量水分的畫家不會選用熱壓平滑表面

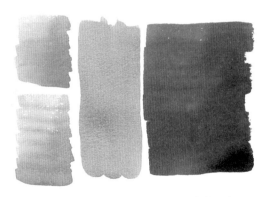

▲ 這是冷壓中粗紋理紙的效果，顏色尚算均勻。

▲ 相對之下，熱壓平滑紙的水漬十分明顯。

的畫紙，至於擅長繪畫精細的線條的畫家，通常偏向使用熱壓平滑表面畫紙，因為筆觸和色塊比較分明，細節表現力強。

事實上，我在上一個繪畫階段中大量使用熱壓平滑畫紙，畫下了不少畫作，也完成了幾本著作，《水彩的30堂旅行畫畫課》是其中一本。那一批的畫作跟現在使用冷壓紙的畫作，畫風很不一樣，偏向細緻與工整，有點插畫味道。回想起來，尤其是在外國旅行寫生期間無法使用大量水分，必定使用熱壓平滑畫紙。

我使用熱壓紙完成的畫作，特點之一是直接在畫紙上使用針筆（不使用鉛筆起稿）繪畫的，如果選用冷壓畫紙，無論粗紋理或者中粗紋理的顆粒都會造成阻礙，使針筆無法順暢地在畫紙移動。反之，針筆可以在熱壓平滑畫紙上快速地移動，讓我能如意畫出心中的美好風光。

簡而言之，如同到底要選用棉漿或木漿成分的畫紙這個問題，選用冷壓畫紙或熱壓畫紙就要端看你的繪畫計畫！

❶ The Langtonr 的冷壓中粗紋理紙（左）及熱壓平滑紙（右）。
❷ 在冷壓中粗紋理紙（左）及熱壓平滑紙（右）快速塗上顏色測試。
❸ 在熱壓平滑紙慢慢地塗了幾個小色塊，水分比較少。這次效果好很多，顏色比較均勻，重點是沒有出現水漬肌理。

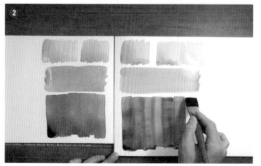

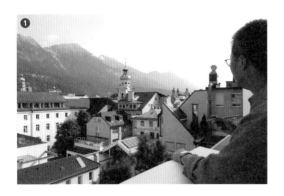

① 作者在奧地利寫生，當時是使用熱壓平滑紙，手上拿著針筆正在繪畫山景。

② 《水彩的30堂旅行畫畫課》講述旅行寫生的技巧及注意事情。

③ 日本櫻花牌的針筆。

▼ 作者使用熱壓平滑紙完成的畫作，畫風與冷壓紙很不一樣。首先直接使用針筆起稿，然後使用不多的水分稀釋顏料，慢慢地繪畫。此畫是瑞士沙夫豪森古城，完整畫作在下頁。

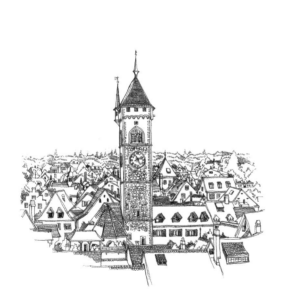

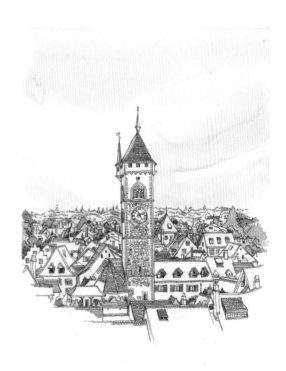

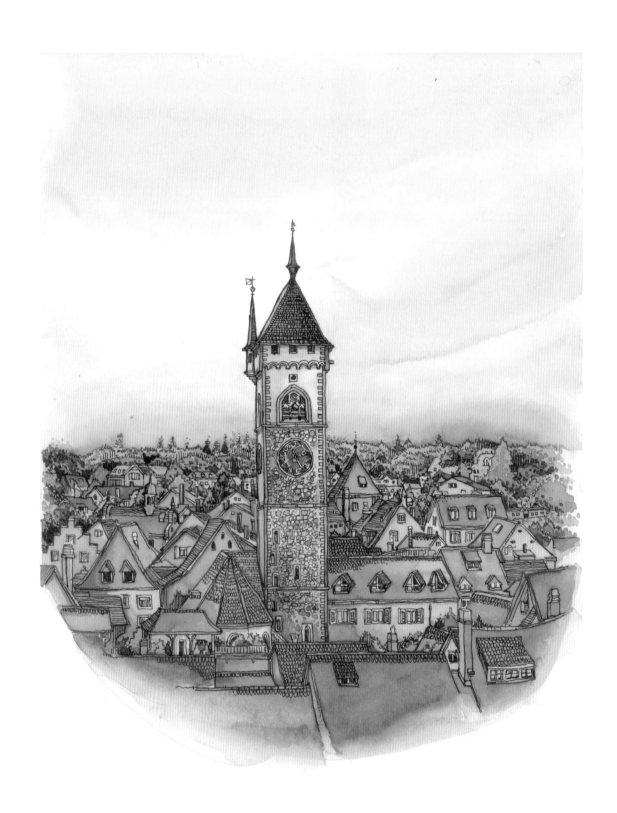

第 2 章
Chapter 2

水彩初階篇

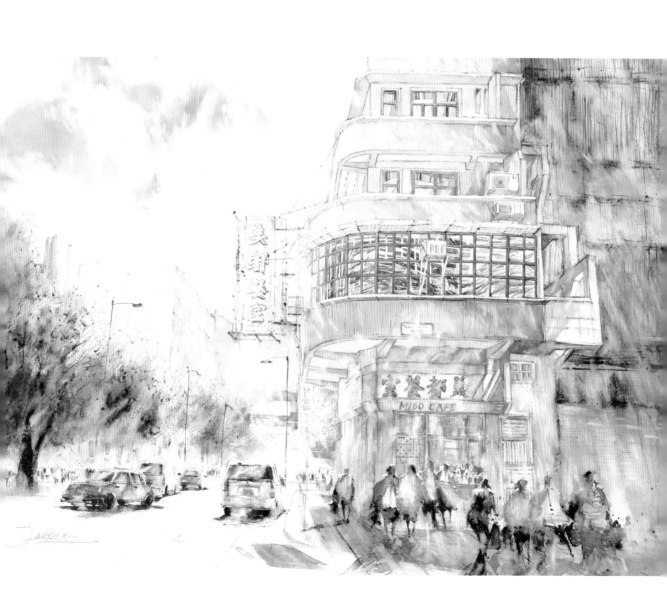

Lesson 06

鉛筆參考圖
促成具有個人風格的畫作誕生

\# 水彩畫前置作業 \# 磨練寫生能力 \# 尋找你的起稿利器

本文原意只談水彩畫前置作業，殊不知轉折地說到磨練寫生能力，大概因為這主題屬於「前置作業」之前的重要事情吧。

除非在完全空白的水彩畫紙直接上色，否則底稿就是水彩畫的前置作業，而且更是不可缺少的重要一環。不過底稿以外，還有草稿。那麼，真實的景物、草稿、底稿與最終完成的水彩畫之間的關係，到底是怎樣呢？

水彩畫前置作業

說實在，不少經驗豐富的畫家習慣跳過草稿，直接在水彩畫紙上繪畫底稿，然後就上色。當然，亦有另一批經驗豐富的畫家屬於草稿支持派。不用多說，不用繪畫草稿的人並不代表技藝比較高，而習慣繪畫草稿的人也不代表技藝略遜。不過，對於初學者，我還是建議繪畫草稿，因為事實上這是一個重要過程，對於稍後正式繪畫水彩畫發揮著影響甚大的作用。

姑且不論是現場寫生或非現場寫生（觀看照片或平板電腦的照片來進行繪畫），我們都是先畫草稿，後畫底稿。

草稿的重要性

草稿，是最終完成作品的「初心」或「原點」。繪畫草稿的做法各有不同，而我認為草稿是一幅能顯示出景物明暗關係的參考圖，用以輔助正式繪畫水彩畫。對於草稿的作用，也基於是使用鉛筆，所以我在此書起了另一個專用名字：鉛筆參考圖。

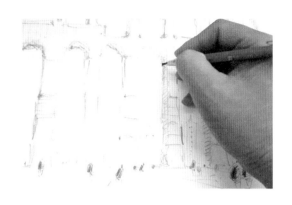
▲ 繪畫鉛筆參考圖及底稿是水彩畫的前置作業。

▲ 本書全部的鉛筆參考圖。

專心一意畫好線條、透視和比例

鉛筆參考圖，就是你把眼睛看到的景物，轉化成「正式畫作的構圖」的結果。這個過程包含兩點，第一個是必要性的重點，第二個是非必要性卻是無比重要的重點。第一點是最基本性的，我們需要專心一意把線條、透視和比例這些重要項目畫好。過程中，不斷檢視比例，並比較不同景物、建築物、物體的大小，是相當重要的步驟，設法確保整體各個景物的比例沒有突兀或出錯。一句話，就是我們絕不能在透視、比例這些基本性項目犯錯。

追求畫出具有個人風格的畫作

第二點是非必要性、但又是無比重要的關鍵，到底真正的意思是什麼？想一想，當你達成必要性的第一點，已經可以開始繪畫底稿和正式上色，不過……那可能只局限於「圖像的轉移」而已。如果我們是追求畫出具有個人風格的畫作，甚至期盼傳遞訊息，那麼第二點就從「非必要性」變成「必要性」了！

第二點講求的就是「追求不一樣」。以這本書出現了好幾幅荷蘭風車主題的作品為例，無數人已經畫下相同主題的畫，我們如何畫出有別於他人、又能展現個人風格的畫作呢？要做到「不一樣」，需要思考和分析。例子一，畫面上應該包含多少細節？這個常見的問題，我會毫無疑惑地說出：「當然不需要鉅細無遺地表現出來，應該思考和分析哪些是重要與不重要。」例子二，又比如畫面的焦點區該放在哪裡？有多大？例子三，如果認為需要留白，留白面積有多大？例子四，需要按心中主題

調整真實景物的內容嗎？比較簡單好懂的一個例子，就是Lesson 23繪畫西班牙古羅馬水道橋的作品，廣場上的人潮及分布是我按自己意思繪出來的，另外景物陰影的方向，也配合主題而做出整體性的調整。

上述陳列的只是一小部分例子，簡言之，第二點就是讓畫者經歷一個集合了「簡化、加強與整合」的過程，最終使那些被人繪畫過無數次的景物，變成充滿個人特色的畫作。

此外，我們需要上色鉛筆參考圖嗎？

那就因人而異，例如有人認為不打算展出它們便不上色。至於用作鉛筆參考圖的紙張，通常比原畫較小。以自己為例，中階篇及進階篇的原畫是508×406mm，而參考圖畫紙是355×254mm。參考圖畫紙的大小當然沒有統一的標準，即使跟原畫一樣大小的紙張也沒有問題。

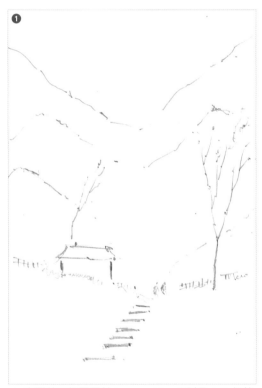

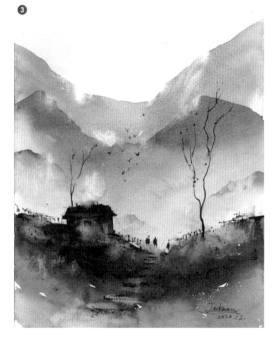

▲ 本頁的三幅圖屬於 Lesson 13，分別是：❶ 鉛筆參考圖。❷ 依據鉛筆參考圖完成的底稿。❸ 在底稿上色的水彩畫作。

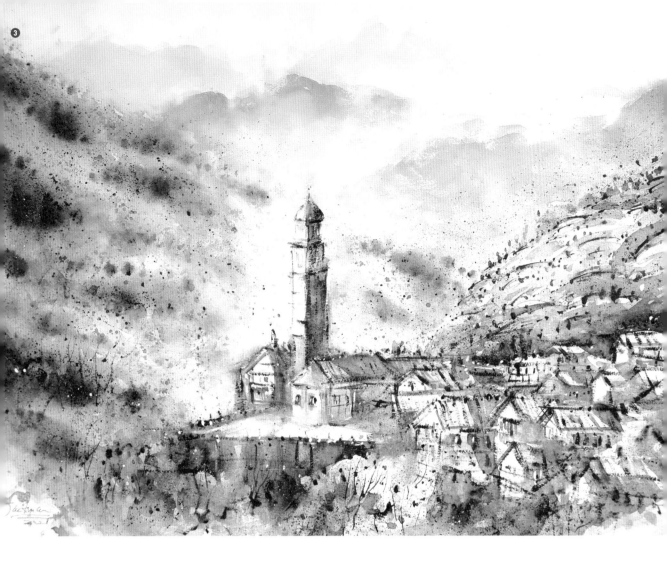

3

1

2

▲ 本頁的三幅圖屬於 Lesson 22，分別是：❶ 鉛筆參考圖。❷ 依據鉛筆參考圖完成的底稿。❸ 在底稿上色的水彩畫作。完整說明請參考後文。

底稿：依據已確認的鉛筆參考圖繪畫

底稿，又稱為輪廓圖，就是水彩紙上的鉛筆稿。畫家就在這個底稿上面繪畫水彩。我們依著已確認的鉛筆參考圖而繪畫底稿，所以通常花在底稿的時間比鉛筆參考圖少。底稿是簡單化，我習慣只繪畫輪廓線，例如重要部位的陰影我只會簡單畫出來，其他部位的陰影直接省略。此書的大部分課堂，每一幅畫作都配有一幅鉛筆參考圖和一張底稿，對照一下，明顯地底稿簡單許多。

說實在，有時候鉛筆參考圖沒有出現比例錯誤，但底稿卻會出現。原因之一，就是兩者的紙張大小不一致而造成，鉛筆參考圖的紙張終究比較小，一旦繪畫比較大的底稿便容易犯錯。遇到這種時候，當然要擦掉重畫。另外，我不介意最終完成的畫作被人看到底稿的鉛筆線條，因為這都是作品的一部分。

磨練自己寫生能力的好方法

如何避免線條、透視和比例等等基本性出錯？這不可能是彈指之間可練成的事情，長期的練習必不可少，而且現場寫生更是不二法門。透過照片或平板電

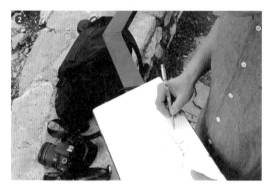

腦觀看景物的方式，與肉眼絕不相同。使用肉眼觀看真實景物的觀察力應該放在練習的第一位，而且還要磨練「繪畫完全豁出去、畫出不可修改的線條」的勇氣和能力。

我一直以來的現場寫生，絕大部分是使用針筆。有些人偏向使用鉛筆來寫生，畫得不好就用橡皮擦修一修，重新畫一次，而使用平版電腦寫生的人，按一下undo，同樣可以重畫。這樣固然可以畫得好，可是對提升寫生的技巧來說，卻沒有太多益處。他們常常依靠鉛筆的「安全感」或「undo」，雖然「無限修改與不斷重畫」真的十分吸引人，但再想深

一層，這樣就令人失去了「坦然面對與克服困難的寶貴機會」。因此建議現場寫生時候，直接使用「不能修改的筆」，勇敢果斷地下筆，即使畫錯，自己也要想盡辦法去解決，繼續完成餘下的部分。隨著這樣現場寫生的日子不斷累積，那種精準的觀察能力自然而然地可以增強，一幅又一幅沒有出錯的鉛筆參考圖與底稿最終亦可從你手中誕生出來！

尋找你的起稿利器

最後要說起稿工具，無論是鉛筆參考圖或底稿我都是使用同一款的換芯鉛筆。對於我而言，選用鉛筆的要求，與選用水彩畫筆都屬於同一級別的高標準。在水彩紙上畫上鉛筆線條，雖然很多時候最終會被水彩蓋掉，可是請深深記在心裡，我們畫出的每一條鉛筆線條，確實是水彩畫不可缺少的一部分，而一支適合自己的好鉛筆，絕對可以帶領你

❶ 我習慣使用日本櫻花牌的針筆，0.2mm 筆頭是最常用的。由於大量使用，每次添購通常兩三盒。

❷ 直接在寫生本使用不可修改的針筆，以磨練觀察能力及寫生能力。

❸、❹ 我在奧利地高山區及城市進行寫生。

❺ 有時候在現場寫生後，便在火車上把握時間完成未完的部分。圖中是奧地利火車車廂內。

❻ 我在台南完成的寫生畫，地點是安平開臺天后宮。

繪畫水彩畫走出順利的第一步。

充分感受到那種讓人期待的手感

　　德國施德樓（Staedtler）780C型號自動鉛筆，是我主要的起稿利器。首先是「環保耐用＋做工一流」，因為是德國製造的一流水準，除非遇上意外，只要愛惜有加地善用，基本上能使用很久很久很久，足夠幫你畫下無數的畫作。第二，筆桿的重量為13g，比起鉛筆或其他換芯鉛筆都要重一點點。我就是喜歡「這個適中的重量」，無論是執筆或運筆時候，都能充分感受到那種讓人期待的手感。

2.0mm筆芯的線條更具有力量

　　第三是關於筆芯規格，它是使用2.0mm筆芯，比起常見的0.5mm和0.7mm等規格都更粗大。首先，我認為2.0mm筆芯比起0.5mm這類筆芯，畫出來的線

❶ 德國施德樓 780C 型號自動鉛筆，其握把／防滑區材質是鋁合金。
❷ 780C 型鉛筆及筆芯盒。筆長 150mm，握把直徑7mm。

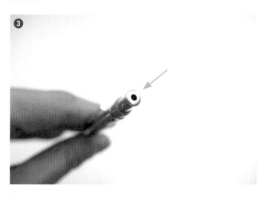

❸、❹ 筆帽有內置筆芯研磨器，方便隨時快速把筆芯磨尖。

條更具有力量，尤其是繪畫比較大一些的畫紙上。此外，雖然大部分情況下，鉛筆線條都會被水彩蓋掉，但也有例外的情況，鉛筆線條並沒有完全蓋掉，有些畫家不會介意，也有些畫家特意保留，簡單一句，這些最終顯示出來的鉛筆線條就是水彩畫的一部分。而我就是這一類的畫家，有時不經意也有時刻意，都是隨著繪畫過程自然發生的事情。經驗累積之下，2.0mm筆芯的線條最符合我的期望。另外，這支筆手持握把的地方

是使用鋁合金材質，磨砂滾花造型，防汗防滑，以及筆帽有內置筆芯研磨器，隨時能快速磨尖筆芯，相當方便，這一點是許多人讚賞的細節。而我擁有兩支780C型鉛筆，一支使用HB筆芯，這是最常用的；另一支使用4B筆芯，是負責明暗關係的，在景物暗位添加4B筆芯的深色。

⑤、⑥ 我擁有兩支 780C 型鉛筆，一支是使用 HB 筆芯，這是最常用的。另一支是使用 4B 筆芯，負責在景物暗位添加深色。

⑤
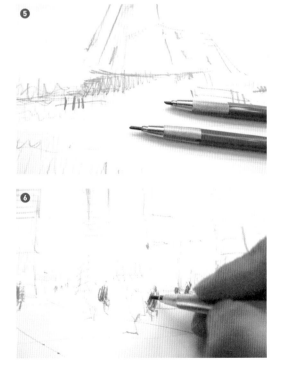

⑥

⑦、⑧ 每盒筆芯共有 12 支。筆芯規格是 2.0mm，可選用 HB、2B、4B、H、2H。

⑦

⑧

Lesson 07

融會貫通不同的水彩技法

#4 種水彩主要技法 #8 種水彩特殊技法

　　水彩技法真的林林總總，粗略數算一下，主要技法與特殊技法總共不下數十種。平塗法、疊色法、渲染法與縫合法，就是大家經常掛在口邊的主要技法，乾筆法、彈色法等等則歸類為特殊技法。本文挑選一些經典的技法，作為入門的介紹，而後面的各個繪畫示範會穿插地展開深入的說明。

乾畫法與濕畫法

　　廣泛定義而言，水彩技法其實只有兩大種類，不外乎就是乾畫法和濕畫法，上述的全部技法不都可以歸納嗎？乾畫法是在乾的畫紙或乾的底色上塗上一層或多層顏色。濕畫法，即就在濕的畫紙或濕的顏色上塗上一層或多層顏色。

　　誠然，掌握技法的步驟及認識技法的效果固然重要，不過整個水彩過程又豈會只使用到一兩種？而且運用技法的次序也會影響最終呈現效果，比如先使用技法A再使用技法B，與先B後A，兩個次序呈現的效果也不會相同。我想，追求在水彩世界展翅高飛的人，學懂融合貫通不同水彩技法才是他們真正該做的事情。

4 種水彩主要技法

A. 平塗法（flat wash）

　　是水彩的最基本技法，其他的技法幾乎都奠基於此。保羅・塞尚（Paul Cézanne）提出了影響深遠的繪畫理論之後，平塗法因而誕生。平塗法是一筆接著一筆在畫面上著色，不做漸層，也不重疊，更加不渲染。致力於平塗區塊的色彩維持均勻，並沒有筆觸或紋理，且色塊之間的界限分明。最終達致一種規律、統一的效果。插畫家喜歡使用此法，以平塗法繪製的作品使觀畫者感覺理性，且具有設計感。

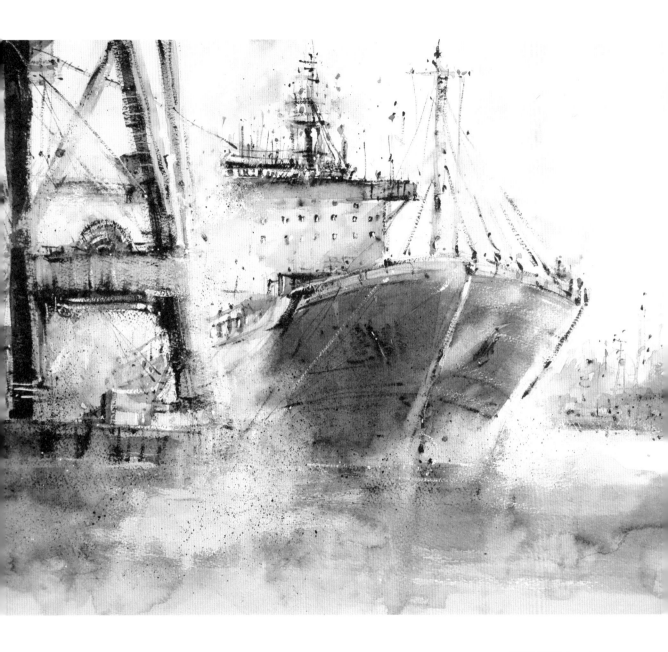

鹿特丹港（一）

Rotterdam harbour no.1

508×406mm

荷蘭鹿特丹港占地達到 105 平方公里，每 10 分鐘左右就有
一艘船隻進港或出港，是世界上最繁忙的港口之一。此畫融
合了多種水彩技法，其中有兩種技法發揮的作用最為明顯，
閱讀內文後，嘗試找出答案吧。（答案見第 77 頁）

B. 疊色法（overlay）

又稱重疊法。顧名思義，此法是將顏色由淺入深地一層又一層顏色疊上去。此法要訣是依明暗順序逐次上色，每一層顏色在完全乾透後才上色。多次重疊之後，明確的立體感與空間感便會產生。對於初學者而言，此法絕對是輕鬆上手，可以按部就班一層又一層畫上去，時間控制上完全有規則可循，與渲染法的不穩性大相逕庭。

我的繪畫示範大部分以重疊法作為主軸，通常塗上三至四層由淺至深的疊色，最後配合其他技法便可完成作品。

C. 渲染法（rendering）

又稱為濕中濕（wet on wet），屬於水彩眾多技法之中較難掌控的一種。此法的關鍵是水彩在濕潤的紙面上染化，形成充滿實驗味道的特殊渲開或滲染效果。基本步驟是先把畫紙打濕，然後等候濕潤度逐漸乾燥到「某個程度」時，便可沾顏料渲染。隨著不同顏色在水分中相互擴散、滲透，產生迷人的效果。

此技法的名稱相對於「濕中濕」，還有一種類似名字的方法稱為「乾上濕畫」（wet on dry），簡單而言，就是將（濕潤的）顏色塗到沒有打濕的（乾燥的）畫紙上。那麼，很多技法都屬於「乾上濕畫」，平塗法就是例子之一。

▲ 這組圖屬於 Lesson 14，主要分享如何使用渲染法畫出充滿夢幻色彩的日落景色。

▲ 這組圖屬於 Lesson 15。此畫構圖並不複雜，主要是讓大家進一步體驗渲染法的朦朧之美。

D. 縫合法（stitching）

從字面可猜到其做法。一般做法是等一個色塊完全乾透後，再緊依著邊緣，接合另一個色塊。此法通常適用於邊緣明確的靜物畫，或是表現硬邊色塊風格的抽象或半具象水彩畫。另外，有些人為了避免兩塊不該滲透的色塊滲透在一起，就會在色塊間留一小縫，留待最後才處理。

▼ 這組圖屬於 Lesson 22，學習重點是先重疊，中
渲染，後彈色以繪畫出山巒重重的景色。

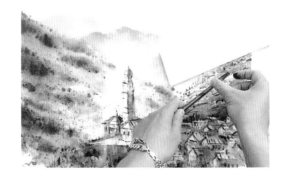

7 種水彩特殊技法

E. 乾筆法（dry brush）

在我的作品使用頻率十分之高，通常在最後階段便會用上此法。此法指的是把畫筆上的水分減到最低，用幾乎是乾的畫筆去擦在紙張上面，在粗紋或冷壓中粗紋理的畫紙上，層次分別效果最為明顯。

F. 洗白法（washing color）

又稱刷色法或洗滌法，也是我常用的技法之一。此法很簡單，是用筆蘸清水對畫面顏色進行清洗，能使畫面顏色變淡、變薄，通常配合用面紙吸掉刷下來的顏料，使得顏色進一步變淡，這樣被刷過地方就能達到提亮的目的。還有，當顏色畫得不好，這個洗白法也是一個很有效的補救方法。

G. 彈色法（splattering）

將筆頭沾了顏料，彈在紙面上，形成特殊的效果。

H. 筆尖柔邊法（softening the edges of sharp）

此方法很容易上手，可以輕易達到柔和的效果。使用洗淨的畫筆，將仍然濕潤的景物部分邊緣輕輕地牽引顏色，然後用面紙吸走少量顏色。

I. 不透明法（gouache）

這個方法的重點自然是「不透明」，使用厚塗方式將不透明顏料塗上去，在

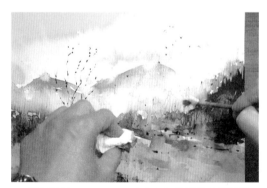

▲ 此圖屬於 Lesson 16，分享如何使用筆尖柔邊法。

▲ 此圖屬於 Lesson 17，分享如何渲染背景，以繪畫寧靜與飄逸交織的山水畫。

畫中指定地方造成強調的效果。透明水彩以外有很多顏料都具有不透明性，不透明水彩與壓克力顏料是最常見的例子。至於我，在後面的課堂中，讀者們會見到我習慣在最後調整畫面的時候，使用一小瓶不透明的白色顏料，點綴一下或增加一些高光區。這顏料其實是漫畫專用的白色顏料（日本製），在偶然機會發現其效果不錯，我便一直使用至今，並在此書分享。

J. 撒鹽法（adding texture with salt）

通常應用在背景上。當顏料濕潤兼且含有一定量水分，便可撒上鹽，運用得好就會產生如開花一般的特殊效果。不少初學者很喜歡此法，不過有時過分使用，例如撒鹽太多，反而造成適得其反的過度誇張效果，切記。

K. 滴水法（water drops）

跟撒鹽法有點接近，在未乾的畫面上噴水或灑水，顏色被水滴沖開後，會達到特殊的質感效果。

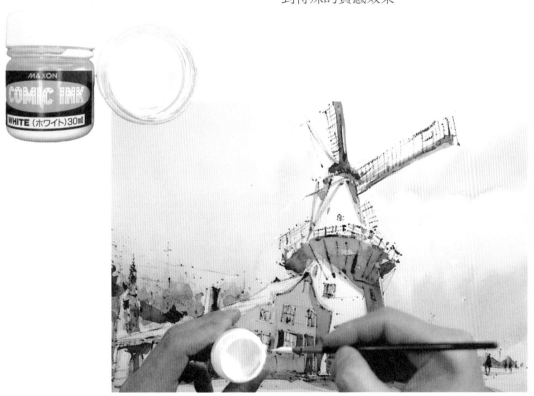

▲ 此圖屬於 Lesson 20，畫者正在使用不透明法，以提升景物或人物的高光區。而日本的白色漫畫顏料，是畫者運用此法時候常用的顏料。

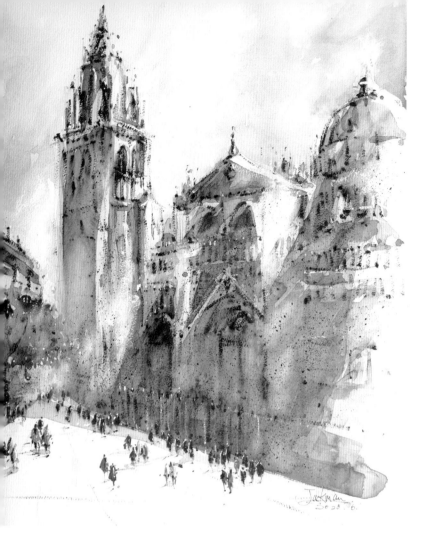

托雷多大教堂
Toledo Cathedral
508×406mm

在西班牙歷史上，最重要也最長久
的城市並不是馬德里，而是托雷多。
圖中的托雷多大教堂，更是名列西
班牙三大教堂之一。

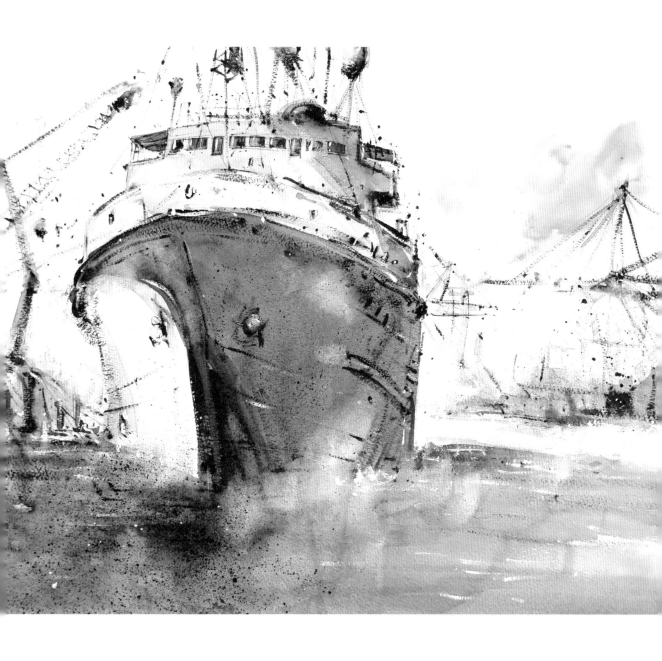

鹿特丹港（二）

Rotterdam harbour no.2

508×406mm

《鹿特丹港（一）》、《鹿特丹港（二）》和《托雷多大教堂》這三幅畫融合了多種技法，其中乾色法與彈色法發揮作用最為明顯。

Lesson 08

從繪畫一棵高樹開始

大小對比 # 遠近距離 # 極簡單構圖

　　本文的繪畫示範很簡單，只是繪畫一棵高大的樹，置中在畫紙，旁邊有兩三個人，就這樣讓大家輕輕鬆鬆開始第一個實習課。這裡涉及的都只是簡單的水彩技法，而構圖上則是關於「大小對比」及「遠近距離」的處理。

在樹旁畫上幾個人的真正作用

　　在構圖上，如果只有一棵樹在畫紙上，我們其實無法判斷這到底是一棵「高大的樹」或是「矮小的樹」。在樹旁畫上幾個人，作用之一就是透過大小對比而顯示出樹的高度。人物的身型愈小，樹就相對地顯得愈高大，相反亦然。

三組人物的巧思安排

　　至於第二幅的繪畫示範，基本上也是繪畫一棵高大的樹和幾名爬山的人，不過在構圖上添上一些趣味，變得比起第一幅更好看。高大的樹繼續置中，而爬山的人分為三組，分別在樹的前方、後方及遠處。這三組人物的處理其實是有

一點點的巧思。第一組是最前方，我就畫得仔細一點（繪畫橫紋上衣），也比較高大一點（相對第二組）。第二組人物的身型上細小一點點，而且服裝沒有細節。到了第三組人物，又更加細小和沒有細節，而且顏色是淡淡的。透過這個處理上的巧思，三組人物的遠近距離便清楚地形成了。

水彩實戰教室 Let's Go

本文附上 2 段影片（8 分鐘與 23 分鐘）。由起稿、上色到完稿，影片將完整示範水彩作畫過程與重點講解。讀者可依個人需求調整播放速度，欣賞觀摩、邊畫邊學，掌握讓水彩聽話的祕密。

Part I

Part 2

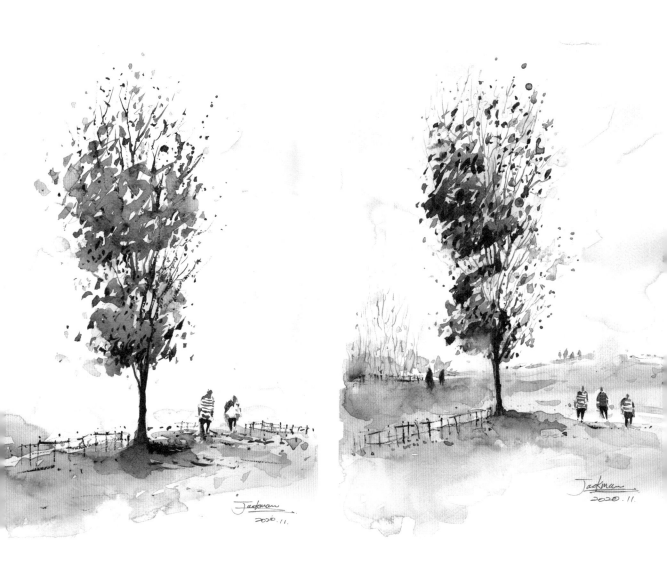

一棵高樹（一 & 二）

297×210mm

左方是示範一，右方是示範二，同樣是置中有一棵高大的
樹。示範一的人物，顯示出樹的高度。而示範二的三組人
物，除了顯示大小比例，還包含遠近距離的作用。

繪畫步驟的重點

A. 繪畫鉛筆參考圖及底稿

由於兩幅示範的構圖和步驟很接近，我就濃縮精簡地寫在一起。首先在A3畫紙中間繪畫一棵高大的樹，然後在旁邊畫上兩三人。至於所繪畫三組的人物，重點要注意彼此之間的身型差別，比如第一組身型一定要看起來高大過第二組，而第三組的身型，愈繪畫得細小，就是距離更遠。

B. 大面積的上色（淺色）

使用大號畫筆一口氣為天空、樹及草原等等塗上最基本的淺色。示範一的人物及示範二的第一組人物，採用留白，這樣稍後便可繪上橫紋上衣。

C. 中面積的上色（中間色）

待畫紙全乾後，便開始中面積的上色，調出比第一層顏色較深的顏色。使用中號畫筆集中繪畫高大的樹與草原較深色的地方。

D. 小面積的上色（深色）

在整幅畫的最深色地方，例如樹葉，塗上比中間色更深的顏色。最後使用小號筆繪畫人物、欄柵及增加細節。

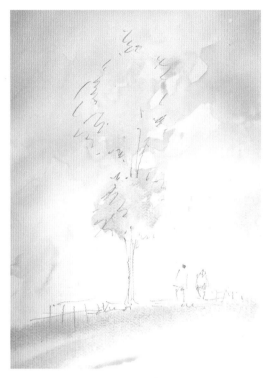

▲ 示範一（1）：使用大號畫筆一口氣為天空、樹及草原等等塗上最基本的淺色。

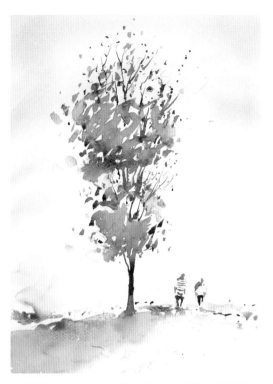

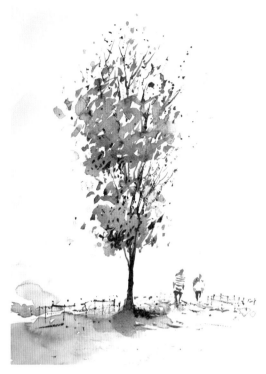

▲ 示範一（2）：待畫紙全乾後，便開始中面積的上色，調出比第一層顏色較深的顏色。使用中號畫筆，集中繪畫高大的樹與草原較深色的地方。接著，使用小號筆繪畫人物、欄柵及增加細節。

▲ 示範一（3）：小部分樹葉是整幅畫的最深色地方，塗上比中間色更深的顏色。最後做出小調整便完成！

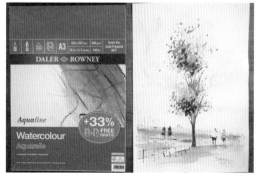

▲ 本文示範的畫作是使用 Daler-Rowney Aquafine 水彩紙（A3、300g、中粗紋）。

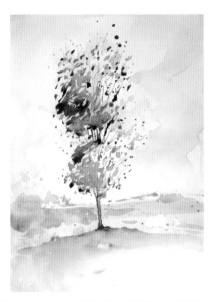

▲ 示範二（1）：此乃鉛筆參考圖。與示範一沒有分別，首先使用大號畫筆一口氣為天空、樹及草原等等塗上最基本的淺色。圖中的三個空格，就是三組人物的位置。

▲ 示範二（2）：畫紙乾後，便開始中面積的上色，調出比第一層顏色較深的顏色。使用中號畫筆集中繪畫高大的樹及草原較深色的地方。

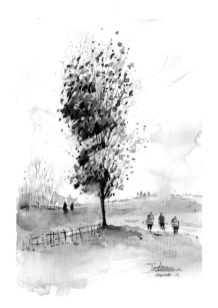

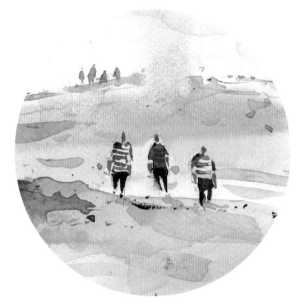

▲ 示範二（3）：接著，使用小號筆繪畫人物、欄柵及增加細節。小部分樹葉是整幅畫的最深色地方，塗上比中間色更深的顏色。最後做出小調整便完成！

▲ 示範二（4）：第一組人物與遠處的第三組人物的畫法之比較。

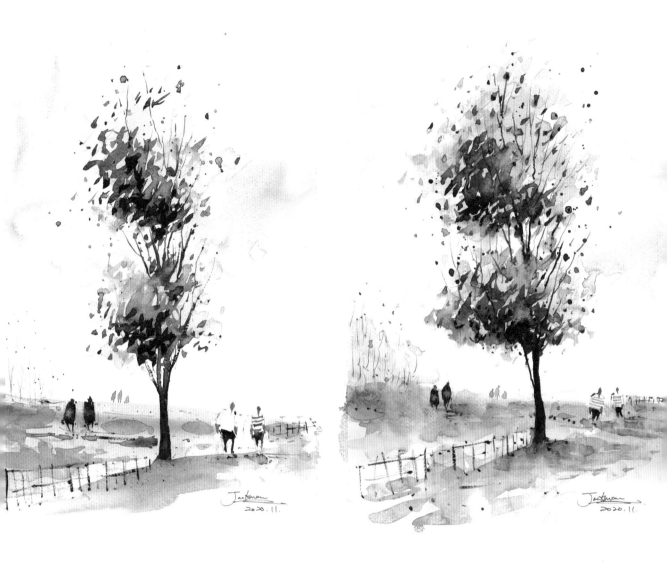

一棵高樹（三 & 四）

297×210mm

示範二的構圖，同一時間我其實還畫了另外兩幅，細節變化略有不同，也供給大家參考一下。

Lesson 09

從繪畫高矮不一的樹木開始

\# 呈現三個距離的方法 \# 大小比例
\# 景物的細緻度 \# 極簡單構圖

本課堂與上一課堂有關，既是延伸，也是少許的進階。繼續繪畫樹木，繼續繪畫極簡單的構圖。這一回的簡易任務是需要繪畫三個距離（近景、中景及遠景）的樹木或樹叢，如何在畫紙上清晰地呈現出叫人一看便知道這三組樹木的距離是有差別的呢？「大小對比」和「景物的細緻度」是最常用的兩個方法，而且又以共用居多。其中前者在上文已經介紹及使用，就是透過人物的高度表現出旁邊的樹木高度，人物身形愈小，樹木愈高大，相反亦然。

三個距離的表現方法

本節繪畫示範中，我們繪畫三個距離（三組）的樹木：第一組只有一棵高大的樹，位置上是近景，所以我們需要繪畫得特別高大，占據畫紙的四分之三高度，而樹底下畫上兩個人物。人物除了點綴畫面，還有另一個作用，跟上一回一樣，只要畫上的這兩個人物比較細小，便能突顯出第一組樹的高大。

中景是一組數不清的樹叢，位置在畫紙的右邊。這一組樹叢的任何一棵樹木，如果要與近景的樹木相比，實際上我們是無法得知彼此之間的高度差距，說不定第二組有幾棵樹木其實是高過第一組的那一棵樹木，只不過因為繪畫這組樹

叢明顯地矮小過第一組的樹木。

到了遠景的樹叢，同樣是看不清楚的數量，而且看起來數量更多。第三組的樹叢畫得更細小，而且明顯比起第二組相差許多，第一組更加不用說。於是乎，三組的樹透過大小的比例就可以清晰表現出它們之間的距離，整個畫面的三個層次也成了。

水彩實戰教室 Let's Go

本文附上 1 段影片（27 分鐘）。由起稿、上色到完稿，影片將完整示範水彩作畫過程與重點講解。讀者可依個人需求調整播放速度，欣賞觀摩、邊畫邊學，掌握讓水彩聽話的祕密。

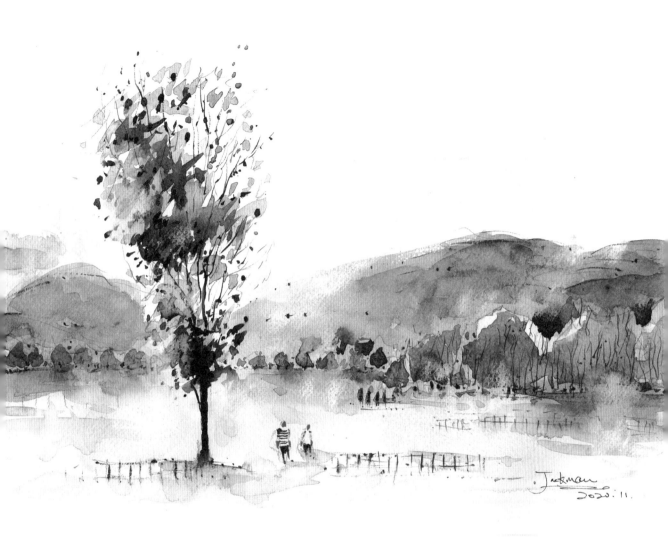

高矮不一的樹木

297×420mm

我們需要在畫紙上繪畫的三個距離（三組）的樹木，
各有需要注意的地方。

景物的細緻度

至於景物的細緻度，同樣很容易了解。距離上，近景的景物我們會看得特別清楚，所以必須畫上儘量比較多的細節，因此在上色時候可以透過顏色的深淺和不同的筆觸以豐富其細緻感。（下面步驟會有詳細的說明。）

隨性地輕輕塗上幾個色塊

中景及遠景的樹叢更簡單，只需要輕輕塗上幾個色塊，前者的色塊比較大一點，後者自然地細小。這些色塊可以畫得隨性一些，唯一要求是要看起來有點像樹形就可以，色塊之間亦可以連在一起，這樣就能表現出「樹叢」。

雖然說到這兩組樹，只需塗上大小不同的色塊就可以呈現出它們之間的距離，不過還能在中景的色塊上添上一些小東西（細節），而遠景沒有。我使用細號描線筆在中景的色塊輕輕地畫上輕微彎曲的幼小線條，那就是樹木的樹幹和樹枝了！

繪畫步驟的重點

A. 繪畫鉛筆參考圖及底稿

這次我們是使用A3大小的畫紙，首先繪畫前景一棵高大的樹，占據四分之三的畫紙高度，然後在旁邊畫上兩個人。

接著中景及遠景的樹叢，使用簡單的筆觸勾畫出外形，重點是不用繪畫細節，以及兩者的樹叢比例需要明顯有差別，像示範中的中景樹叢是遠景樹叢的三倍大以上。

另外，在前面已說過，中景的樹叢最後會用描線筆輕輕畫出樹幹和樹枝，那麼在草圖上需要畫出來嗎？這真是沒有標準答案，有人習慣全部景物的細節都要在草圖上繪出來，有人則不然。不過，這裡的處理我屬於後者，主因之一是這幅構圖很簡單，所以有些需要繪畫的細微地方直接記在心中，不用鉛筆畫出。

B. 大面積的上色

使用大號畫筆一口氣快速地為整幅畫塗上最基本的淺色，這個階段不用太在意細節。遠景的樹叢和後面的山丘基本上是融為一體。不過，前景的高樹由於陽光在右邊射下來，所以右邊的樹葉需要留白。

C. 中面積的上色（中間色）與人物的處理

待畫紙全乾後，便開始中面積的上色，調出比第一層顏色較深的顏色。依序在前景、中景及遠景下色，使用中號畫筆。接著，使用小號畫筆繪畫人物，並加上服飾的細節。然後在中景的樹叢，輕力地慢慢畫上沒有細節的人影，這樣就可以跟前景的人物形成遠近的對比。

D. 小面積的上色（深色）及運用筆法

在整幅畫的最深色地方，例如樹葉，塗上比中間色更深的顏色。並且使用小號畫筆，以最小量的水分調出較濃的顏色，運用乾筆法勾畫山丘與木欄柵等等。

E. 畫面的調整

最後，為整體畫面進行調整，使用洗白法把景物的亮面洗出。方法是在需要洗出亮面的地方加上極小量的水，使用畫筆刷一刷，然後使用面紙吸走顏色及水分，這樣那一塊的顏色就會淡起來，亮面就成了！

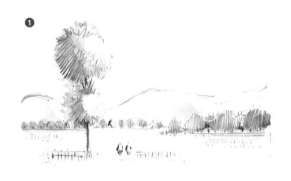

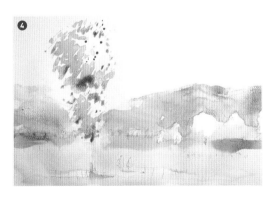

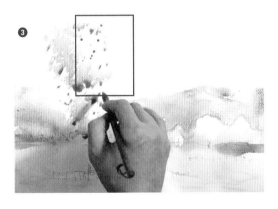

❶ 鉛筆參考圖。

❷ 使用大號畫筆輕快地在底稿塗上最基本的淺色，細節在這階段不用在意。

❸、❹ 注意前景的高樹，由於陽光在右邊射下來，所以右邊的樹葉需要留白（框線處）。

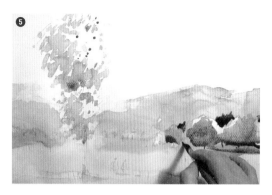
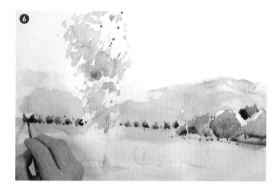
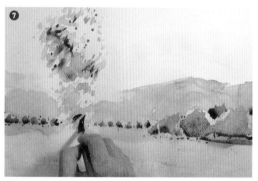

❺ 等畫紙全乾後，開始為中景的樹叢上色。

❻ 繼續使用中號畫筆為遠景的樹叢上色。

❼ 仔細地為前景的高樹塗上較深的顏色。

❽、❾ 使用小號畫筆著手繪具服飾細節的兩個人物，至於後面的中景，輕力地慢慢畫上沒有細節的人影。

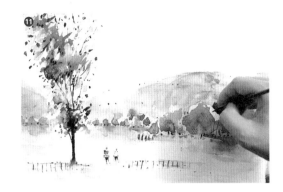

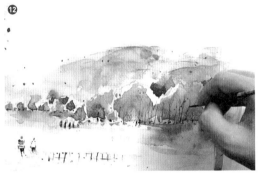

描線筆

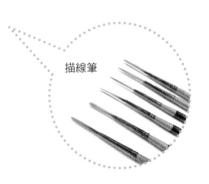

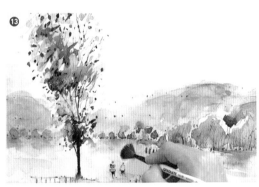

⑩－⑫ 使用描線畫筆畫出木欄柵，以及中景樹叢的樹幹與樹枝。

⑬、⑭ 最後對整體畫面進行調整，使用洗白法把景物的亮面洗出。

Lesson 10

從繪畫小木屋正面開始

＃顏色對比 ＃小木屋 ＃極簡單構圖

接下來，一連幾個課堂都是關於小木屋。簡單結構的小木屋，很適合成為一個繪畫立體的初階主題。

顏色對比

本回的示範十分簡易，大家應該畫起來很寫意，筆觸也很輕快。不過這小畫還未涉及到立體性，因為只繪畫小木屋的正面。事實上這次主要是引出透過顏色對比來強調主題的方法。

顏色對比，比較多人使用的是「對比色的對比」與「深淺顏色的對比」，這次是使用後者。一深一淺兩種顏色或色塊的對比，不用多說，就是一種或幾種較深的顏色，與一種或幾種較淺的顏色，一旦放在一起或並排對比，就會產生視覺的特別效果。

淺色區域與深色區域

以這次示範的構圖來說明深淺顏色的對比，置中的小木屋就是淺色區域（我幾乎沒有著色，只在一些小地方添上顏色），而包圍著這淺色區域則是四周的樹叢和草地，那是深色區域，而且是豐富的顏色。視覺上，我們往往會被畫紙上較亮的那一塊吸引著，因此只有深色區域的顏色愈深愈豐富，置中的淺色區域才能夠愈引人注目。

希望藉著這幅極簡單的練習，讓大家初步體驗到深淺顏色對比所產生的視覺效果。事實上，這只不過是一個引子，後面課堂的大部分示範，都會關乎到使用深淺顏色的對比來突出主題。

水彩實戰教室 Let's Go

本文附上 1 段影片（17 分鐘）。由起稿、上色到完稿，影片將完整示範水彩作畫過程與重點講解。讀者可依個人需求調整播放速度，欣賞觀摩、邊畫邊學，掌握讓水彩聽話的祕密。

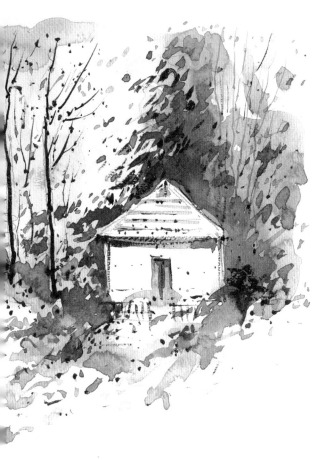
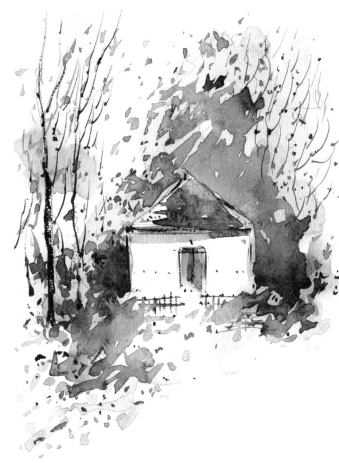

小木屋（一 & 二）

297×210mm

同一幅構圖，畫了兩次。本篇後面繪畫步驟的重點
說明就是來自左畫。右畫的小屋上方及右邊沒有深
色的筆觸，就是這個些微的差別，讓我就喜歡左畫
多過右畫了。

繪畫步驟的重點

A. 繪畫鉛筆參考圖和底稿

由於內容不多，我們可以使用A4畫紙。小木屋的正面是置中，基本上就是一個三角形配上一個方形，屋頂及木門的細節不多。小木屋兩旁與上方是被高高矮矮的樹叢包圍著，而前景十分簡單。補充一說，木門前是有木欄柵，跟上一節示範一樣，沒有在草圖畫出來，打算直接用水彩畫上。

B. 大面積的上色（淺色）

除了小木屋外，使用大號畫筆一口氣快速為整幅畫塗上最基本的淺色。畫紙下方，是塗上漸變的淡色，以及帶點寫意及輕快的細碎筆觸，到最後的完全留白。至於小木屋，則使用很淺的顏色塗上小部分地方，大部分則留白。

C. 中面積的上色（中間色）

這環節集中處理小屋以外的深色區域。待畫紙全乾後，便開始中面積的上色，首先使用中號與小號畫筆畫出顏色較深的樹葉，然後使用描線畫筆畫出樹幹與樹枝。

D. 運用乾筆法畫出細節

運用小號畫筆，使用最小量的水分調出較濃的顏色，運用乾筆法勾畫木屋的細節及木欄柵等等。

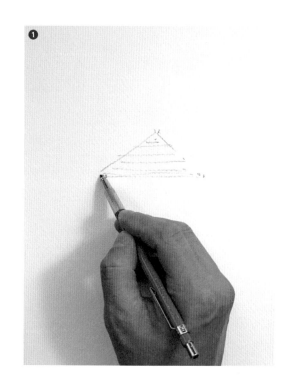

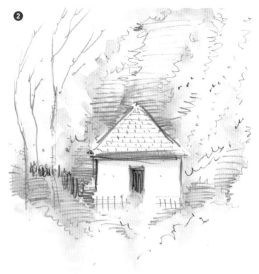

❶、❷ 在畫紙上方的中間，先繪畫小木屋，基本上是一個三角形配上一個方形，其他的細節不多。然後簡潔地畫出兩旁的樹叢及草叢。

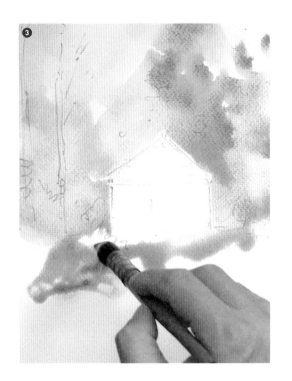

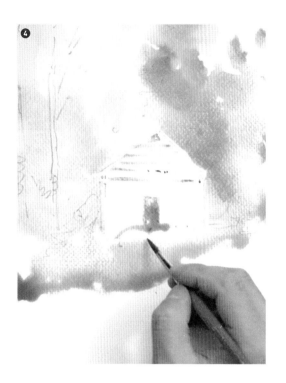

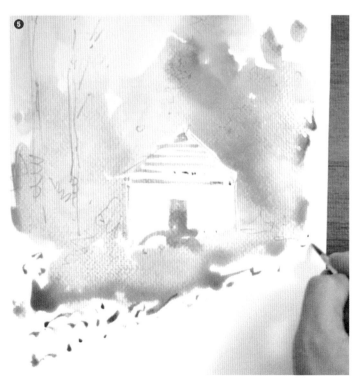

❸、❹、❺ 使用大號畫筆一
口氣快速為整幅畫塗上最基
本的淺色，只保留中間的小
木屋，儘量地留白。

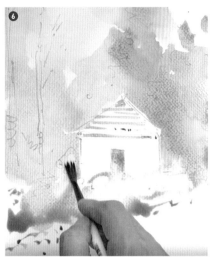

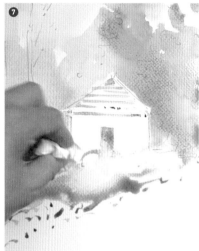

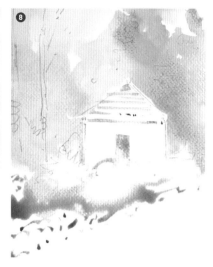

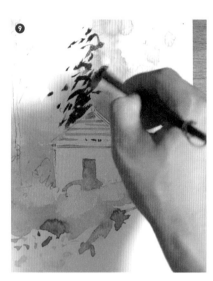

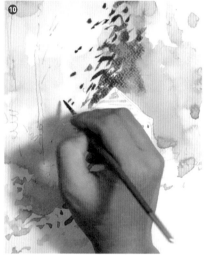

⑥、⑦ 運用洗白法，使畫面部分地方變得較亮一點。

⑧ 以上都是第一層上色過程發生的事情，顏色全乾後，基本的畫面氣氛和色調也營造出來了。

⑨、⑩ 等畫紙全乾後，便開始中面積的上色。首先使用中號畫筆畫出顏色較深的樹葉，還可以用小號筆畫出小片的樹葉。然後，開始為木屋兩旁的草叢塗上第二層顏色。

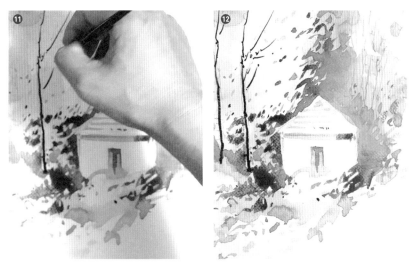

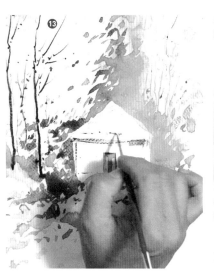
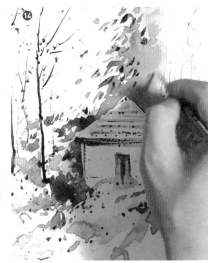

⑪ 接著使用描線畫筆，在左方畫出樹幹與樹枝。

⑫ 經過兩層的上色，基本上木屋以外的地方已經完成。

⑬、⑭、⑮ 最後步驟，可以快速完成。運用小號畫筆，用最小量水分調出較濃的顏色，運用乾筆法勾畫木屋的細節及木欄柵等等。最後的最後，在木屋上方的樹叢及右旁邊的草叢，加上幾筆的深色筆觸，稍微強調一下。整個步驟，不到一兩分鐘，就可完工！

Lesson 11

從繪畫山中小木屋開始

引導觀賞者移動視線
石階小徑 # 立體屋的畫法

第二幅以小木屋為主題的畫作，雖然也是小品式，但在構圖方面豐富了不少，包含石階小徑、山中路邊的小木屋及幾個人物。

引導觀賞者移動視線

小徑占據畫面重要位置，也起著引導觀賞視線的作用，從下方向上移到山上的小木屋，意外驚喜地發現，小木屋後面還有人，如此一來，再把觀賞視線繼續指引到更遠的大後方。從畫紙下方的小徑開始，上移到畫紙上方的小木屋，最後更帶到小木屋後方的人物，整幅畫的層次原來共有三個這麼多！

立體屋的畫法

本回要繪畫的小木屋「立體」起來了，觀賞者可同時觀望到木屋正面及側面。光源從左上方照射到木屋的正面，所以那處是亮面，也就是淺色區域。而木屋側面與屋頂則是背向光源，藏身於草叢和樹叢裡，所以顏色會比較暗。

石階小徑的淺色區域

至於由下而上的小徑，跟木屋正面一樣，同樣是陽光可照射到的地方，也是淺色區域。那麼整幅畫共有兩個淺色區域，而其他地方就是深色區域。應用上一回介紹過的深淺色對比，這樣透過加重深色區域的顏色，就突顯出淺色區域的小徑與小木屋正面了。小徑和小木屋正面，只有塗上最少量的顏色，或是使用乾筆法勾畫這部分的重點。

水彩實戰教室 Let's Go

本文附上 1 段影片（29 分鐘）。由起稿、上色到完稿，影片將完整示範水彩作畫過程與重點講解。讀者可依個人需求調整播放速度，欣賞觀摩、邊畫邊學，掌握讓水彩聽話的祕密。

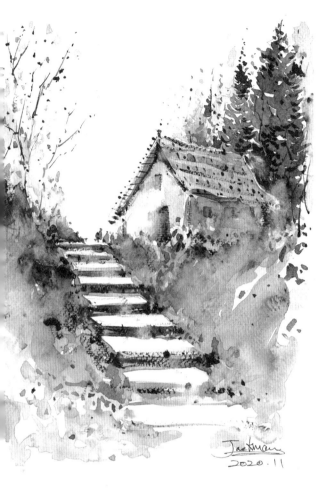

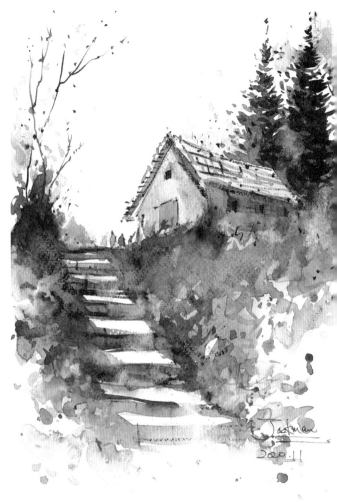

山中小木屋

297×210mm

這一回，我又是一口氣畫了兩幅同樣構圖的畫作，左邊是繪畫示範的完成圖。一瞬間，乍看之下兩幅畫的用色等處沒有明顯的分別，但我還是喜歡左方多一點點，你們呢？

繪畫步驟的重點

A. 繪畫鉛筆參考圖和底稿

山中小屋和小徑是主要景物，兩者的交接點在畫紙的上方，而小徑所佔的面積較多，這樣可以呈現長長的小徑，從下方慢慢上移到上方的小屋。繪畫側面小木屋的重點，需要注意它的正面主體、側面主體和側面屋頂之間的比例。

小徑是一道石塊鋪切而成的小路，只需畫出每一石階的面部，即淺色區域。重點只有一個，最上面的石塊自然是最小，下面的石階比較大塊，按比例逐漸由小變大。

至於山上的草叢及樹叢，這算是經常會畫到的內容。比較熟悉的東西，也就能比較有自信地下筆，不妨簡單畫出基本的線條給自己參考就好，稍後上色時才添加細節。

B. 大面積的上色（淺色）

一開始，畫中的兩個淺色區域，木屋正面及小徑石階都要留白。木屋側面及小徑兩旁的草叢等等都可以快速塗上很淺的顏色，形成了基本的色調。木屋後面的一排樹叢，使用小號畫筆慢慢畫出其外形。小屋正面和人物，只需簡單塗上很淺的色塊。

C. 中面積的上色（中間色）

待畫紙全乾後，便開始中面積的上色。石階的兩旁，可以塗上較深的顏色，並且用小號畫筆添上細節。

D. 樹叢及草叢的處理

使用描線畫筆畫出山上的樹幹與樹枝，以及使用小號畫筆畫出較深顏色的樹葉。至於最下面的石階邊緣，顏色採用逐漸淡化處理，筆觸也是愈簡單愈好。

E. 石階小徑的處理

石階的面部，需要從頭到尾都維持留白。只需透過不斷在「留白區域以外的地方」加上顏色，就可以輕鬆畫出這條石階小徑。另外，城市建築物的石階通常是一致工整，而山路的石階往往並不如此，因為山坡斜度不一之故，所以在起稿和上色時，不要畫得過於工整。

F. 運用乾筆法

使用小號畫筆，以最小量的水分調出較濃的顏色，運用乾筆法勾畫木屋的細節、加深石階兩旁。

G. 最後的檢視

視整體畫面，該加強的地方就稍微加上少量顏色，其他的不要強加，這樣便可以輕鬆完成畫作。

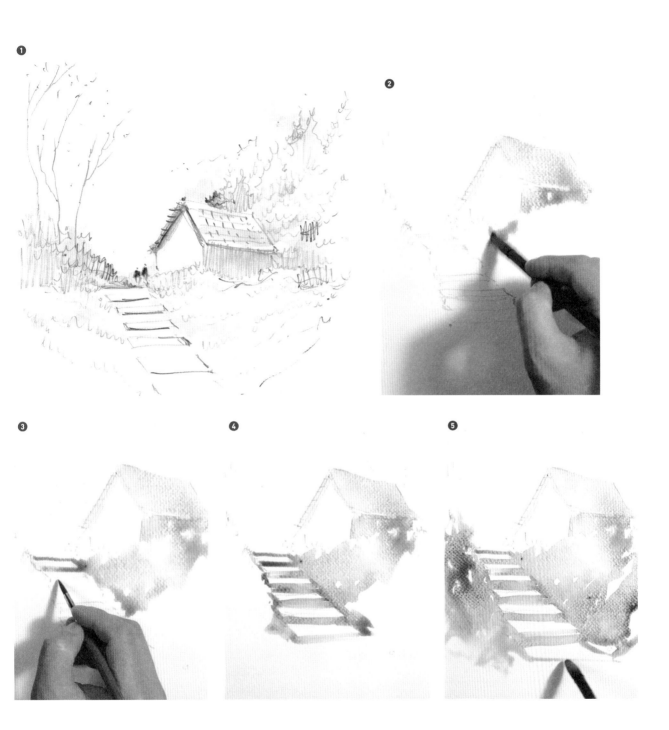

❶ 此乃鉛筆參考圖。山中小屋、人物及樹叢等等，都是集中在畫紙上方，接著就是上方向下延伸石階小徑。用鉛筆畫下的東西，其實不多，就讓水彩塗滿畫紙吧。

❷－❺ 大面積的上色沒有什麼難度，重點要注意的是畫中兩個淺色區域：木屋正面及小徑石階，都要留白。

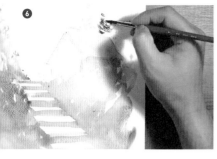

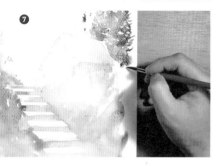

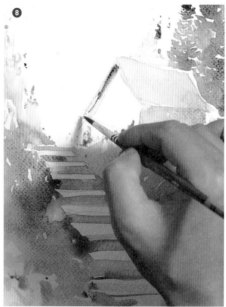

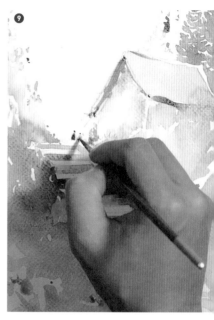

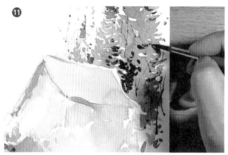

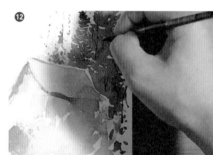

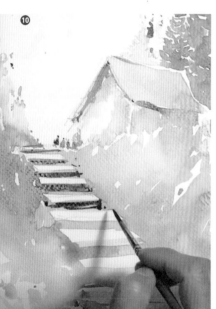

❻、❼ 使用小號畫筆慢慢畫出木屋後面的一排樹叢。

❽、❾ 繼續使用小號畫筆在小屋暗位塗上較深的顏色。然後，遠處三三兩兩的人，輕輕地塗上狀似人形的小色塊就可以。

❿ 人物完成後，順勢向下移為石階上色，記得每一塊石階的面部維持留白。集中在石階面部四周加深顏色，使得石階立體起來。

⓫、⓬ 剛才塗上樹叢的第一層顏色這時候應該全乾了，接著我們可以使用小號畫筆及描線畫筆，畫出第二層較深的顏色，還有樹枝等等。

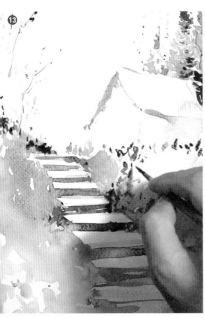

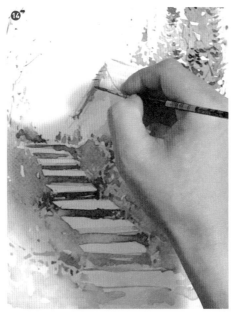

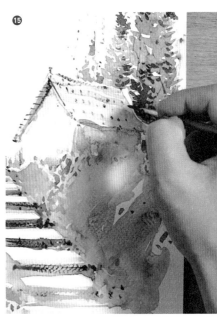

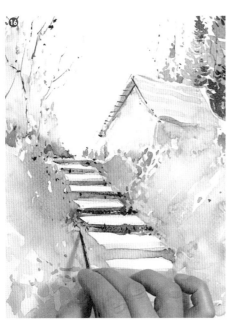

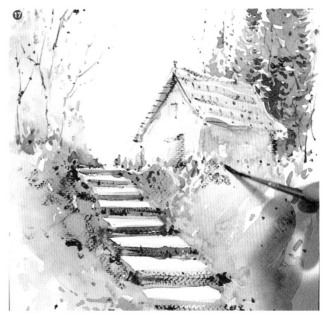

⑬ 石階旁的草叢，再一次加強顏色。

⑭、⑮ 進入最後步驟。使用乾筆法勾畫出小木屋各部分的細節。

⑯、⑰ 一口氣繼續使用乾筆法，稍微加強石階和旁邊一點點的顏色（注意千萬不要在整個草坡都添加顏色，否則會造成反效果），這樣便可收筆。

Lesson 12

從繪畫兩幅小木屋開始

進階小溫習 # 淺色區域與深色區域
極簡單構圖

接著，我們來到本文的兩幅小木屋畫作，透過示範整合了淺色區域與深色區域、立體屋的畫法及遠近對比等幾個學習要點，一起來一個小溫習吧！

第一幅畫的溫習重點

第一幅畫屬於小品式，構圖十分簡潔。一座小木屋，背後有樹叢，就在畫紙的右方，占據畫面超過一半的位置。這木屋以側身姿態在畫紙上呈現，我們需要繪畫其正面、側面及屋頂。它的主要受光位置是正面，也就是淺色區域。另一方面，畫紙的左方，是一前一後的兩組人物。這裡的畫法也是應用之前提及過的簡易方法，前景人物比後景人物需要更仔細一點，於是那兩位人物的服裝要繪畫出來，而後景人物就以簡單的小色塊表達即可。

第二幅畫的溫習重點

第二幅畫是 Lesson 11 的小木屋與石階小徑畫作的延伸，構圖也是容易掌握，旨在讓大家繼續重溫淺色區域與深色區域的掌控。兩座小木屋位於山坡之上，一左一右，左方木屋是正面朝向觀賞者，右方則是側身姿態，兩者之間還有一群人。此外，中間有一條小徑，占據畫紙的一半。溫習重點是，我們透過深色區域突顯兩座小木屋的淺色區域，來營造出兩座小木屋成為整幅畫的焦點。

水彩實戰教室 Let's Go

本文附上 2 段影片（18 分鐘與 45 分鐘）。由起稿、上色到完稿，影片將完整示範水彩作畫過程與重點講解。讀者可依個人需求調整播放速度，欣賞觀摩、邊畫邊學，掌握讓水彩聽話的祕密。

Part I

Part 2

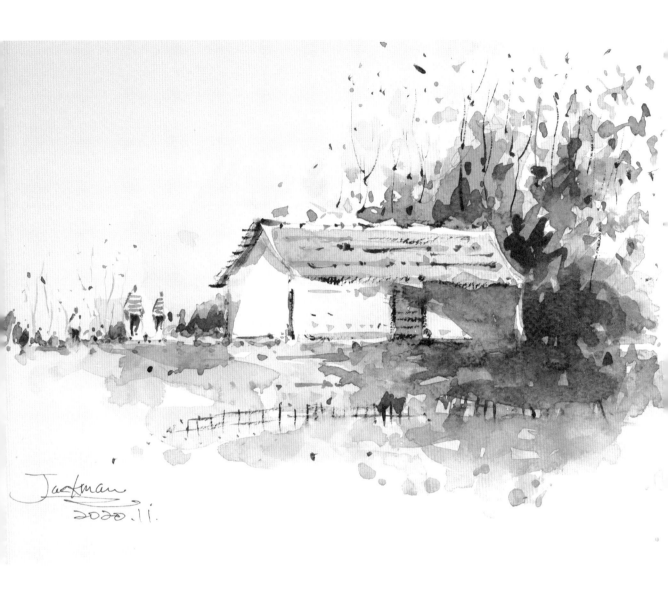

小木屋（一）

297×420mm

這樣如此簡單的小品式畫作，短短的十多分鐘
就可輕鬆完成！

繪畫步驟的重點：第一幅畫

A. 繪畫鉛筆參考圖和底稿

這一幅內容很簡單，使用A4畫紙便已足夠。首先繪畫小木屋，細節不用多，屋後有樹叢。一前一後的兩組人物，不必全部用鉛筆畫下來，主要畫下前景人物。而後景人物與小屋細節，不妨就用水彩直接繪出來。

B. 大面積及人物的上色

小木屋的正面留白，使用大號畫筆快速地為整幅畫塗上最基本的淺色。人物上色，也很簡單，不過需要注意前景人物稍後要畫上服裝細節，而後景三三兩兩的人，使用小號畫筆畫出來就可以。

C. 中面積的上色

第一層顏色已乾了，接下來便開始為小屋及樹叢塗上較深的顏色，木屋的細節在這時候也可以畫上去。這時候，也可以為前景的兩個人物畫下橫紋顏色。接著再順勢為其他人物添上一點點的顏色（不要過多），這樣原本只是小色塊的他們，看起來也會有點不一樣，好看許多。

D. 運用乾筆法畫出細節

最後，就要拿起小號畫筆，注下最小量的水分調出較濃的顏色，運用乾筆法勾畫出木屋的細節及木欄柵等等。緊接著，使用描線畫筆畫出樹幹與樹枝，這樣就成了！

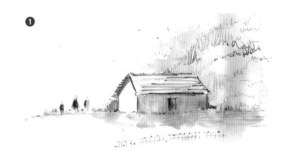

❶ 顯示明暗關係的鉛筆參考圖。

❷ 至於底稿，可以儘量簡化。對於熟悉的部分，鼓勵自己用水彩直接繪畫。首先大面積的上色，注意小木屋正面不上色。

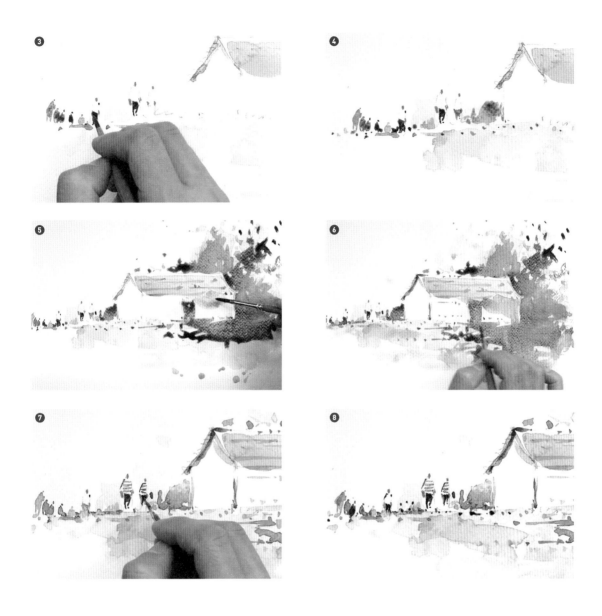

❸、❹ 繪畫前景及後景人物。前者需要稍後畫上細節，後者可以直接用水彩畫出色塊。

❺、❻ 第一層顏色乾了，便可為小木屋及樹叢塗上較深的顏色。

❼、❽ 為前景人物畫下橫紋顏色，然後也替其他人物都添上一點點的顏色點綴一下，便已經生色不少。

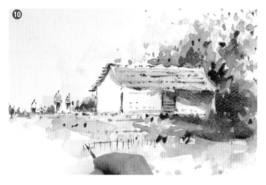

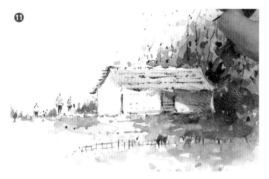

❾ 、❿ 接著運用乾筆法勾畫出木屋的細節及木欄柵
等等。

⓫ 最後,使用描線畫筆畫出樹幹與樹枝,這樣就可
收筆了!(作品完成)

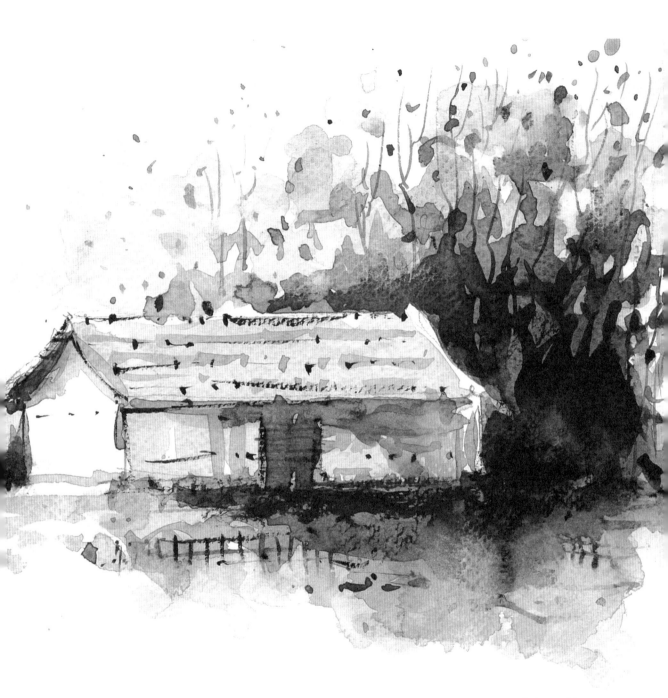

小木屋（二）

297×210mm

同一構圖的另一幅畫，也是輕快完成。

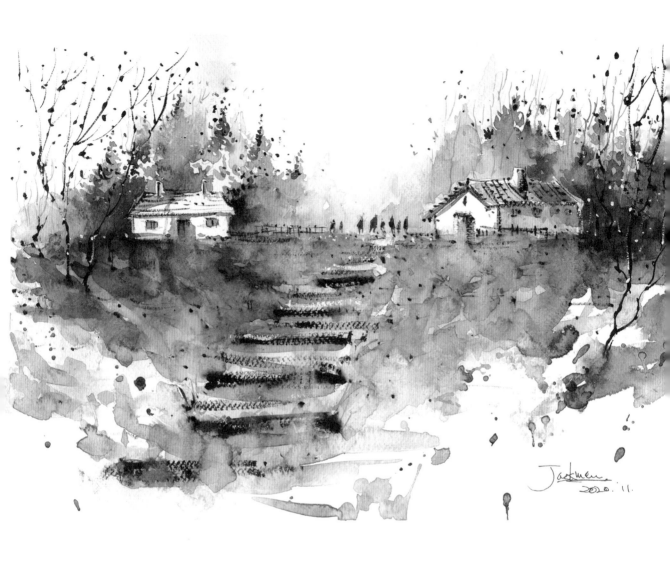

· 主題作品賞析 ·

兩座小木屋（一）

297×210mm

兩座小木屋各據一方，形成很工整的構圖，相當適
合成為入門的練習主題。

繪畫步驟的重點：第二幅畫

A. 繪畫鉛筆參考圖和底稿

這次內容使用A3畫紙比較合適。在畫紙上方，首先繪畫右邊小木屋及其樹叢，然後置中的人物，再接著就是左邊的木屋。其實，三者的繪畫次序沒有固定，自行調整也可以。重點是，兩座木屋各據一方，彼此所佔的空間應該同等。而人物置於兩屋之間，石階就在人物所處的位置，開始畫下去。

B. 大面積的上色

同樣地，除了兩座木屋的正面外，使用大號畫筆快速地為整幅畫塗上最基本的淺色。唯一要注意的是樹叢，需使用小號畫筆，仔細畫出其外形。

C. 中面積的上色

顏色已乾，便可開始為小屋及樹叢等等塗上第二層較深的顏色，木屋的木門與窗子這類的細節亦在這時候畫上去。然後，石階四周的草叢同樣需要添上顏色。

D. 運用乾筆法畫出細節

最後的環節大致跟上一幅沒有差別，就是讓大家熟習使用小號畫筆與乾筆法勾畫木屋的細節及木欄柵等等。緊接的，當然還有使用描線畫筆畫出樹幹與樹枝就成了！

E. 臨時添加上去的樹木

至於，兩座小木屋前面各有一棵沒有樹葉的樹木，一開始真的沒有這樣的構思，所以並不是在草圖沒有畫出來。不過待完成上面的步驟後，靈機一觸，覺得那兩棵沒有樹葉的樹木應該可以添上，讓整幅畫面看起來較為豐富。

不過，相同的構圖，我也畫了第二次。第二幅卻沒有添上兩棵沒有樹葉的樹木。大家不妨比較一下，喜歡哪一幅？

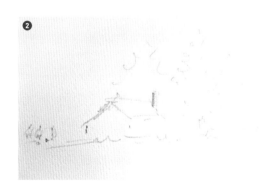

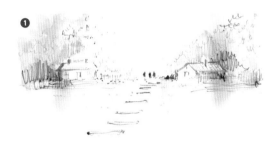

❶、❷ 主要景物都在畫紙上方，首先繪畫右邊小木屋及其樹叢，然後置中的人物，接著就是左邊的木屋，最後畫上石階小徑。

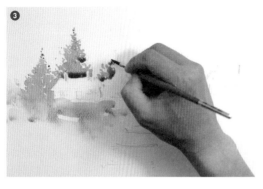

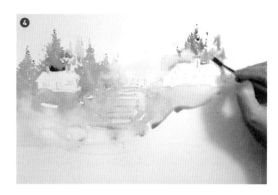

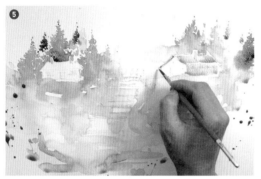

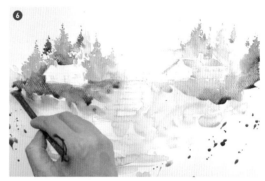

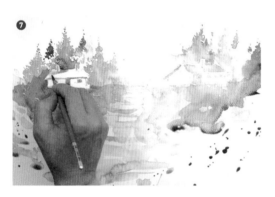

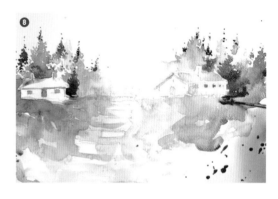

❸、❹ 使用大號畫筆快速為整幅畫塗上最基本的淺色，兩座木屋的正面需要留白。另外需要轉用小號畫筆繪畫高矮不一的樹叢，仔細地畫出其外形。

❺ 右方小木屋的側面及屋頂，在這時候也可以一併上色。

❻、❼、❽ 第一層顏色全乾後，便可開始為小屋及樹叢等等塗上較深的顏色，仔細地畫出屋子的木門與窗子這類的細節。接著，石階四周的草叢同樣需要上色。

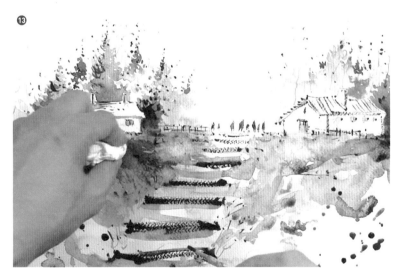

⑨ 、⑩ 使用小號畫筆與乾筆法勾畫木屋的細節、木欄柵與石階等等。

⑪ 緊接著使用描線畫筆畫出樹幹與樹枝。

⑫ 、⑬ 使用洗白法，把部分地方刷亮一下，令畫面層次豐富一點。

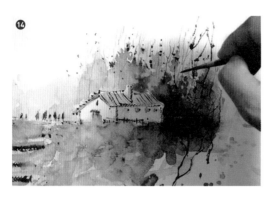

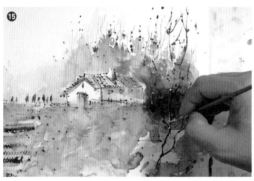

⓮、⓯ 正如前面所說，最後臨時在左右兩旁添上沒有樹葉的樹木。再用上白色漫畫液在樹枝畫出較亮區域，否則與後面的樹叢「融合一體」，就無法做出前後距離。

• 延伸作品賞析 •

兩座小木屋（二）

297×210mm

這也是相同構圖的第二幅畫作，不過沒有像上一幅添加樹木。

Jackman
2000.11.

Lesson 13

從繪畫山巒重疊開始

＃山遠天高 ＃由淺到深的多次疊色 ＃洗白法

山巒重疊、山巒連綿、重山復嶺、疊嶺層巒、千峰萬壑等等，類似用來形容連綿不絕的山丘景致的四字詞語，統統都適用於這一回的示範畫作。

大背景的山巒重疊

畫作的構圖十分簡單，小木屋、幾個人物、幾棵樹、木欄柵和石階等等，都是前面示範畫作出現過的，大同小異，大家應該能容易掌握。木屋的大背景，那個山巒重疊的景色就是令整幅畫作呈現深遠又廣闊視野的關鍵地方。

由淺到深的多次疊色

這次主要說明的是水彩使用最廣泛的重疊法，在此幅簡單的構圖中，我們可以輕鬆觀察到繪畫過程中的疊色次數。重疊法的學習要點落在一個大原則，就是由淺到深的疊色，而且每次疊色前也要在畫紙全乾之後。

值得一說，這次會用上的水分較多，因此不會使用前面示範畫作用的那種畫紙，改而選用The Langton水彩紙（300g，中粗紋理），它屬於木漿紙，吸水性比較好。

當你熟練掌握重疊法去完成一幅類似示範的畫作後，便可輕鬆地挑戰其他山巒重疊的作品了。本文末段額外展示了一幅採用類似繪畫方法完成的畫作，意境很不一樣，重點是疊色次數明顯超出許多。那是一幅奧地利畫作，地點是哈爾施塔特（Hallstatt），被喻為歐洲最美的湖畔小鎮，第一次到訪奧地利的旅客，大多數都會納入必去地方之一。希望這幅主力使用了重疊法的哈爾施塔特畫作，可以開啟你們繪畫更多山巒連綿畫作的可能性。

水彩實戰教室 Let's Go

本文附上1段影片（24分鐘）。由起稿、上色到完稿，影片將完整示範水彩作畫過程與重點講解。讀者可依個人需求調整播放速度，欣賞觀摩、邊畫邊學，掌握讓水彩聽話的祕密。

山巒重疊

305×229mm

運用疊色法得宜，就可輕鬆地完成一幅連綿不斷的山丘景致！

繪畫步驟的重點

A. 繪畫鉛筆參考圖和底稿

畫紙大小為 305 × 229mm。只需繪畫前景的小木屋就可以。大背景的多重山丘，並不複雜，可以嘗試不畫出來，記在心中就好。唯一要注意，為了充分表現山遠天高的廣闊感覺，大背景的山景需要占據至少三分之二面積的畫紙，其餘都留給前景的小屋，小屋前方也要預留空間繪畫石階。

B. 第一層的疊色

第一層上色用上較多水分稀釋顏色，使用大號圓頭筆為整幅畫紙快速塗上底色。這個底色也就是天空的顏色。然後靜待顏色全乾，或是使用吹風機。

C. 第二層的疊色

最遙遠的山嶺是第二層疊色，在畫紙較高位置塗上較濃的顏色，下方則需要加水改為塗上較淺的顏色。

D. 第三層的疊色

同樣要等第二層顏色全乾，才能開始第三層的疊色，也就是第二排的山嶺。為了呈現山嶺外形的變化，記得第一層山嶺與第二層最好畫得有些微變化，彼此之間有一點點不一樣，這樣才會比較好看。

E. 第四層的疊色

前景的小屋和人物等等都是屬於最後一層的疊色。用上較濃的顏色繪畫這部分，不用注意細節，當作繪畫剪影效果一樣，為整個前景塗上顏色。

▲ 這次選用 The Langton 水彩紙（中粗紋理），屬於木漿紙，吸水性較好。

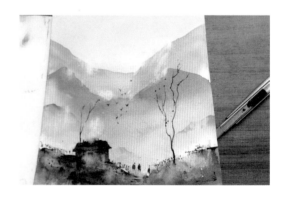

▲ 這是四邊封膠本裝，所以我可以直接上色，等顏色完全乾了後，才用美工刀由缺口將畫作取下。

F. 洗白法

接著，這時候的前景顏色距離全乾應該還有一段時間，我們緊接著使用洗白法，把小屋、石階及部分前景等處，洗出較亮的地方，令前景的顏色出現深淺不一的效果，並為稍後畫上細節作鋪排。

洗白法的大致做法：使用小號圓頭筆加上一點點的水分在打算要洗白的地方，然後繼續用小號圓頭筆輕輕刷一刷，再用面紙印一印，顏色就會稍微吸走。而中間那道石階在草圖時候並沒有畫出，這時候就要洗白法，把每一層石階洗亮出來。

在前景不同的位置都經過洗白後，前景的顏色和層次已經變得不一樣，相當豐富。

G. 運用乾筆法畫出細節

畫紙全乾後，可拿起小號畫筆，運用乾筆法勾畫出木屋的細節、人物、木欄柵及石階等等。緊接著，使用描線畫筆畫出樹幹與樹枝。

H. 繼續使用洗白法

為了加強氣氛、營造山嶺的虛實感覺，再一次使用洗白法。首先在小屋上方洗亮一下，暗示屋內有人可能在煮食，煙囪正在冒煙的狀態。然後在那兩排山嶺的邊緣處稍微洗亮一些。最後，靈機一動，在第二排山嶺之前，左右兩邊添加了第三排小山，這樣才收筆。

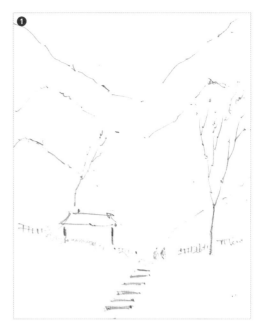

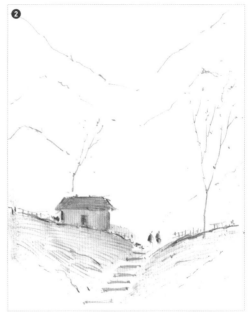

❶、❷ 是同一幅的鉛筆參考圖，顯示出景物細節及明暗關係。但繪畫底稿時，只需畫出前景的小木屋。值得注意的是，大背景的山景需要占據至少三分之二面積的畫紙，其餘都留給前景的小屋，小屋前方也要預留空間繪畫石階。

❸、❹ 第一層上色用上較多水分稀釋顏色，使用大號圓頭筆為整幅畫紙快速塗上底色，然後靜靜等待顏色全乾。
（從此底圖可以看到，山景的線條是沒有畫上去的。）

❺、❻ 第二層的疊色是繪畫最遠的山嶺，在畫紙較高位置開始塗上較濃的顏色，一直畫至下方，而下面需要加水
改為塗上較淺的顏色。然後等候顏色乾燥。

❼ 跟上一個步驟接近，第三層的疊色，這是繪畫第二排的山嶺。記得第一層山嶺與第二層最好畫得有些微變化，
這樣才比較好看。

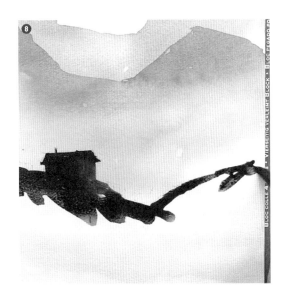

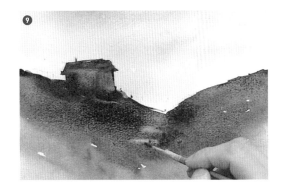

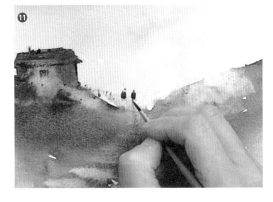

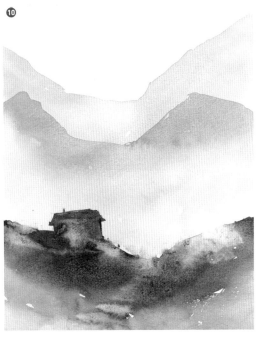

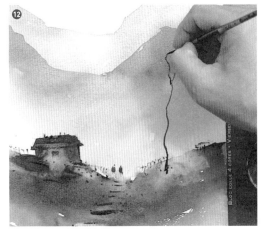

⑧ 最後一層的疊色，用上更濃的顏色繪畫前景的小屋和人物等等，色彩效果像剪影一樣。

⑨ 接著使用洗白法，把小屋、石階及部分前景等處，洗出較亮的地方，令前景的顏色出現深淺不一的效果。

⑩ 洗白後，前景的色彩變得虛實互映的迷人氛圍。

⑪、⑫ 運用乾筆法勾畫出木屋的細節、人物、木欄柵及石階等等。

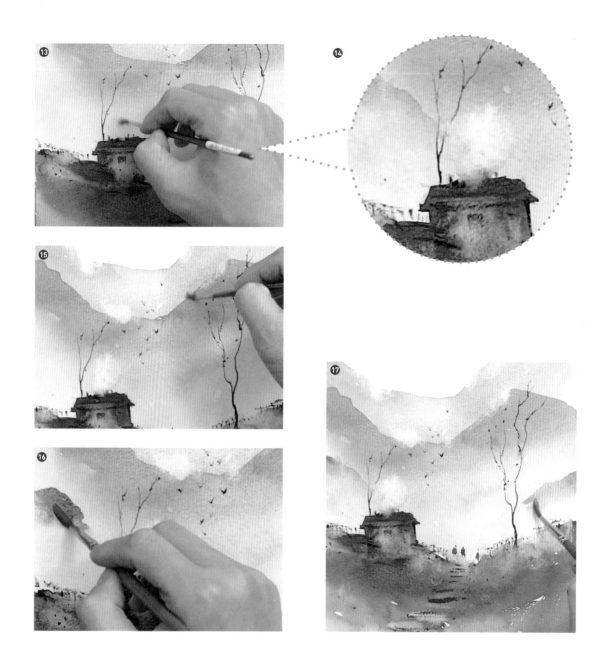

⑬ 再一次使用洗白法，在小屋上方稍微洗亮一下，以營造出煙囪正在冒煙的有趣細節。

⑭ 小屋上面洗亮後，煙囪正在冒煙的畫面形成了。

⑮ 在山嶺的邊緣處稍輕微地洗亮。

⑯、⑰ 最後在第二排山嶺之前，左右兩邊添加了第三排小山才收筆。（作品完成）

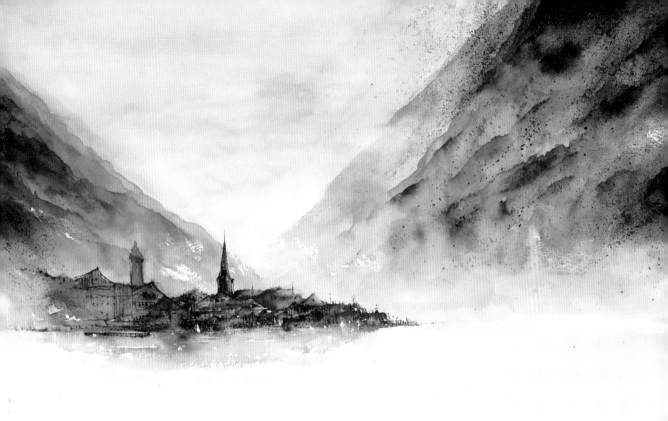

哈爾施塔特
Hallstatt

508×406mm

除了留意疊色超過十次的左右山景外，其實前景的湖邊小鎮
也有用上此法。希望這幅主力使用了重疊法的哈爾施塔特畫
作，可以開啟你們繪畫更多山巒連綿畫作的可能性。

Lesson 14

從繪畫夢幻般的日落景色開始

戲劇性的色彩效果 # 自然景物的黑色剪影 # 渲染法

　　太陽從天邊漸漸墜下來，渲染了整個天空與大地。或是紫色微染，或是紅如烈火，或是橙如楓葉，多麼美麗又壯觀，正是本文畫作的寫照啊！

　　黃昏天空下，驚人的日落彩雲，配上大自然景物的黑色剪影，營造出充滿戲劇性的夢幻絢彩畫面，是我喜歡繪畫的題材之一。相信很多讀者朋友跟我一樣喜歡繪畫這種色彩異常豐富的題材，不過這裡涉及渲染法，對於還未掌握此法的人而言，可能感到太多不肯定性、無法輕鬆地動筆起來……

適用於渲染法的題材

　　所謂渲染法，是水彩在濕潤的紙面上染化，形成精彩而特殊渲開、滲染效果的畫法，在某個角度來看跟疊色法正好是相反的技巧。此法的最大優點是有著濃厚的抽象表現性，且具有遼闊深遠的境界，神祕、飄逸、虛實交錯、寧靜、無限的氣氛等等，這些形容詞我都覺得很貼切，每當繪畫與這些形容詞有關的題材，便知道沒有比渲染法更正確、更適合的技法了。渲染法的基本步驟是：首先把畫紙打濕，可以使用大刷或大號畫筆帶水在紙上刷濕，然後等候濕潤度逐漸乾燥到「某個程度」時，便可沾顏料渲染。隨著不同顏色在水分中相互擴散、滲透，產生迷人的效果。

掌握控水的要訣

　　眾所周知，渲染法的步驟雖然不多，但是掌握控水的要訣是關鍵。到底什麼是乾燥到「某個程度」？因為紙的濕度與筆的濕度一旦落差太大，就會產生水漬而失敗。所以一定要多畫多嘗試，累積經驗。初學階段的成功率不高，是正常的，不過隨著持續的練習，你的信心就會提升起來，對於判斷紙與筆的濕度就會胸有成竹。

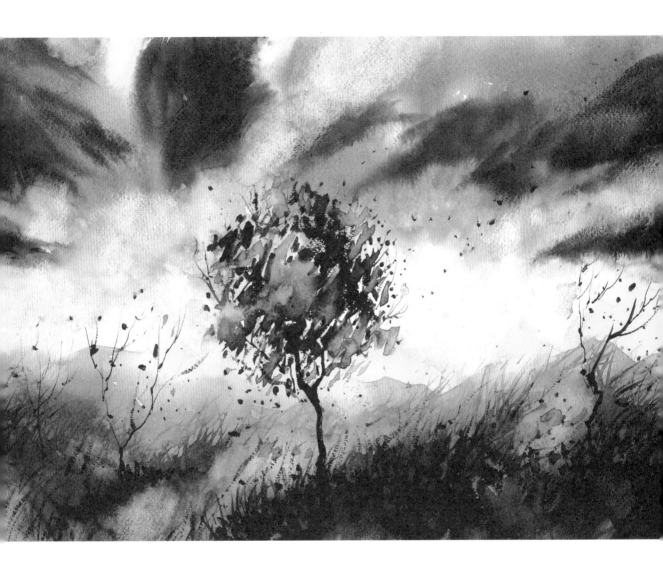

夢幻日落（一）

420×297mm

黃昏日落的夢幻絢彩，相信很多讀者朋友都很喜歡
繪畫，只要掌握渲染法，再配上景物的簡潔黑色剪
影，就能夠輕鬆地畫出一幅色彩異常迷人的畫作。

憑經驗拿捏準確

說到累積經驗的階段，我當然曾經也走過這段路。以這次的示範為例，建議大家一定要觀看影片。上面說到：「等候濕潤度逐漸乾燥到『某個程度』時，便可沾顏料渲染。」我在影片中在打濕畫畫紙後，並沒有等候便馬上渲染。這其實是累積經驗的成果，因為在打濕時，我憑經驗拿捏準確，使畫紙並沒有太過濕潤、也沒有濕潤度不足，就是合適的濕潤度，因此可不用等候而立即下筆了。另外，有些人建議把畫紙直接浸於清水中，我不太喜歡這方法，因為容易令畫紙太過濕潤，還是使用畫筆打濕比較易於控水。

這次我準備的構圖特別簡單，就是一幅充滿戲劇性色彩的黃昏下的草原景色，目的是讓大家專注於體驗渲染法。如果第一次練習的效果不太滿意，大家只需花很少時間畫出第二幅草圖，便可輕鬆再重來一次。

繪畫步驟的重點

A. 繪畫鉛筆參考圖與不畫底稿

鉛筆參考圖已經描繪出雲彩的分布及遠景的山丘外觀，中景和近景的顏色深淺區域亦顯示出來了，最前面的樹木與草叢就是最深色的一塊。我是在另一張畫紙繪畫這幅鉛筆參考圖，然後一邊觀看它，一邊在空白的水彩畫紙直接打濕和上色。讀者朋友也可選擇在水彩畫紙畫底稿然後上色，不過如果採用我的方法，獲益程度應該比較多。

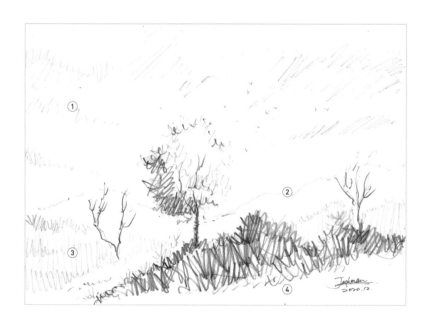

【 鉛筆參考圖 】

1. 雲彩的分布
2. 遠景的山丘
3. 中景的草原
4. 近景草叢及樹木

B. 整體及局部的渲染

整張畫紙進行渲染，是第二個步驟，也是最關鍵的一步。渲染顏色由淺至深，最深的顏色是最後的渲染。

渲染分為兩個階段，首先是整個畫面，使用四種顏色渲染整個天空和草原的大致輪廓，確定畫面大體明暗關係及氣氛。這四種顏色分別是Lemon Yellow、Brilliant Orange、Imidazolone Brown和Cobalt Blue，畫筆沾顏料時並沒有混色，直接使用濃度高的原色進行渲染。不過需要再次強調：顏色的濃度要與畫紙的濕度接近。這四種顏色在畫紙的分布，不在此描述，參考草圖、示意圖與影片更清楚易明。

第二階段的渲染是局部性，主要繪畫那幾片大大的飄雲。顏色只有一種，就是Indigo（靛青），也是最深的顏色。這次顏色同樣不用混色，而且濃度比起第一階段更濃，一來畫紙的濕度相對減低了，二來Indigo的擴散度不可以大，重點是呈現飄雲的輪廓。這次改為使用平頭畫筆，因為容易表現飄雲的輪廓，依著草圖的飄雲分布及大小進行繪畫就可以。

補充一說，渲染是可以按畫者的需要或題材而進行多次渲染，只要待畫紙完全乾透後，重新打濕後便可進行第二次渲染。乾了，再打濕，就能再進行第三次，如此類推。至於本文的畫作，構圖簡單，一次渲染已足夠。

C. 繪畫最遠處的山丘

接下來的三個步驟不難，顏色由淺至深，不過每個步驟之後需要在顏色全乾後才繼續。這步驟主要使用Imidazolone Brown混上一點點Brilliant Orange，並用上較多水分稀釋顏色，一口氣畫下最遠處的山丘。緊接著使用洗淨的畫筆，將山丘的部分銳利邊緣把顏色牽引出來，並用面紙輕輕地吸走少量顏色，達到柔和的效果。這裡共有四處邊緣被柔化。

D. 繪畫中景的草原

確認山丘顏色全乾之後，繼續使用Imidazolone Brown混上一點點Brilliant Orange，不過這次使用較少水分進行稀釋。首先使用中號圓頭畫筆一口氣畫下整排有點起伏的草原，然後使用描線筆畫出草叢的線條，最後使用上面的方法柔和或朦朧草原的部分區域。

E. 繪畫近景的草原及樹木

待中景顏色乾透後，就可以開始最後步驟了。這次主要使用Indigo混上Imidazolone Brown的顏色，加上極少量水分進行著色。混合交叉使用中號圓頭筆、小號圓頭筆及小號描線筆畫出近景的草原、樹木與雀鳥。最後檢視整個畫面，潤色修訂一下便可完成。

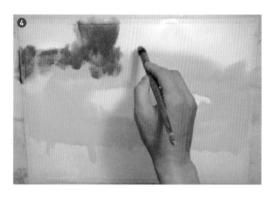

❶ 使用大號畫筆在整張畫紙上打濕。

❷、❸ 在確認紙張的濕度與顏料的濕度接近後,便開始第一階段的渲染。第一種顏色為 Lemon Yellow,
在畫面於中間。正中間留白,作為焦點區。

❹、❺ 接著塗上顏色 Brilliant Orange。

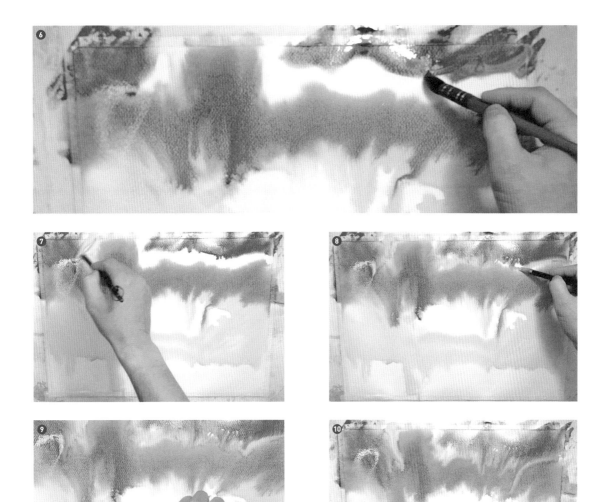

⑥ Cobalt Blue 是第三種顏色

⑦、⑧ 然後在 Brilliant Orange 與 Cobalt Blue 之間的空白地方，塗上 Lemon Yellow。

⑨ 使用面紙在正中間稍微吸走一些水分及顏色。

⑩ 在畫面最下方塗上 Imidazolone Brown。

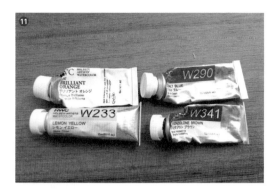

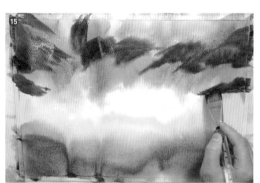
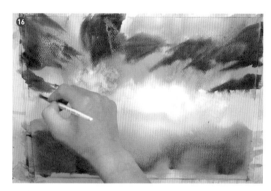

⑪ 此階段使用的顏色，分別是 Lemon Yellow（左下）、Brilliant Orange（左上）、Imidazolone Brown（右下）和 Cobalt Blue（右上）。

⑫ 渲染的第二階段使用 Indigo。

⑬ 使用中號平頭畫筆，比較容易表現出飄雲的輪廓。

⑭、⑮ 依草圖的飄雲分布及大小，使用濃度較高的 Indigo 進行繪畫。

⑯ 使用洗淨的畫筆，將飄雲的部分邊緣把顏色牽引出來。

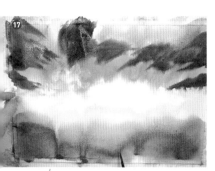

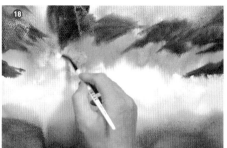

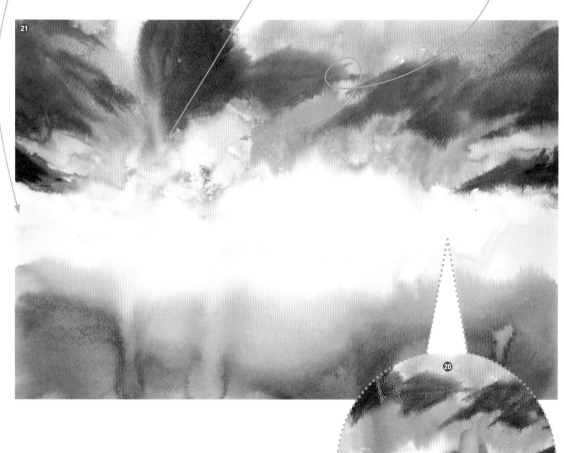

⑰ 一⑳ 將飄雲的部分邊緣把顏色牽引出來後,並用
面紙輕輕地吸走少量顏色,達到柔和、朦朧或界線
不明的特別效果。

㉑ 如此這樣,使用了五種顏色渲染出來的黃昏日落
景色便完成了。

㉒ 畫紙全乾後，可使用 Imidazolone Brown 混上一
點點 Brilliant Orange，並用上比較多水分稀釋顏色，
一口氣畫下最遠處的山丘。

㉓ 緊接著使用洗淨的畫筆，將山丘的部分銳利邊緣
把顏色牽引出來，並用面紙輕輕地吸走少量顏色，
達到柔和、朦朧或界線不明的特別效果。這裡共有
三處邊緣被柔化（見星形記號）。

㉔、㉕ 紙全乾後，可使用圓頭筆及描線筆畫出中景
的草原。

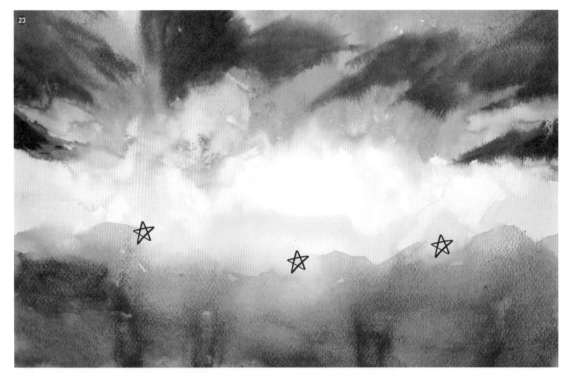

㉔、㉗ 同樣使用洗淨的畫筆，將中景的草原部分顏色牽引出來，並用面紙吸走少量顏色，達到柔和、朦朧或界線不明的特別效果（見星形圖）。經過此階段後，整個天空的濃厚氛圍也形成了。

㉘－㉙ 前景的草叢和樹木是最後一個環節，使用 Indigo 混上 Imidazolone Brown 的顏色，加上極少量水分進行著色。

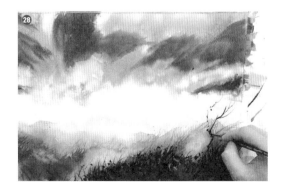

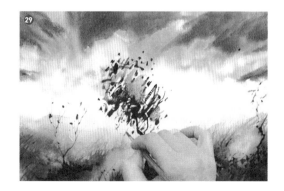

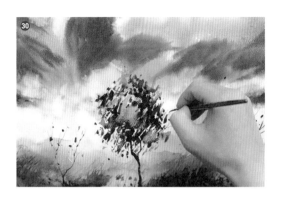

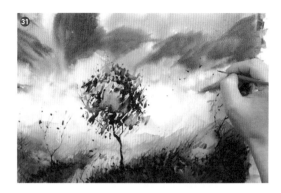

30、31 交叉使用中號圓頭筆、小號圓頭筆及小號描線筆畫出近景的草原、樹木及雀鳥。此外，建議使用乾筆法，可增加草叢和樹木的質感。

32 最後完成整體的修飾後，便可收筆。（作品完成）

水彩實戰教室 Let's Go

本文附上 1 段影片（45 分鐘）。由起稿、上色到完稿，影片將完整示範水彩作畫過程與重點講解。讀者可依個人需求調整播放速度，欣賞觀摩、邊畫邊學，掌握讓水彩聽話的祕密。

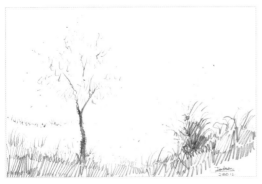

• 延伸作品賞析 •

夢幻日落（二）

420×297mm

延伸畫作的構圖及渲染程度更簡單，可作為大家開始繪畫主題作品前的預習。兩幅畫的繪畫步驟基本上很接近。

Lesson 15

從繪畫山中的小屋開始

\# 清晰與模糊交織形成的畫面 \# 適用渲染法的題材

上一回，我們使用了渲染法畫出強烈色彩感的黃昏日落，這次繼續應用此法來繪畫山中小屋景色。構圖並不複雜，與之前課堂的某些構圖有點相近，主要是讓大家進一步體驗渲染法的朦朧之美。

不適合單獨使用渲染法

大部分情況下，渲染法並不適合單獨表現在整幅畫作，因為此法的主要應用於呈現模糊朦朧的效果。想像一下，如果整幅畫只見模糊朦朧的效果，就會容易造成太過鬆軟的畫面，一個聚焦的地方也沒有，觀畫者便無法找到畫中的重點。所以，渲染法需要搭配重疊法或其他技法，就是「渲染法的模糊為輔、重疊法的清晰為主」，我們才能畫出清晰與模糊互相輝映所形成的有趣畫面。

適用渲染法的題材

渲染法適用於遠方景物、景物陰暗處、天空雲朵、霧氣、水面投影、畫面邊緣或角落等不起眼的地方，以突顯出明晰亮麗的焦點區或受光區域。說到本文的畫作，一座山中小屋在畫紙的右方、走在路上的幾名旅人、在路的盡頭依稀能見到兩座小木屋，這些元素成為此畫的焦點區。前景的草叢、兩旁及後面的樹叢，連同主屋的陰暗處便是需要渲染的區域，我們就是透過應用渲染法在這些地方而突顯焦點區。

水彩實戰教室 Let's Go

本文附上 1 段影片（52 分鐘）。由起稿、上色到完稿，影片將完整示範水彩作畫過程與重點講解。讀者可依個人需求調整播放速度，欣賞觀摩、邊畫邊學，掌握讓水彩聽話的祕密。

山中小屋

305×229mm

此畫構圖不複雜，主要是讓大家進一步體驗渲染法的朦朧
之美。畫中焦點區以外的地方，包括草叢、樹叢及木屋陰
暗處，就是應用渲染法的區域了。

繪畫步驟的重點

A. 繪畫鉛筆參考圖與底稿

首先繪畫具有景物細節及光暗區域的鉛筆參考圖，至於另一張水彩畫紙則畫上極為簡化的底稿，只畫主屋、兩個小屋、路人和樹叢的基本線條，其餘的草叢及樹枝並沒有畫上，更加沒有顯示光暗。

B. 整張畫紙進行渲染

開始前，需要注意畫中的焦點區「雖然會被打濕，但不會被上色」，這是十分重要的。草叢、樹叢、木屋的陰暗處是準備要渲染的三個主要地方。進行時，一邊注意鉛筆參考圖的光暗區域，一邊在畫紙上依著簡單線條進行渲染。

整體進行渲染了一遍後，按需要在某些地方再加一次較濃的顏色，例如我在屋後的樹叢，以及前方的某部分草叢便上了第二次顏色，藉以加強顏色的深淺變化。另外，通常在渲染時，筆上的顏料會比較濃，和紙上的水分融合後，便可得到真正的色調。

至於焦點區的處理，剛才已強調不要上色。所以在其他地方進行渲染時，需要好好「保護」，儘量避免讓顏色沾到此區，建議不時使用面紙吸走此區的水分，還有從周邊意外流進來的顏色。透過這個不上色與吸走水分及顏色的步驟，最終使得此區成為整個畫面最光亮的區域，焦點區的雛形也形成了。

就這樣，我們等待畫紙完全乾透後，才繼續下一個步驟。讀者朋友也可以依照需求進行多次渲染，方法是重新打濕後進行第二次渲染，如此類推。

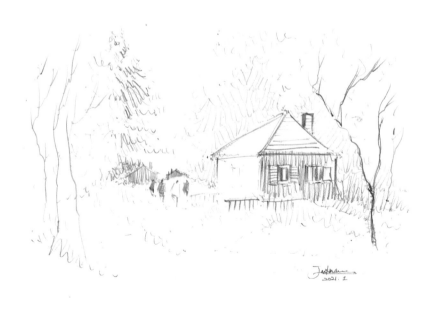

【鉛筆參考圖】

這幅是畫出景物細節及光暗區域的鉛筆參考圖，至於畫中的焦點區在哪裡？應該不難找到。答案就在後頁。

C. 第二層上色

　　本文的畫作，一次渲染已足夠。畫紙全乾透後，十數分鐘前還是濃郁的顏色，這時候已經變淡了，我們此刻見到的才成為真正的色調。接下來，焦點區以外的區域，也就是剛才進行渲染的地方都開始使用疊色法進行繪畫，可使用中號圓頭畫筆在草叢、樹叢、主屋的陰暗處進行第二層上色。

D. 第三層上色

　　跟上個步驟雷同，使用更深的顏色為草叢、樹叢、主屋的陰暗處進行第三層上色。此外，再使用描線筆畫出草叢一束束的草，增加其細節。

E. 仔細繪畫焦點區

　　使用小號圓頭畫筆逐一繪畫焦點區的木屋、人物與遠景的房屋，並使用乾筆法增加細節。最後畫上兩旁的幾棵樹木，以及修整畫面，便可收筆。

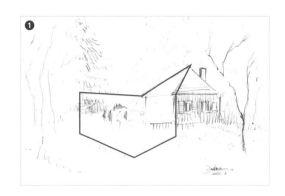

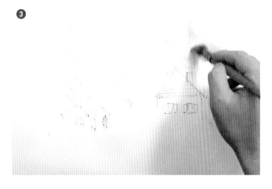

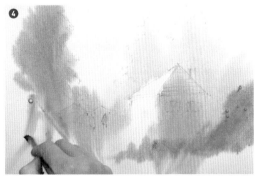

❶ 鉛筆參考圖，圖中的區域就是焦點區。

❷ 另一張水彩畫紙，只畫上極為簡化的底稿，需要進行渲染的草叢及樹枝並沒有畫上，更加沒有顯示光暗。

❸、❹ 打溼整張畫紙後，由屋後的樹叢開始渲染，然後木屋陰暗處，再到左邊樹叢及草叢。

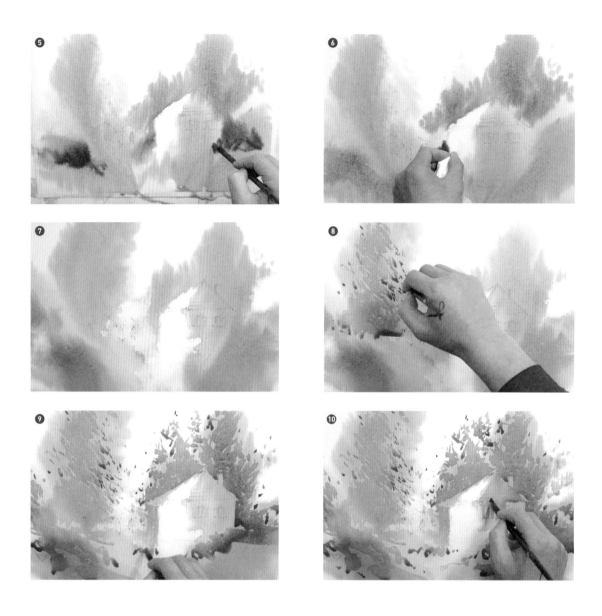

⑤ 按需要在某些地方再加一次較濃的顏色。這幅圖是我在主屋旁邊的樹叢和草叢塗上第二次顏色。

⑥ 不時使用面紙吸走焦點區的水分或從周邊意外流進來的顏色。

⑦ 剛剛完成渲染，顏色比較濃郁。完全乾透後，我們見到了真正的色調，畫中的焦點區也已經初步形成了。

⑧、⑨ 接下來，除了焦點區外，可使用中號圓頭畫筆在草叢、樹叢、主屋的陰暗處使用疊色法，進行第二層上色。

⑩ 在木屋陰暗處進行上色。

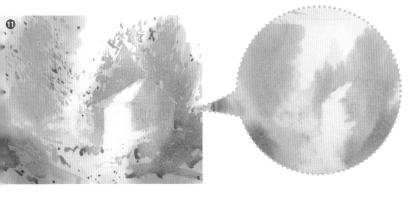

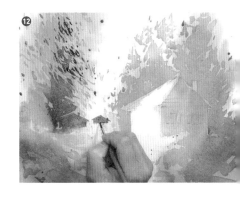

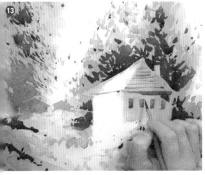

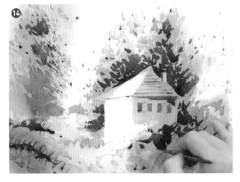

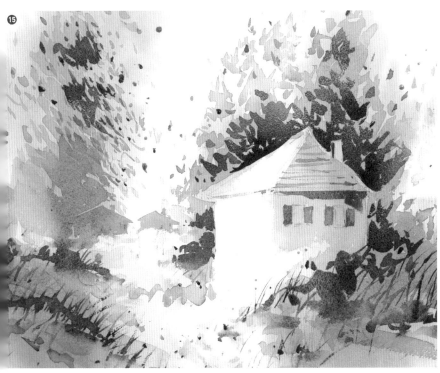

⑪ 完成第二層上色,焦點區繼續保持原狀。旁邊的小圖,是未塗上第二層顏色的畫面,可以對比前後的差別。

⑫ 第三層上色使用更深的顏色為草叢、樹叢、主屋的陰暗處等地方上色。此圖是繪畫小路盡頭的兩座小屋。

⑬ 繪畫主屋的屋頂及窗子等細節。

⑭ 使用描線筆畫出草叢中一束束的草。

⑮ 完成以上步驟後,不妨對照圖⑪,觀察前後的差別。

⑯ 接著用小號圓頭筆繪畫人物,並增加遠處小屋的細節。

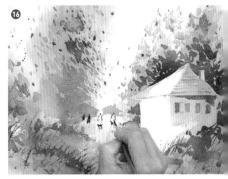

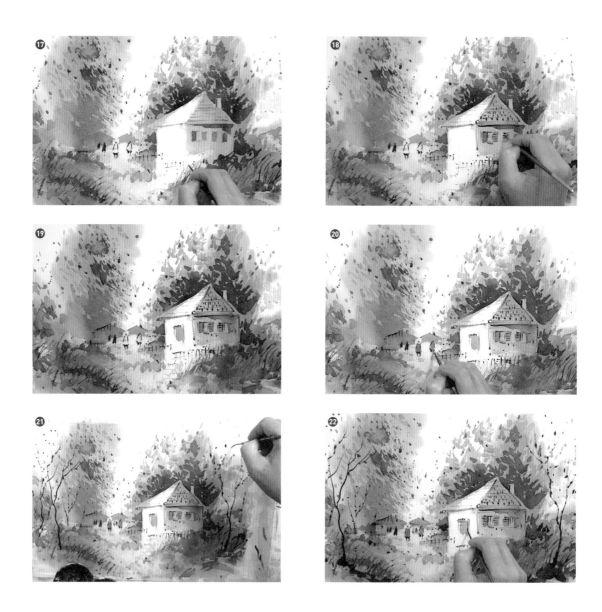

⑰、⑱ 使用小號圓頭筆畫焦點區的木屋和欄柵。

⑲ 人物、木屋及欄柵也接近完成。

⑳ 最前面的兩個旅人，分別添上橙色和棕色，成為人物之中的焦點。另外，我為了豐富畫面，還增加了兩三位旅人。

㉑ 在兩旁草叢畫出幾棵樹木。

㉒ 最後的檢視，使用小號畫筆增潤，以及用不透明的白色顏料，突出景物較亮的地方。我分別在主屋屋頂、窗子、欄柵、草叢及旅人等等多處進行。（作品完成）

Lesson 16

從繪畫瀰漫薄霧的幾座山丘開始

營造氣氛 # 由深到淺再到深的顏色轉變
筆尖柔邊法

　　這次山郊景色畫作的構圖簡單，跟前面幾幅繪畫示範大致接近，不過在氣氛營造方面有點不一樣，是這回的學習重點。

瀰漫薄霧的幾座山丘

　　畫面中有幾位遊人寫意地正行走於平坦的小路，兩旁及後面均有高高矮矮的樹叢，然後大背景是瀰漫著輕紗似的薄霧，只見兩三座忽隱忽現的小山丘，不見全貌。此外，幾隻小鳥從瀰漫著薄霧的小山丘展翅高飛過來，彷彿跟那些遊人打招呼一樣。營造薄霧下的山郊景致氛圍，就是本回需要特別注意的地方。

▲ 左邊是畫作，右邊是鉛筆參考圖。

觀看鉛筆參考圖直接下筆

　　此外，我在水彩紙上沒有繪畫底稿，而是在另一張畫紙畫了鉛筆參考圖。然後一邊觀望著參考圖一邊用水彩直接繪畫。因為這次構圖不只是簡單，而且與前面的示範很接近，所以大家不妨嘗試這樣的畫法，挑戰一下。雖然如此，在下面的說明我仍會使用參考圖來講解。

水彩實戰教室 Let's Go

本文附上 1 段影片（31 分鐘）。由起稿、上色到完稿，影片將完整示範水彩作畫過程與重點講解。讀者可依個人需求調整播放速度，欣賞觀摩、邊畫邊學，掌握讓水彩聽話的祕密。

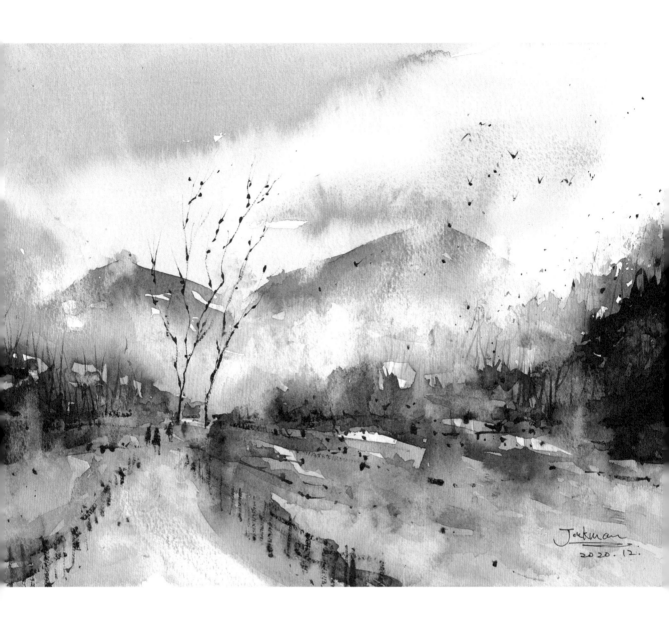

· 主題作品賞析 ·

山郊（一）

305×229mm

不可看輕這幅簡單構圖的山郊畫作，只要在營造氣氛下點
功夫，亦可成為一幅叫人刮目相看的作品！

繪畫步驟的重點

A. 繪畫鉛筆參考圖，不繪畫底稿

鉛筆參考圖是讓大家一邊觀看，一邊在另一張空白水彩畫紙直接上色的。構圖上，草原占三分之一的面積，天空及山丘占三分之二。首先在畫紙的左邊草原上繪畫人物，以及設有木欄柵的小路。接著著手遊人兩旁及後面的草叢和樹叢。最後，則是兩棵沒有樹葉的樹木、山丘與小鳥。

B. 第一層的上色

第一層上色用上較多水分稀釋顏色，使用大號畫筆為整幅畫紙快速塗上底色。值得注意，畫紙上面的天空部分，只需少部分塗上藍色，其餘加上更多水分，畫面看起來好像塗上一層很薄很薄的淡色就可以。至於畫紙下面就是草原，便要塗上稀釋的綠色。最後，透過觀看參考圖確認小路的位置，在水彩畫紙使用洗白法，輕輕刷走顏色，小路就會隱約地在畫紙上浮現出來。接著不可心急，靜待顏色全乾，或是使用吹風機。

C. 第二層的上色（由深至淺再到深的顏色變化）

能否畫出薄霧下的山景？這一層「由山丘到草原」的上色步驟十分關鍵。首先是用較濃的顏色畫出兩座山丘上端，注意從山頂開始畫出山的上半部分左右，然後加水調出很淺很淺的顏色（營造薄霧的效果），緊接繪畫山的下半部分，這樣就可畫出由深至淺的顏色變化，為「薄霧中的山丘」營造出基本的調子。然而，這時候還不能停筆，再來緊接是由淺至深的顏色變化，換上較深的綠色接上營造薄霧的淺色。

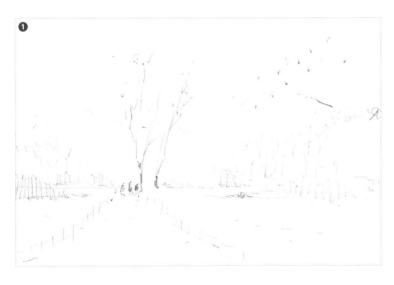

❶ 參考草圖，草原占三分之一的面積，天空及山丘占三分之二。

D. 第二層的上色（筆尖柔邊法）

上面的描述好像較為複雜，但其實很簡單，就是由深色（山丘頂部）→很淺的顏色（薄霧）→深色（草叢及樹叢）。還要完成一個重要步驟才可以停筆，就是運用筆尖柔邊法。在尚未乾燥的山丘，使用洗淨的畫筆，將山的部分銳利邊緣把顏色牽引出來，並用面紙輕輕地吸走少量顏色，達到柔和的效果。

另外，為了加強薄霧的效果，也使用畫筆加上小量水分，然後同樣使用面紙輕輕地吸走顏色，變得更淺的顏色就會看起來更像薄霧。

整個第二層的上色，大約不到四、五分鐘，需要一氣呵成完成。接著等候顏色全乾。

❷ 第一層的上色。畫紙上面的天空部分，只需少部分塗上藍色，其餘加上更多水分，畫面看起來好像塗上一層很薄很薄的淡色就可以。至於畫紙下面就是草原，便要塗上綠色。

❸、❹ 使用洗白法，刷走小量的草原顏色，小路的雛形開始出現。

❺ 首先使用較濃的顏色畫出兩座山丘的上端。

E. 第三層的上色

這步驟要畫的東西不多，待顏色全乾後，便可以調出更深的顏色繼續豐富草叢及樹叢的層次。另外，要注意遠景的山丘不用加色。

F. 繪畫人物、小路等處的細節

第三層顏色還未乾透，也可開始最後階段。首先使用描線筆畫出兩棵高樹，然後用小號圓頭筆畫出遊人、小路、木欄柵及小鳥等等。

G. 加強薄霧效果

為了加強氣氛、為了營造山丘在薄霧的虛實感覺，使用洗白法在樹叢和山丘的一些地方洗亮一下。如此這樣便可收筆。

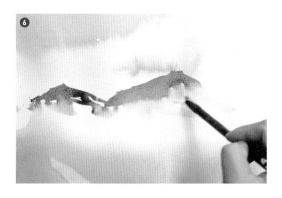

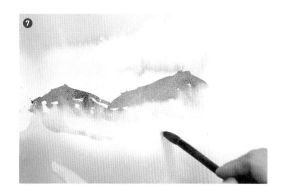

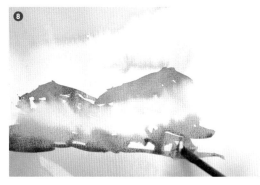

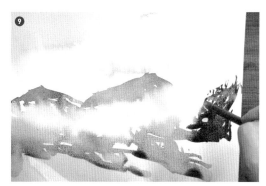

❻ 為了營造薄霧的效果，透過加水調出很淺很淺的顏色，繼續繪畫下去。

❼ 完整地繪畫山的下半部分，這樣可畫出由深變淺的顏色變化，為「薄霧中的山丘」營造出基本的調子。

❽、❾ 最後換上較深的綠色接上營造薄霧的淺色，完成繪畫前景的草叢及樹叢的雛形。

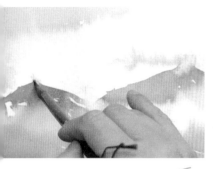
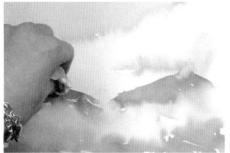

⑩ 在尚未乾燥的兩座山丘，使用洗淨的畫筆，將山的部分銳利邊緣（如小圖）把顏色牽引出來，並用面紙輕輕吸走少量顏色，達到柔和的效果。

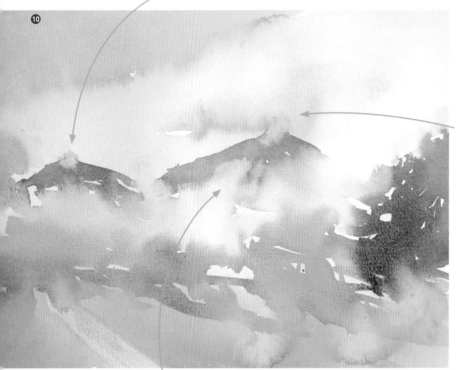

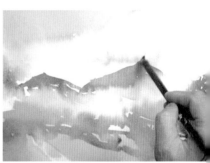

◀ 也為了加強薄霧的效果，使用畫筆加上小量水分，然後使用面紙吸走小量顏色。變得更淺的顏色就會看起來更像薄霧。

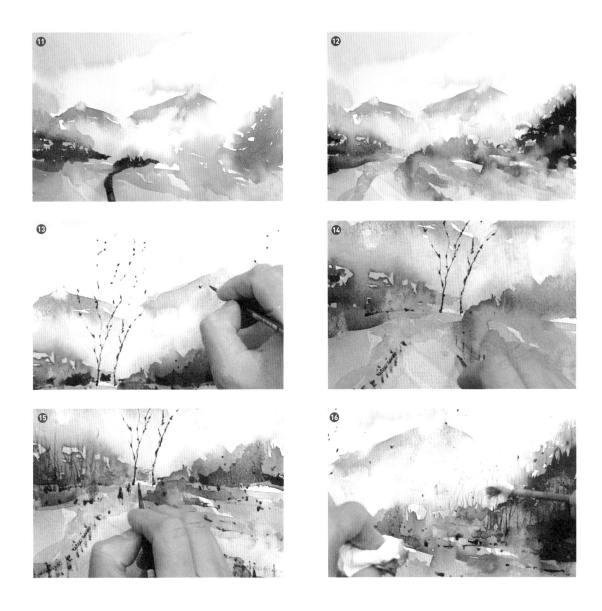

⑪、⑫ 待顏色全乾後,就可以調出更深的顏色,繼續豐富草叢和樹叢的層次。

⑬－⑮ 這個步驟可以輕鬆地完成。使用描線筆畫出兩棵高樹,然後使用小號圓頭畫筆畫出
遊人、小路、木欄柵及小鳥等等。

⑯ 最後的畫面調整。一如以住,使用洗白法在樹叢和山丘的一些地方洗亮一下,便可收筆。

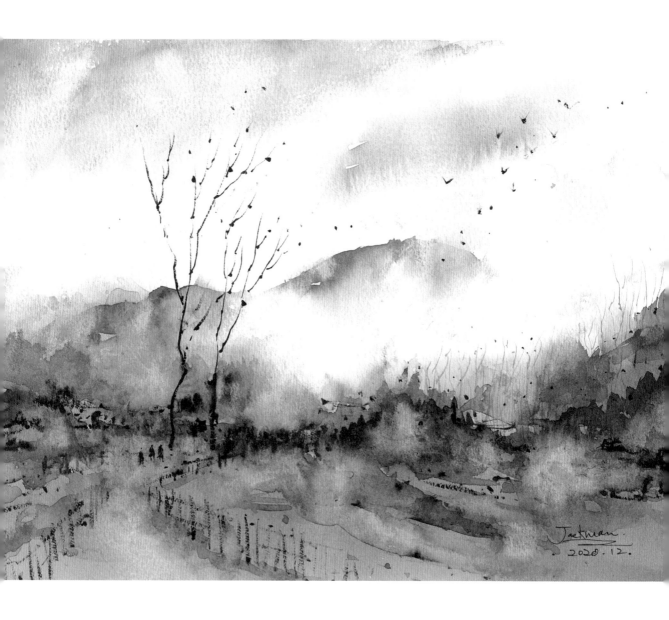

山郊（二）

305×229mm

這幅畫作與主題作品是相同的構圖，不一樣的地方並不
多，稍微明顯的差別是草叢和樹叢被洗亮的程度較多。

Lesson 17

從繪畫寧靜與飄逸交織的山水畫開始

不同深淺度的黑色表現 # 營造意境 # 渲染背景

　　這是一幅寧靜與飄逸交織而成的山水畫作。只見朦朧的山水之間有一條小舟，舟上的人安靜地傾聽著大自然的沉默、感受著大自然的氣息。此畫的構圖大致是這樣，前景是水上一片草叢與一棵樹，中景是左邊較高的山丘和正中間的小船，這是整幅畫的焦點區。而右邊屬於遠景，還有幾座看不清楚的小山。

接近水墨畫的感覺

　　本文是初階篇的最後一課，因為會用上大量不同深淺度的黑色，其他色彩很少，看起來有一種接近水墨畫的感覺。這種顏色不多、又採用不同深淺度的黑色畫法，在營造氣氛或意境方面往往有著較強的表現力。我自己很愛這種畫法，希望你們也喜歡。

繪畫步驟的重點

A. 繪畫鉛筆參考圖，不繪畫底稿

　　讀者朋友從鉛筆參考圖可以觀看到景物的分布以及顏色的深淺區域。而我是一邊觀看參考圖，一邊在另一張空白的水彩畫紙直接上色的。不過只要仔細對比一下，下筆的中途，我調整了小船的位置，所以草圖與完成畫作有一些出入，不過這都是正常的事情。同樣地，大家可選擇在水彩畫紙上繪畫底圖和上色，不過採用我的推薦方法，能夠體驗的技法或繪畫樂趣應該比較多。

B. 渲染背景

　　首先把整張畫紙打濕，然後為背景上色進行渲染，確定整體氣氛。這部分使用了四種顏色，分別是Lemon Yellow、Cadmium Yellow Light、Imidazolone Brown，以及Raw Umber（生赭），這也是使用其他色彩的地方，之後就只會使用不同深淺度的Ivory Black了。最後依著參考圖，使用面紙吸走中景區域的水分，成為整個畫面的最淺色區，以表現

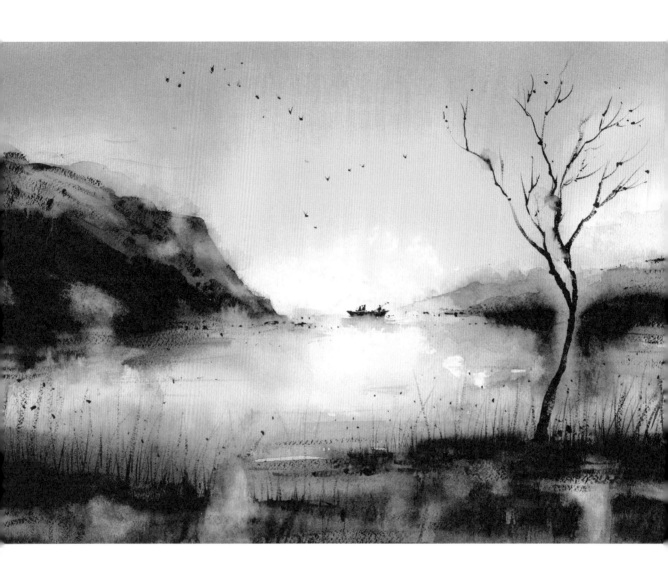

小舟

420X297mm

這種主要使用不同深淺度的黑色完成的畫作,在營
造氣氛方面往往有較強的表現力,而技巧要求方面
並不高,初學者可以輕鬆地上色。

出水面的水平線，也就是稍後左邊山丘及小船的所在地。

C. 繪畫左右兩旁的山丘

第二環節是最重要的，只要完成，整幅畫便可完成80%。畫紙全乾後，我們就可以為中景的山丘及遠景的小山上色。首先在最淺色區的左邊，使用小量水分稀釋Ivory Black，畫出一座山丘，這裡當作繪畫山形的黑色剪影就可以。然後使用沾上水分的刷子，在黑色剪影下面邊緣向下平均地刷一刷，以表現山丘在水上的倒影。接著，右邊的小山也是這樣做法，緊接地用沾上較多水分的大號圓頭畫筆把兩座山丘的倒影畫成一大片，並形成前景的水影。

到了這個關鍵的時候，正當前景的水影仍然濕潤，兩座山丘也未乾燥，我們需要馬上進行濕中濕的步驟：在兩座山丘和前景的水影，使用較濃的Ivory Black進行渲染，以營造出不同的層次。

D. 增加景物的細節

上一步驟的顏色乾透後，濃濃的氣氛已經大致確定下來，接下來是仔細深入描繪。我們使用中號及小號圓頭畫筆，並用上更濃的Ivory Black，增加山丘與水面的細節。而前景的草叢，在這時候也開始使用描線畫筆，輕柔地畫出高矮不一的每一束草。

過程中，再穿插使用洗淨的畫筆，洗白一些地方和吸走一些顏色，加深景物虛實交錯的神祕感覺。最後，使用乾筆法以水平方向在水面由左至右掃幾下，豐富水面的質感。

E. 畫上焦點的景物

最後環節很簡單，按順序畫上前景的樹、正中間的小船和在天空飛翔的小鳥。

水彩實戰教室 Let's Go

本文附上1段影片（40分鐘）。由起稿、上色到完稿，影片將完整示範水彩作畫過程與重點講解。

讀者可依個人需求調整播放速度，欣賞觀摩、邊畫邊學，掌握讓水彩聽話的祕密。

【鉛筆參考圖】

此圖是在另一張畫紙畫下的，把景物的深淺區域顯示出來，然後在空白的水彩畫紙上色。水彩畫紙是法國 Arches 紙廠的 100% 棉漿紙裝本（300g ／熱壓平滑紋理／A3）。

❶ 把整張畫紙打濕。

❷ 使用大號圖頭畫由左至右開始渲染。顏色次序由淺至深，圖中是最淺的 Lemon Yellow。

❸ 接著渲染 Cadmium Yellow Light。

❹ 最後是渲染 Imidazolone Brown 和 Raw Umber。

❺ 使用面紙吸走中間的水分，成為整個畫面的最淺色區。

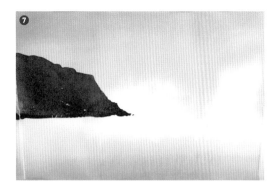

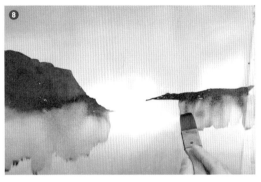

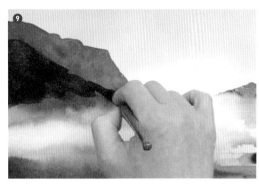

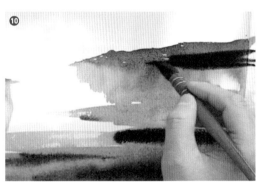

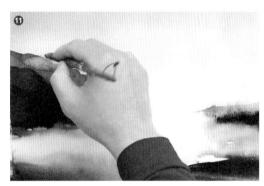

⑥ 渲染背景完成後,等候顏色乾燥。

⑦ 接下來直至收筆,只使用 Ivory Black。使手用小量水分稀釋 Ivory Black 畫出一座左邊山丘,可當作繪畫山形的黑色剪影就可以。

⑧ 使用沾了水分的刷子,在黑色剪影下面邊緣向下平均地刷一刷,以表現山丘在水上的倒影。緊接地用沾上較多水分的大號圓頭畫筆把兩座山丘的倒影畫成一大片,並形成前景的水影。

⑨、⑩ 正當前景的水影仍然濕潤,兩座山丘也未乾燥,需要馬上進行濕中濕的步驟。就是在兩座山丘和前景的水影,使用較濃的 Ivory Black 進行渲染,以營造出不同的層次。

⑪ 洗白山丘邊緣和吸走一些顏色。

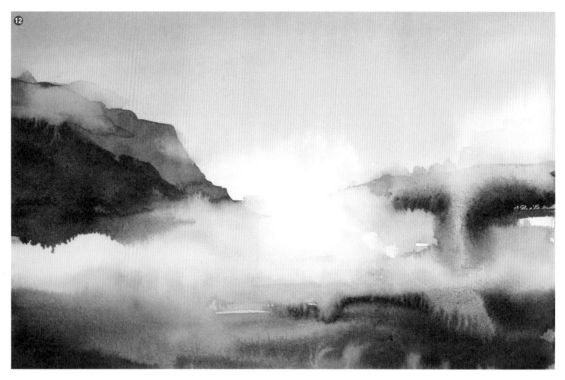

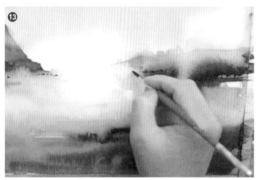

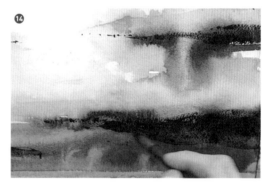

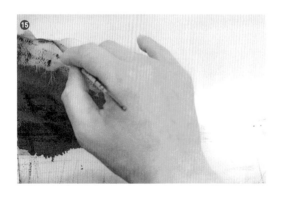

⓬ 如此這樣,整個氣氛已經大致確定下來。

⓭、⓮、⓯ 使用中號及小號圓頭畫筆,並用上更濃的 Ivory Black,增加山丘及水面的細節。

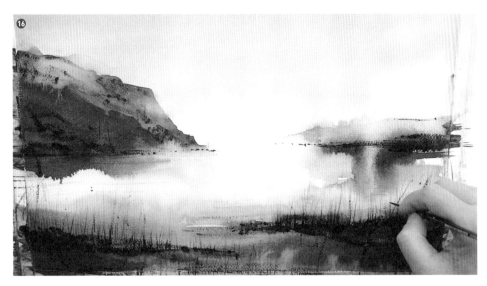

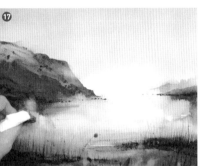

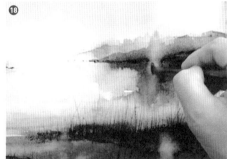

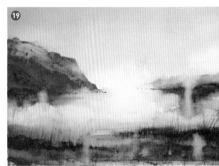

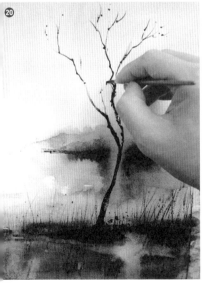

⑯ 開始使用描線畫筆,輕柔地畫出高矮不一的每一束草。

⑰、⑱ 繼續使用洗淨的畫筆,洗白一些地方和吸走一些顏色,以加深景物的虛實交錯的神祕感覺。

⑲ 90%進程已完成。

⑳、㉑、㉒ 最後使用小號圓頭畫筆,輕輕鬆鬆地繪畫前景的樹木、小船和小鳥,然後檢視一下便可收筆。

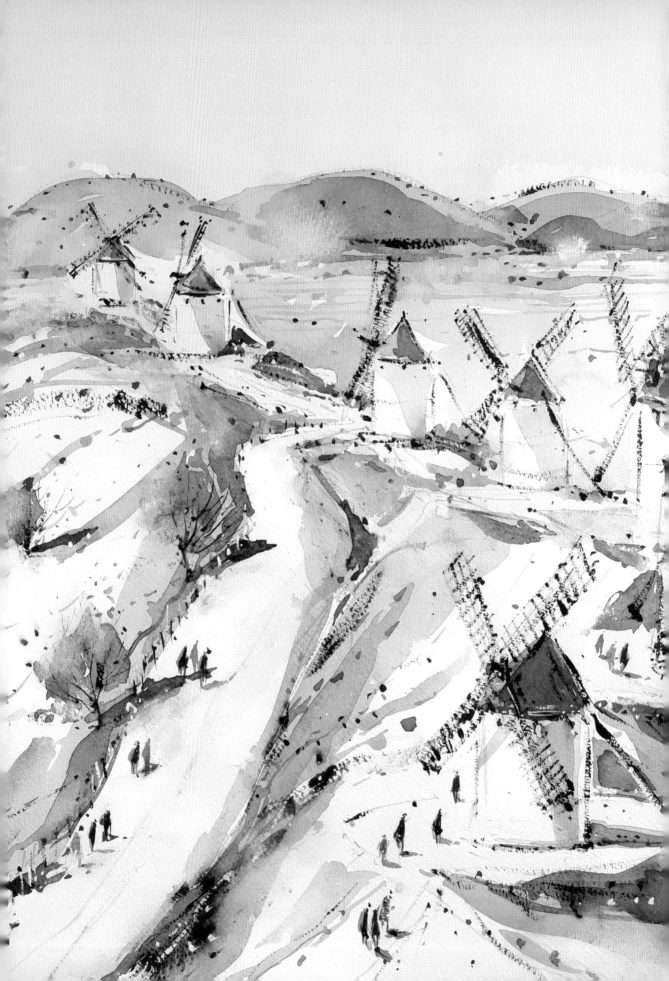

水彩中階篇

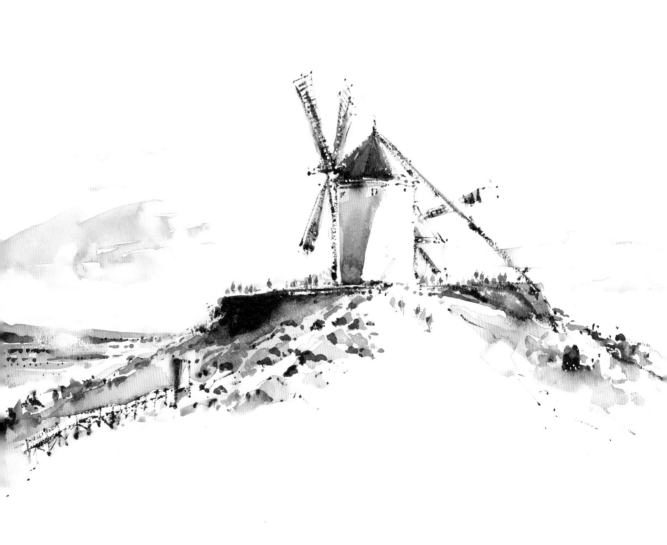

Lesson 18

從繪畫西班牙康斯艾格拉風車開始

\# 經典造型圓柱體風車 \# 更聚焦觀畫者的視線
\# 焦點區置中的常見構圖

　　本文開始進入中階程度的課堂，迎接一連數篇不同構圖及不同難度的風車畫作，一起踏進繪畫風車的世界！

繪畫風車的兩個原因

　　挑選風車作為主題，有兩個原因。第一，風車是許多人公認喜歡的特色建築物之一，喜歡的人自然畫起來更投入。至於我，當然也十分喜歡風車，因此在編寫西班牙與荷蘭兩本書過程中花了不少時間去發掘風車資料，並畫下了不少風車主題的畫作。

　　第二個喜愛風車的理由，雖說風車屬於特色建築物，可是其結構卻容易讓我們分析和掌握。常見的風車結構基本上分為三部分，由下至上分別是風車主體，風車頂部及扇葉。不過，在此預告稍後會繪畫一座造型相當特別的風車，難度也增加不少。

經典造型：圓柱體的風車

　　第一幅風車畫作的構圖很簡單，可讓大家輕鬆地開始。主角（風車）置於畫面中央，兩旁和背景都沒有一些複雜的東西。風車的造型有很多種，而本文風車是圓柱體，應該就是大家常常掛在口邊的所謂經典造型。

◀ 畫作使用法國 Arches 紙廠的 100% 棉漿紙裝本（300g），橙色封面為粗紋理。選用粗紋畫紙，目的是要呈現畫中碎石山路那種凹凸感。

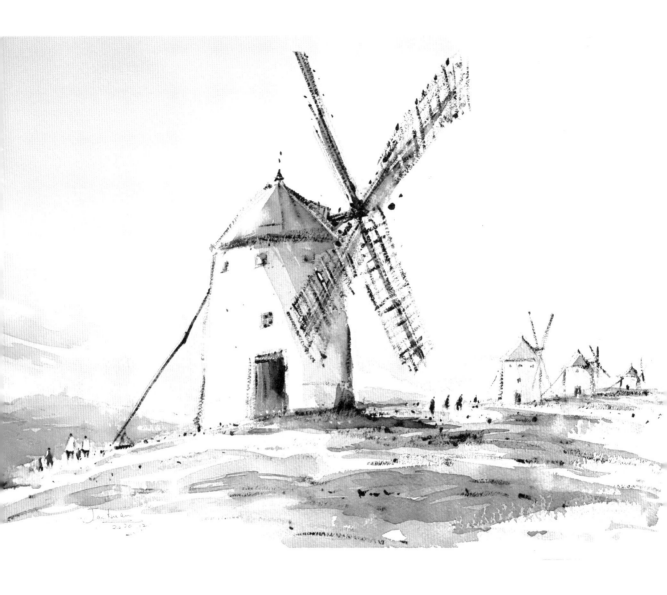

康斯艾格拉風車（一）
Consuegra Windmills no.1
420×297mm

此畫是第一幅風車畫作，與文末的另一幅風車畫作，
地點同樣是西班牙康斯艾格拉，構圖都是焦點區置中。

西班牙康斯艾格拉的 12 座白色風車

接著要介紹這座風車的所在地。事實上，整個歐洲多個大城小鎮都散布著數量龐大的風車，如果要說到多座風車聚在一起而組成壯麗風車群景色，其中西班牙的康斯艾格拉及荷蘭的小孩堤防，相信很多曾經造訪過的旅客都對這兩個地方的風車群有深刻的印象，而本文的主角位於前者。

位於馬德里近郊的康斯艾格拉，是古羅馬帝國時代的重要城鎮。那天，我從馬德里市中心搭乘長途旅遊車前往。下車地方就是小鎮範圍，穿過小鎮廣場便可登山。小山丘上的白色風車群擁有四百多年歷史，現存十二座。這個幾近一字排的十二座風車，全是石造的圓柱狀，首五座為一組，中間為康斯艾格拉城堡，然後是餘下七座。風車早年運用風力來磨玉米、小麥等農作物，功成身退後如今成了觀光客趨之若鶩的獨特景點，專程前來一探者不計其數。

創造元素，令觀畫者視線更聚焦

本文的風車繪畫示範是這樣：主角為藍色頂部及白色圓柱體的風車，置於畫紙正中，那就是焦點區。這種焦點區置中的構圖十分常見，可是如何讓畫面的層次更豐富呢？如何使觀畫者的視線更

聚焦中間呢？做法之一，就是在畫紙上增加一些可以引導觀畫者視線的元素。首先，在真實的參考照片上一個遊人也沒有。因此，我在風車的左邊和右邊稍微一點點的距離上，畫上（創造）了兩組正在走近中間的遊客。如此這樣，兩組遊人的視線都是朝向中間的風車，產生了引導觀畫者的視線作用。此外，我也分享另一幅同一地方的風車畫作給大家，同樣是焦點區置中的畫作，希望能夠提供一點點啟示。

選用粗紋畫紙的原因

關於畫紙選用，這次需要特別說明一下。由於風車的所在地，是一片滿布碎石的山丘之上，為了充分呈現碎石山路的那種凹凸感，於是選用了粗紋畫紙。這種紙張的紋路明顯，凹凸之間有層次感，即使不使用乾筆，也容易做到飛白的效果，層次和筆觸亦可豐富起來，用於這次山丘碎石路面的畫面十分適合。畫作是使用法國 Arches 紙廠的全棉漿水彩畫紙（300g ／粗紋）。

水彩實戰教室 Let's Go

本文附上 1 段影片（42 分鐘）。由起稿、上色到完稿，影片將完整示範水彩作畫過程與重點講解。讀者可依個人需求調整播放速度，欣賞觀摩、邊畫邊學，掌握讓水彩聽話的祕密。

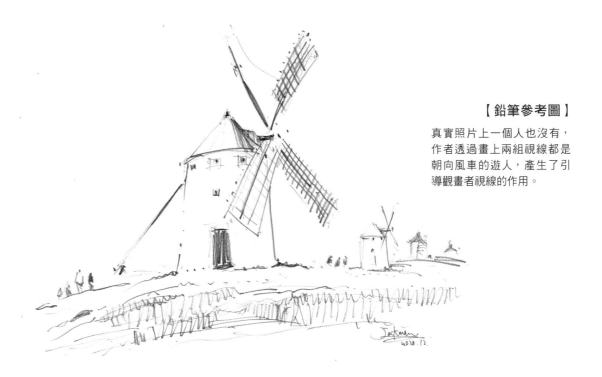

真實照片上一個人也沒有，
作者透過畫上兩組視線都是
朝向風車的遊人，產生了引
導觀畫者視線的作用。

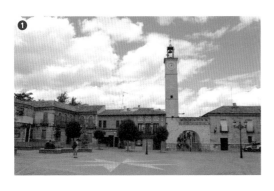

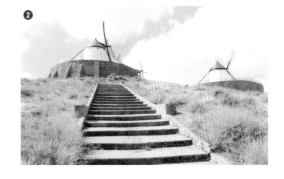

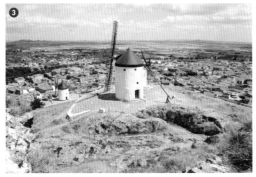

❶ 康斯艾格拉小鎮。走過小鎮廣場便步行登上小
　丘。

❷ 小山丘不高，慢慢走約十分鐘便可看到風車。

❸ 總共有十二座風車，圖中是開首的兩座風車。
　背景是小鎮。

繪畫步驟的重點

A. 繪畫鉛筆參考圖及底稿

首先繪畫主角（風車），從風車頂部開始到主體，最後才畫上風車扇葉。重點要預留足夠面積繪畫風車扇葉。接著繪畫左右兩邊的人物及風車，注意遠處的那三座風車與中間焦點區風車的對比。

B. 大面積的上色（淺色）

首先，我判斷了光源在左邊，風車主體及頂部的左邊就是受光區域，因此要留白。值得注意的是，遠方的三座風車主體也要留白。第一層的上色比較簡單，使用大號松鼠毛畫筆從畫紙上方開始塗上大面積的淺色。

C. 呈現滿布碎石的山路凹凸感

如何呈現滿布碎石的山路凹凸感？由於已經使用粗紋理畫紙，只要在山路區塊上色時，刻意減少一點點水分，如平常一樣輕輕掃一掃，就能輕易在畫紙上營造出凹凸感。還有，配合山路多處的

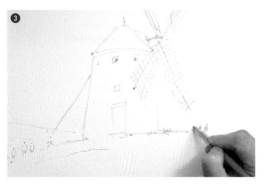
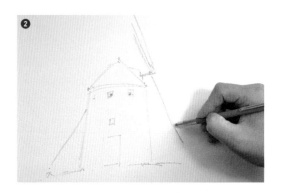

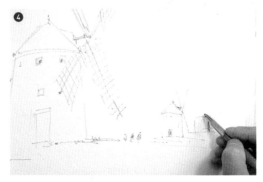

❶－❹ 這幾幅是底稿。從風車頂部開始繪畫，然後是主體，最後才畫風車扇葉。預留足夠面積繪畫風車扇葉是關鍵。這時候可以暫停一下，等確認主角沒有問題，才繼續接著畫左右兩邊的人物及風車。另外，需要注意遠處的那三座風車與中間焦點區風車的對比。

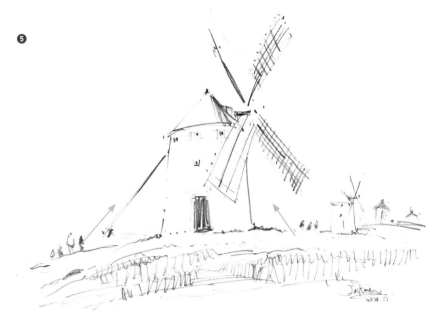

❺

❺ 透過鉛筆參考圖來說明，左右兩組人物步行往中間的風車，除了豐富畫面內容，也是間接地引導觀畫者聚焦於主角。這兩組人物本身在真實照片沒有出現，是我按構圖而添加上去的。

留白，以及後面的步驟，繼續添加深色及細節，這幅凹凸不平的山路畫面就會形成了。

D. 中面積的上色 （中間色）

待畫紙全乾後，開始這個步驟。添加第二層顏色，比第一層淺色較深的中間色。從主角的藍色頂部開始、主體、再到山路，以及遠處山丘和三座風車。還有，可以使用小號圓頭畫筆，開始畫上一些細節。

E. 繪畫風車扇葉與其他細節

交叉使用描線畫筆與小號圓頭筆，透過乾筆法仔細地塑造風車和增加細節。

繪畫扇葉是此環節的重點，扇葉主要是由一組組橫線及直線而組成，由於畫作風格屬於寫意，所以每一條橫線及直線都不用畫得太工整，容許些微的偏差，顏色可深亦可淺，這樣反而能塑造更有味道的效果。

此步驟的最後，亦為兩組人物上色一下。如此之後，整幅畫已完成95％。

F. 整體畫面的最後調整

最後在扇葉與左方人物加上一點點不透明的白色顏料，並用小號畫筆繼續添上少許細節，以加強顏色深淺的層次。不宜過分調整，大約兩分鐘便可收筆。

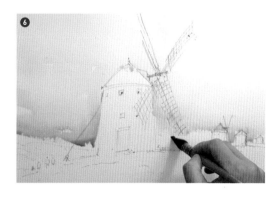

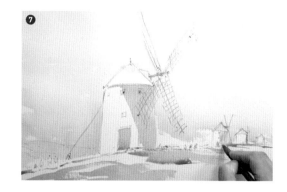

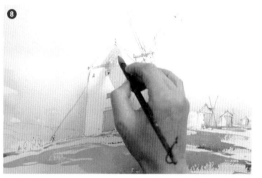

❻、❼、❽ 風車主體及頂部的左邊是受光區域，不要心急，記得要留白。還有，遠方的三座風車主體也要留白。這一層的上色簡單，使用大號畫筆從畫紙上方開始塗上淺色便可以。

❾ 粗紋理畫紙的特點是容易營造紋理效果。在山路區塊上色時，刻意減少一點點水分，如平常一樣輕輕掃一掃，就能輕易在畫紙上營造出山路的凹凸感，如圖中的虛線格子。

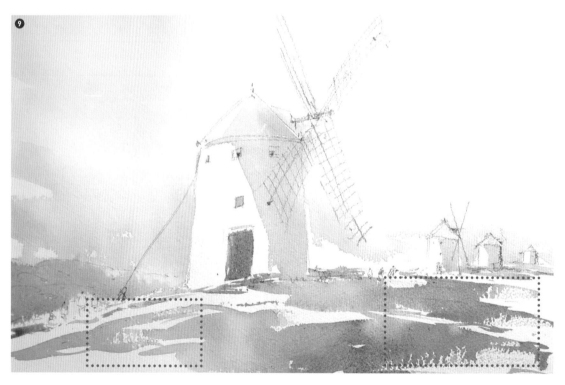

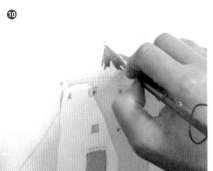
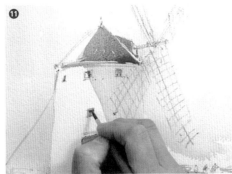
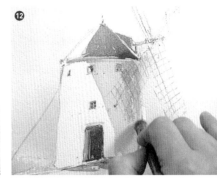

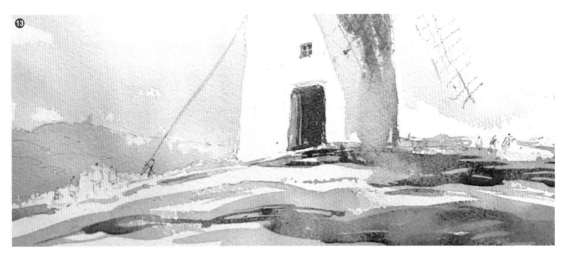

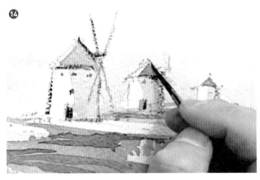

⑩ 、⑪ 、⑫ 待畫紙乾燥後，可以開始添加第二層顏
色。首先從主角的藍色頂部開始到主體，這一層顏
色的目的在加深風車層次。另外，可使用小號畫筆
畫上風車窗子及木門的細節。

⑬ 滿布碎石的山路加上第二層顏色後的效果。

⑭ 最後，使用小號畫筆為遠處的風車上色。

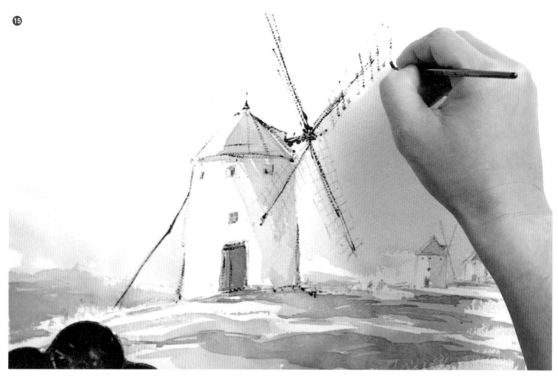

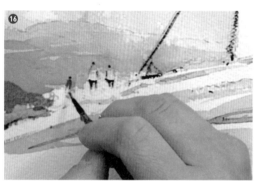

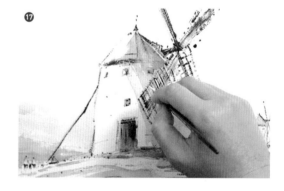

⑮、⑯ 交叉使用描線畫筆與小號圓頭筆，透過乾筆
法仔細地塑造風車扇葉和人物。

⑰、⑲ 在扇葉與左方人物加上一點點不透明白色顏
料。最後做出整體的調整，便可收筆。（作品完成）

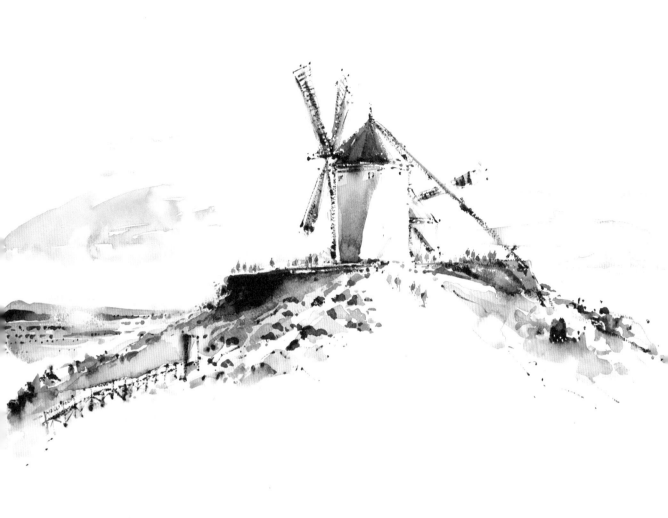

康斯艾格拉風車 （二）
Consuegra Windmills no.2

508×406mm

此圖是風車群的第一座，所以吸引特別多旅客來此聚集。此畫不是粗
紋畫紙，大家可以對比兩幅畫，看看哪一幅的凹凸效果較為明顯？

Lesson 19

從繪畫荷蘭小孩堤防風車開始

＃六角型風車 ＃建構豐富前景
＃引導視線 ＃焦點區置中的常見構圖

上一幅畫作的風車是石造圓柱狀，來到第二幅，風車主體則是六角型，上窄下闊。相對圓柱狀的風車，外觀六面型風車較有難度，不過只要注意一些重點，大家就能夠輕鬆地上手。

名列世界文化遺產的荷蘭風車群

荷蘭風車好像比西班牙風車更吸引大家的注意，人們一旦說起風車，第一時間想起的就是荷蘭風車。這一回的風車主角位於荷蘭的小孩堤防，更是一心想去觀看風車的遊客必去之地。小孩堤防坐落於荷蘭第二大城市鹿特丹附近，當天我是從市中心坐船前往的，一下船就是風車村入口。

荷蘭是低地之國，四分之一的土地低於水平面，興建水力推動的風車就是為了排水防洪。小孩堤防之所以出名，是因為它擁有多達十九座風車，組成荷蘭最大的風車系統。而且由於歷史背景及保存良好等等原因，於1997年被列入世界文化遺產。事實上，那一帶最早於14世紀末便開始興建風車，不過早已不復存在，而現在我們看到的風車都是1738年開始陸續建成。

目前，小孩堤防的十九座風車大部分都是有人居住的，而其中兩座開放及布置成為風車博物館，讓人們入內參觀，認識內部結構與昔日人們居住在風車的情況。這裡風車大致上分為兩大類，第一類是石造的圓柱狀，跟康斯艾格拉風車沒有太大差別，第二種為木造的六角型，那就是本文的畫作示範。

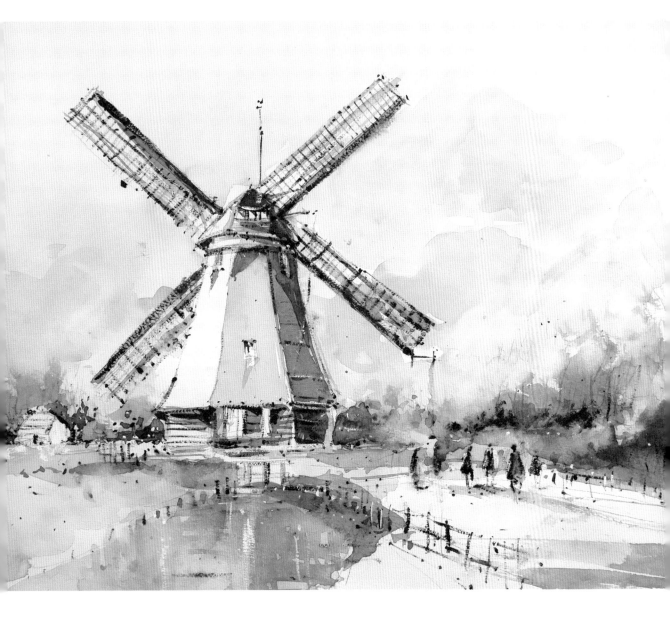

小孩堤防風車 （一）

Kinderdijk Windmills no.1

508×406mm

主角（風車）置於中間偏左，是焦點區置中的常見構圖。
我自己最喜歡在焦點區以外的前景及背景布局，讓小河、
木欄柵、遊人、小木屋等等都發揮聚焦的作用。

前景隱藏幾條引導線

　　畫中的六角型風車位於中央偏左，也就是焦點區置中的常見構圖。而前景及遠景引人注意的元素比起前一節的風車畫作豐富了不少。主角（風車）的前面，畫上了小運河、小路、木欄柵與幾名遊人，令前景畫面很豐富。同時，這四個元素在視線上各有一條無形引導線指向風車，帶領觀畫者的視線最後落在風車上。

遠景的樹叢與小屋

　　至於遠景，透過棕色、綠色與兩者混色等組成的色塊，再加上使用細號描線筆，藉著乾筆法輕輕畫出樹林長短不一的樹枝，使樹叢的層次豐富起來。還有樹叢左方的小木屋，只採用極簡潔的筆觸，而且幾乎在沒有上色的情況下完成，對比充滿細節的風車，突顯出主角及配角的關係。另外，構圖上也達到近大遠小的效果。

　　簡而言之，這幅表面上只是一幅簡單構圖的畫作，但其實前景與背景各有一些元素，與主角（風車）產生互相呼應，使整體畫面的可觀性提升了。補充一說，這次沒有用上粗紋理畫紙，使用中粗紋畫紙較為適合。

▲ 小孩堤防風車與運河上的遊船組成美麗景致。

▲ 從鹿特丹市中心開啟的遊船，是造訪小孩堤防的熱門交通。夏天的旅遊旺季，專程去觀看風車的旅客特別多。

水彩實戰教室 Let's Go

本文附上 1 段影片（58 分鐘）。由起稿、上色到完稿，影片將完整示範水彩作畫過程與重點講解。讀者可依個人需求調整播放速度，欣賞觀摩、邊畫邊學，掌握讓水彩聽話的祕密。

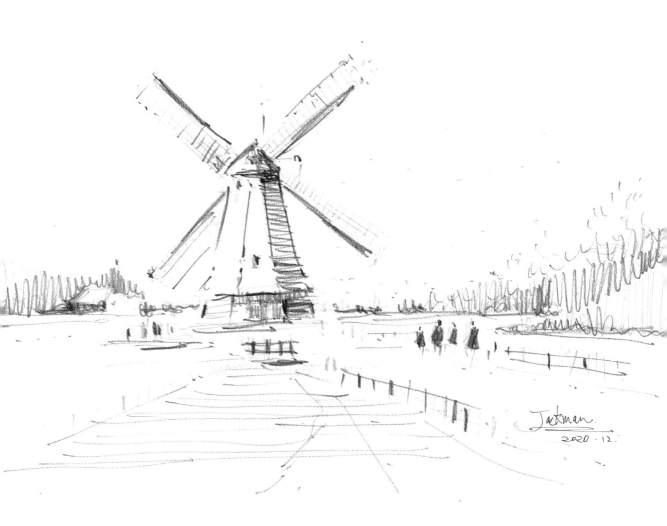

【鉛筆參考圖】

風車前面小河、小路、木欄柵及遊人，在視線上各有一條無形引導線（如左圖）指向風車，帶領觀畫者的視線最後落在風車上。

繪畫步驟的重點

A. 繪畫鉛筆參考圖及底稿

首先繪畫主角（風車），從風車頂部開始到上窄下闊的主體，由於是繪畫風車的正面，所以實際上是繪畫六角型風車的三面。最後才畫上風車扇葉，重點要預留足夠面積繪畫風車扇葉。畫完風車後，建議稍停一會兒，觀察、確認整座風車的比例等等有沒有問題，再繼續繪畫前景和後景。

B. 大面積的上色（淺色）

由於光源在左邊，我判斷整幅畫最亮的區域就是風車左邊頂部及主體，因此

那處地方不上色。另外，小路也留白不上色。調色方面，需要加入較多水分。正式上色開始，使用大號松鼠畫筆一口氣在天空、草地及小運河等地方，快速塗上最淺色的色塊。然後使用大號貓舌筆為風車上色，注意風車主體正面是由三塊區域組成，左邊區域留白，中間及右邊區域需要逐一繪畫，這樣容易營造出立體感。

C. 中面積的上色 （中間色）

待畫紙全乾後，開始這個步驟。添加第二層顏色，比第一層淺色較深的中間色。善用中號貓舌筆的筆尖繪畫風車較細緻的地方，由扇葉到主體。注意，這

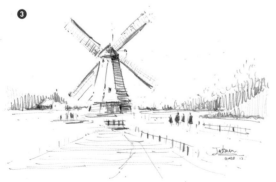

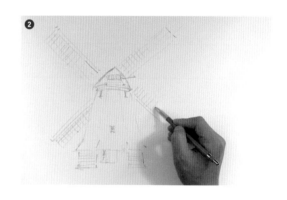

❶、❷、❸ 從風車頂部開始繪畫到上窄下闊的主體，然後畫上風車扇葉，重點要預留足夠面積繪畫風車扇葉。確認整座風車的比例沒有問題，再繼續繪畫其他部分。

時主體的中間區域不上色，只在右邊區域上色，這樣就可以完成主體的立體感。然後，前景、後景及天空加上第二層顏色，並特別繪畫出幾片厚雲。而遠景的小木屋則不上色。

D. 仔細塑造景物和增加細節

使用0號圓頭筆，透過乾筆法仔細地塑造風車和增加細節。調色方面，使用最少的水分，才能成功做到乾筆法效果。

繪畫扇葉是本篇示範的重點，扇葉主要是由一組組橫線及直線而組成，由於畫作風格屬於寫意，所以每一條橫線及直線都不用畫得太工整，容許些微的偏差，顏色可深亦可淺，這樣反而能塑造

更有味道的效果。

也使用0號圓頭筆勾畫欄柵及旅客等等的細部，並交叉使用4號貓舌筆塗上比中間色更深的小色塊，加強景物的立體感及增加強調的效果。

E. 整體畫面的最後調整

首先，使用2號描線筆，透過乾筆法輕輕畫出樹叢的幼細樹枝，注意力度需要控制得很小很小，否則過深顏色的樹枝就會影響效果。

最後使用不透明的白色顏料塗上景物最亮的地方，或使用洗白法把景物的亮面洗出，以加強顏色深淺的層次。

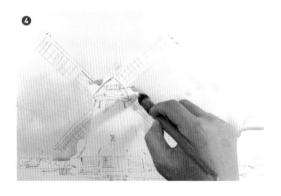

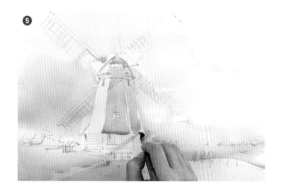

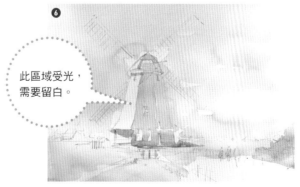

此區域受光，需要留白。

❹、❺、❻ 使用大號松鼠畫筆一口氣在天空、草地及小運河等等快速塗上最淺色的色塊。然後為風車上色，注意風車主體正面是由三塊區域組成，左邊區域是受光面，需要留白。

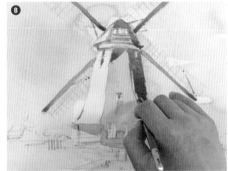

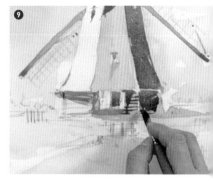

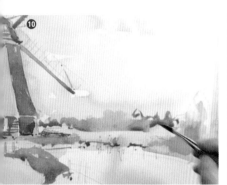

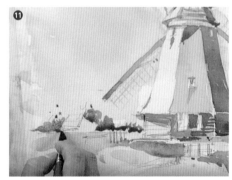

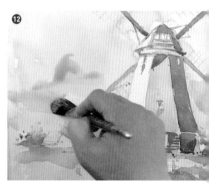

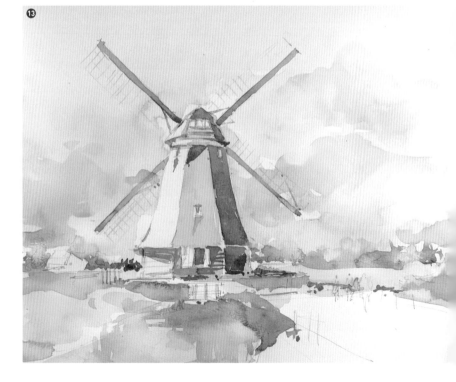

❼ 、 ❽ 、 ❾ 畫紙全乾後，可以開始第二層上色。善用中號貓舌筆的筆尖繪畫風車較細緻的地方，由扇葉到主體。注意，這時主體的中間區域不上色，只在右區域上色，這樣就可以完成主體的立體感。

❿ 、 ⓫ 、 ⓬ 接著，前景、後景及天空逐一加上顏色，注意遠景的小木屋保持不上色。

⓭ 第二層上色後的畫面。

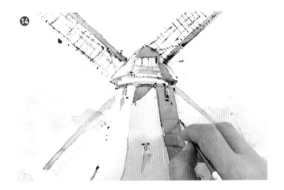

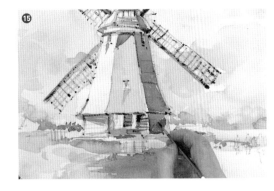

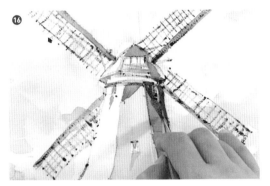

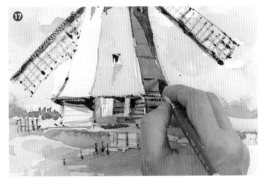

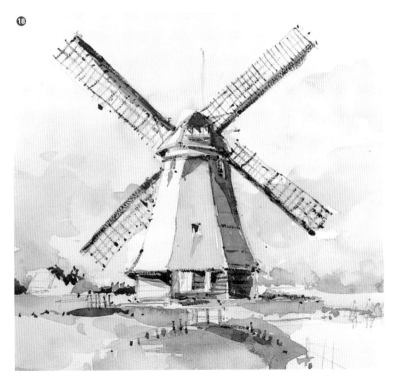

⓮－⓱ 使用小號圓頭筆，透過乾筆法仔細塑造風車和增加細節。繪畫扇葉的重點是要理解它由一組組橫線及直線組成，而每一條橫線及直線不用畫得太工整，顏色可深亦可淺。

⓲ 這時候，風車已經大致完成，稍後只需些微的修調就可以。

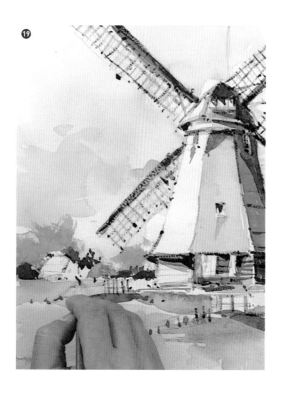

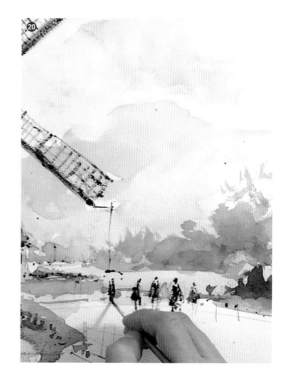

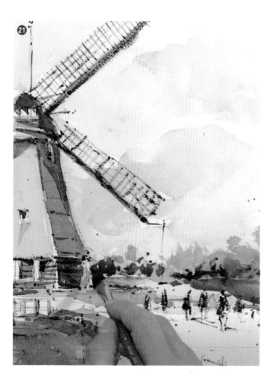

⑲、⑳、㉑ ．一邊使用小號圓頭筆勾畫欄柵及旅客，
一邊交叉使用貓舌筆塗上比中間色更深的小色塊，
加強景物的立體感。

㉒、㉓ 使用小號描線筆為扇葉增加細節，以及輕畫
出樹叢的幼細樹枝，注意力度需要控制得很小很小，
否則過深顏色的樹枝就會影響效果。

㉔、㉕ 最後使用不透明的白色顏料塗上景物的最亮
地方，以及運用洗白法把景物的亮面洗出。這樣之
後便可收筆。（作品完成）

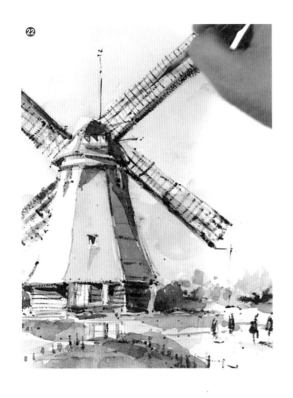

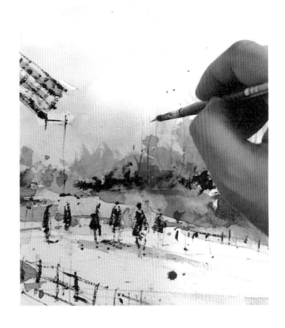

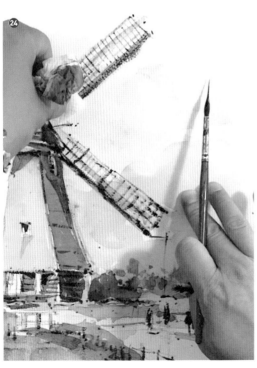

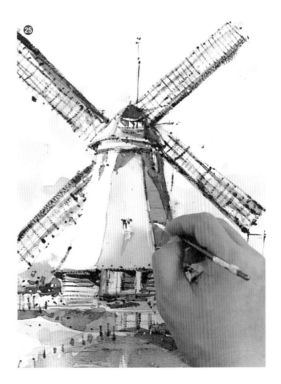

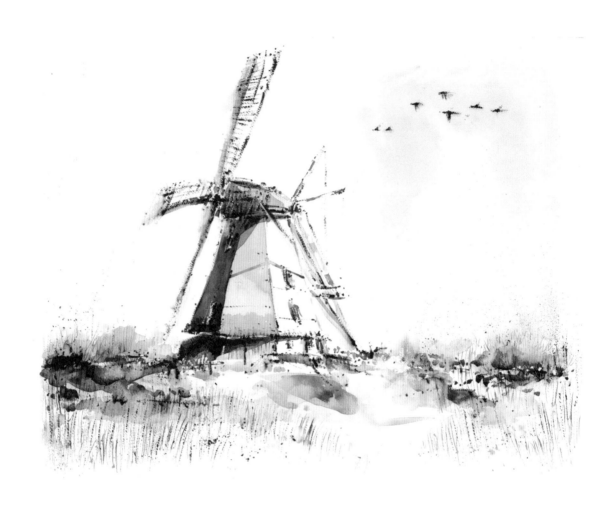

·延伸作品賞析·

小孩堤防風車（二）
Kinderdijk Windmills no.2
508×406mm

這幅也是小孩堤防的風車，同樣是焦點
區置中的常見構圖。雖然此畫的前景與
背景沒有像主題作品般擁有那麼多吸引
元素，實情是其清新明快的色彩才是令
人留下印象的賣點。

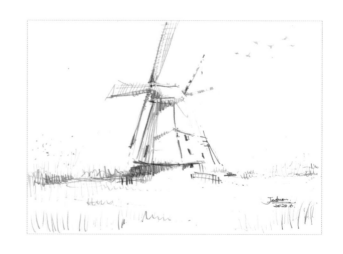

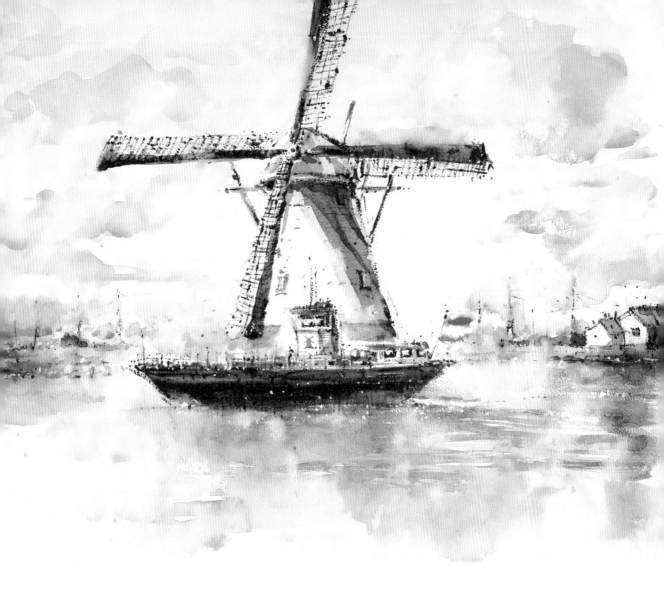

小孩堤防風車 （三）
Kinderdijk Windmills no.3
508X406mm

畫中的小孩堤防風車是圓柱狀，置於畫面中央，但是這幅畫的焦點區不單只有風車。運河上的遊船十分吸睛（尤其是船尾掛著色彩繽紛的荷蘭國旗），剛好與風車同樣置於中央。如此一來，風車加遊船一起組成此畫的焦點區。

Lesson 20

從繪畫荷蘭台夫特巨型風車開始

＃ 塔樓式風車 ＃ 故事性的構圖
＃ 荷蘭三大美術館 ＃ 維梅爾

　　說到風車造型，三、四層高的石造圓柱形與木造六角形是我記憶中最為熟悉的，在西班牙和荷蘭旅行期間最常見到就是這兩種。事實上，風車造型真是多變而有趣，有一回我在荷蘭台夫特（Delft）遇見一座造型特別又巨大的風車，那就是這次繪畫示範的主題。這一回除了繪畫造型特別的風車外，還會說到畫面調整的注意事項。

　　介紹這座造型特別的風車之前，也要說一說所在地：台夫特。我從鹿特丹坐上火車，不到半小時便抵達這個歷史悠久的小城鎮。小鎮位處於鹿特丹與海牙（Den Haag）之間，不少人喜歡安排幾天串連這三個地方走一走。

荷蘭國寶級畫家維梅爾

　　沒有去過荷蘭旅行的讀者朋友，應該對於台夫特鎮沒有任何概念，不過只要你喜歡繪畫，一些世界聞名的畫家多少也會認識幾位。每當提及荷蘭國寶級畫家，林布蘭（Rembrandt van Rijn）、梵谷（Vincent van Gogh）與維梅爾（Johannes Vermeer）等等應該是許多人第一時間想起的。創作世界名畫《戴珍珠耳環的少女》（Girl with a Pearl Earring）的維梅爾就是出生於台夫特，終其一生在此地生活與創作。他有兩幅以故鄉為主題的風景畫，分別是《台夫特一景》（View of Delft）與《小街》（The Little Street），在其存世不多作品之中，閃耀著不一樣的迷人光芒。

荷蘭三大美術館

　　我在阿姆斯特丹國家博物館欣賞到《小街》，在海牙的莫瑞泰斯皇家美術館則欣賞到《台夫特一景》，兩幅畫皆是描繪台夫特的日常。補充一說，《戴珍珠耳環的少女》收藏於莫瑞泰斯皇家美術館，而阿姆斯特丹國家博物館附近還有一座不容錯過的梵谷博物館，這三座美術館可統稱為荷蘭三大美術館！

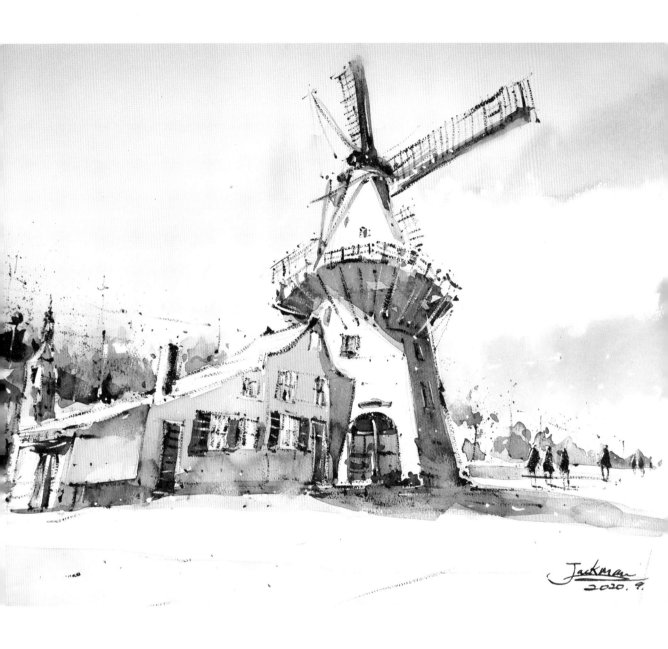

· 主題作品賞析 ·

台夫特風車
Delft Windmills
508×406mm

我在現場觀看到這座造型特別又巨大的風車,留下
深刻的印象,心裡記著日後一定要找機會畫下來。

維梅爾的畫作主題大多是室內人物，這兩幅台夫特風景畫是少數室外畫，我都很喜愛。不過想深一層，我還是喜歡《台夫特一景》多一點。在此畫裡，我看到粉嫩的雲彩與藍天，搭配三分法構圖與作為前景的行人，充分展示了小鎮的平和悠閒。繪畫的方向是由東南邊望向西北邊，東邊的大門是台夫特現在碩果僅存的老城門。

畫作主題：旅途中見過最特別最巨大的風車

說回風車的地點，只要步出台夫特火車站往左手邊行走，只需幾分鐘便會見到一座相當巨型的風車，這可說是旅途中我見識過最特別的風車。這座風車稱為玫瑰風車（Windmill the Rose），屬於塔樓式風車（tower mill）。我目測推算

應該有九、十層樓這麼高。整座分為上下兩部分，上面是常見的上窄下闊圓柱體的風車，木造頂部可以按風向而轉動。至於下層就是一座石造多邊柱體的塔樓，而兩側邊的建築部分，看起來是後來擴建而成的房屋。而上層及下層之間的位置，設有木造露台，人們從室內可走至外面觀看三百六十度景色。

這種巨大的塔樓式風車於西元1300年開始在歐洲出現，其特色在於風車可以站立得更高，透過安裝更大的風葉，比起一般風車可以提供更大的生產力。至於台夫特塔樓式風車建於1679年，數年前才修復好，成為小鎮保存下來唯一的風車。風車目前是一座磨坊，旅客可以入內參觀，以及登上上層風車的戶外空間欣賞景色。事實上，荷蘭有不少地方建有這種高大的塔樓式風車，比如從鹿特丹坐地鐵去到斯希丹（Schiedam），

❶ 台夫特舊城區的廣場。

❷ 阿姆斯特丹國家博物館，是荷蘭三大美術館中收藏最豐富的。

城中便有四座高大的塔樓式風車，組成壯觀的景色。

如何繪畫故事性的構圖

介紹完背景資料之後，接下來要說畫作的構圖。這次透過下頁展示的風車參考照片（我是站在路邊一角拍攝下來的），來說明如何調整原圖，畫出比原圖更有故事性的構圖。事實上，在前面的一些示範畫作中，我曾經透過增加人物或其他元素來豐富畫面，目的是把觀畫者的視線更聚焦於畫作的焦點區，這其實就是屬於「增加構圖故事性的方法之一」。

這幅原圖與畫作在構圖方面有何差別？首先，畫作是焦點區置中的構圖，而且由於風車十分巨大的關係，延伸占據了畫面的左邊。至於右邊，便是我做

出調整最多的地方。原圖右邊前方的一排房屋、路上的一排石造矮牆和一排街燈，以及右邊後方的車子與建築物等等，全部刪去，因為我覺得它們會分散、干擾觀畫者的焦點。接著，當右邊的景物幾乎全部被刪除後，空間感變得廣闊但又顯得欠缺一些吸引的元素，於是我就在路上添加了幾個走近風車的遊人（本來在路上出現行人就是一件很合理的事情）。如此一來，整幅畫的故事性不單加強了，而觀畫者的視線也可以更聚焦於中間的風車。

調整畫面的方法，可加亦可減，上面使用較多的是「減法」，而事實上我們無論寫生或是依據照片繪畫，透過「減法」去繪畫出故事性的構圖比較多，所以在另外的文章我們也將深入說明一下。

❸ 莫瑞泰斯皇家美術館，是海牙必去的地方。

❹ 人們在莫瑞泰斯皇家美術館可欣賞到維梅爾的《台夫特一景》。

繪畫步驟的重點

A. 繪畫鉛筆參考圖及底稿

　　主角（風車）占去畫面三分之二的面積。它的主體位於畫面正中間，結構分為上下兩部分，由於其體積相當大，從中間部分（風車露台）開始繪畫比較容易掌握、不太會出錯。然後繪畫上面部分，包括風車頂部及扇葉。接著，建議稍停一會兒，確認上下兩部分的風車比例等等有沒有問題，延伸出來的房子、周邊的景物及人物則留待最後才繪畫。

水彩實戰教室 Let's Go

本文附上 1 段影片（50 分鐘）。由起稿、上色到完稿，影片將完整示範水彩作畫過程與重點講解。讀者可依個人需求調整播放速度，欣賞觀摩、邊畫邊學，掌握讓水彩聽話的祕密。

▼ 我從不同距離及角度拍下台夫特塔樓式風車的特寫面貌。可惜當天它沒有開放，如果有幸能夠入內並登上風車露台，相信一定是相當愉快的參觀體驗。

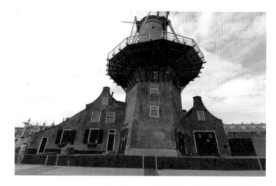

B. 大面積的上色（淺色）

使用大號松鼠畫筆一口氣在天空及周邊的景物快速塗上最淺色的色塊。接著是風車，由於光源在左邊，我判斷出風車下面靠右區域、風車露台下面、延伸出來的房子及風車影子都是暗位，全部要一一上色。

C. 中面積的上色 （中間色）

待畫紙全乾後，開始這個步驟。添加第二層顏色，比第一層淺色較深的中間色。善用中號貓舌筆的筆尖繪畫風車上面部，由扇葉到主體，再到風車露台及下面，最後是延伸出來的房子和周邊的景物。

D. 仔細塑造景物、增加細節

這步驟可以一下子令整幅畫作變得好看許多。使用0號圓頭筆，透過乾筆法仔細塑造風車外觀、周邊景物及人物。調色方面，使用最少的水分，才能成功做到乾筆法的效果。扇葉和露台欄柵都是由一組組橫線及直線而組成，由於畫作風格屬於寫意，所以每一條橫線及直線都不用畫得太工整，容許些微的偏差，顏色可深亦可淺。

E. 整體畫面的最後調整

最後使用白色不透明顏料塗上景物最亮的地方，例如窗子及扇葉，以加強顏色深淺的層次。

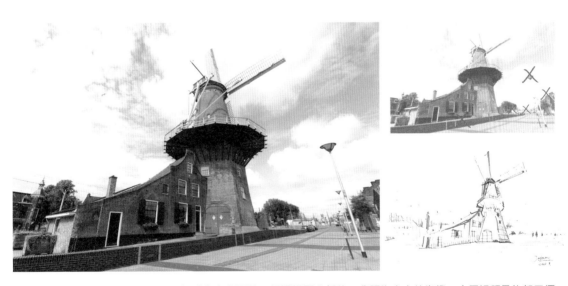

▲ 我拍下多幅照片後，挑選了這一幅成為參考圖片。經過構圖分析後，我認為右方的街燈、小屋這類景物都干擾了畫面焦點區，於是全部刪除了，就如小圖一樣。最後在原本沒有路人的街道上，添上了幾名走向風車的路人。按上面的調整後，我完成了這幅草圖。更清楚的鉛筆參考圖在後頁。

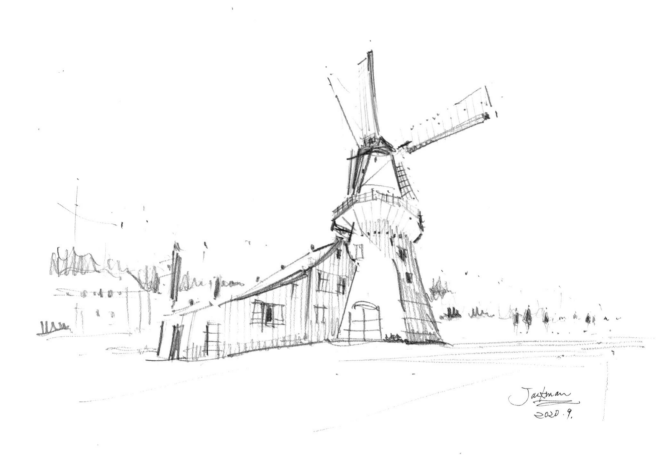

【鉛筆參考圖】

巨型風車置於畫面的中央，是典型的焦點區置中的
構圖。昔日的台夫特，城牆四周共有十五座塔樓式
風車，目前只剩下這一座。

❶ 、❷ 風車主體位於畫面正中間，結構分為上下兩部分，從中間部分（風車露台）開始繪畫比較容易掌握、不太會出錯。

❸ 繪畫風車上面部分，包括風車頂部及扇葉。

❹ 、❺ 繪畫延伸出來的房子。這部分外觀有別於方方正正的常見房屋，建議事前花點時間觀察才動筆比較好。

❻ 最後簡單繪畫風車後面的景物，並添上幾名正走近風車的遊人。

⑦、⑧、⑨ 開始為天空及周邊的景物上色，使用大號松鼠畫筆快速塗上最淺色的色塊。接著，因為光源在左邊，風車下面部分靠右區域、風車露台下面、延伸出來的房子及風車影子都是暗位，也要上色。

⑩ 繪畫草稿時，上述的暗位（如果需要的話）可以使用鉛筆輕輕掃上淺色，作為參考，好讓自己上色時不會出錯。而我則沒有這樣做，需要注意的地方都記在心中。

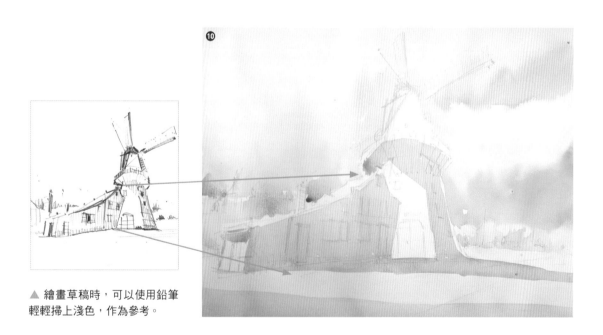

▲ 繪畫草稿時，可以使用鉛筆輕輕掃上淺色，作為參考。

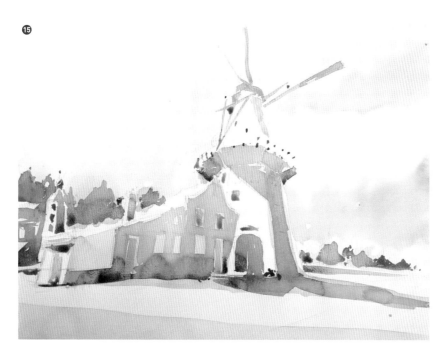

⑪ － ⑭ 畫紙全乾後，開始添加第二層較深的中間色。善用中號貓舌筆的筆尖繪畫風車上面部，由扇葉到主體，再到風車露台及下面部分，最後是延伸出來的房子和周邊景物。一路順勢繪畫下來就可以。

⑮ 這個階段完成後，畫面的光暗位等輪廓大致已經成形了。

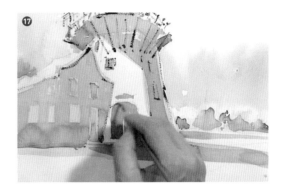

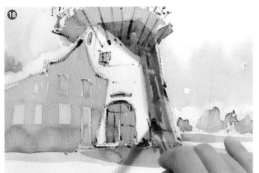

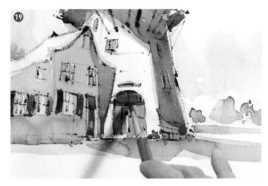

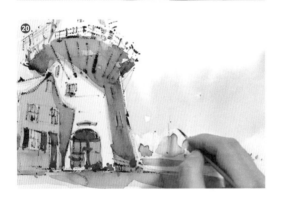

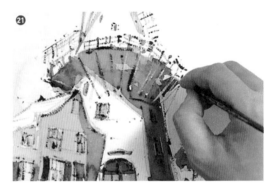

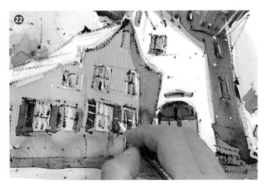

⓰、⓱ 使用 0 號圓頭筆，透過乾筆法仔細塑造風車外觀，尤其是門、窗子等細部都謹慎細膩地繪畫。這步驟可以一下子令整幅畫作變得好看許多。

⓲、⓳ 整座風車有幾個最暗的地方，比如風車下面部分及露台下方，需要塗上最深色，以加強立體感。

⓴ 繼續使用 0 號圓頭筆描繪周邊景物及人物。

㉑、㉒ 最後，使用不透明的白色顏料塗上景物最亮的地方，例如窗子及扇葉，以加強顏色深淺的層次。這樣便可收筆。（作品完成）

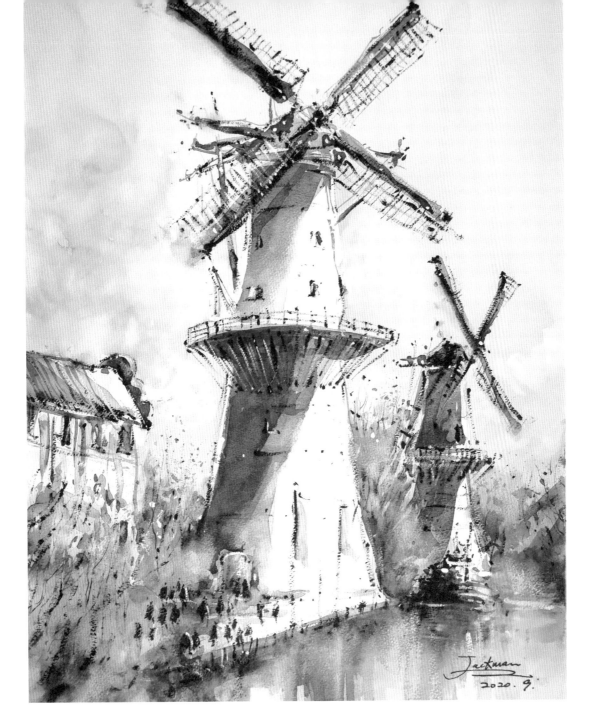

斯希丹塔樓式風車
Schiedam Windmills

406×508mm

斯希丹市內的 Noordvestgracht 運河上座落了四座比起台夫特風車更
巨大的塔樓式風車,而其中一座是開放入內參觀的風車博物館。

Lesson 21

從繪畫西班牙康斯艾格拉風車群開始

鳥瞰角度 # 遼闊空間感 # 罕見之美

鳥瞰角度，就是居高望下去所觀看到的景物，往往給人特別廣闊的視野。

前面三個課堂基本上都是以繪畫「單座風車」為主，由西班牙康斯艾格拉的圓柱狀石造風車開始，到荷蘭小孩堤防的六角型木造風車，再到荷蘭台夫特的塔樓式木造風車。構圖方面，三幅的共通地方都是主角（風車）位於畫面中央，也就是焦點區置中的經典構圖。至於觀望角度，它們也有共通點，是前文裡並沒有提及的，因為打算放在此文才說明，讀者朋友猜到我口中的共通點嗎？

常見的仰視角度

是的，前面三幅單座風車畫的共通點都是仰視角度，簡單來說就是抬頭向上觀望的角度，這與水平角度的畫作都是較為常見的。我們無論站在街頭小巷、坐在咖啡店、置身於郊區……通常都是繪畫這兩種角度的畫作。

飛翔雀鳥向下觀望的視角

仰視的相反，就是俯視。俯視、鳥瞰、俯瞰，這三個意義相同的詞語，我最喜歡「鳥瞰」，正在飛翔的雀鳥向下觀望的角度，總覺得比起俯視、俯瞰，這能

夠置身更高、看到更遼闊的景色。許多人喜歡這種展現遼闊空間感的的鳥瞰式構圖，所以來到本章最後一個以風車為主題的畫畫課，不再繪畫仰視角度的畫作，而是挑戰「鳥瞰角度的風車群」。

鳥瞰角度的城市畫

物以稀為貴，在我的眼中，鳥瞰角度的畫作多了一份「罕見之美」。因為要找一個合適的高點去畫鳥瞰角度的風景畫其實有點難，所以過去我曾在香港及台灣特意發掘一些可畫到很棒的鳥瞰角度的寫生畫地點，而前作《水彩的30堂旅行畫畫課》也分享了這方面的成果，

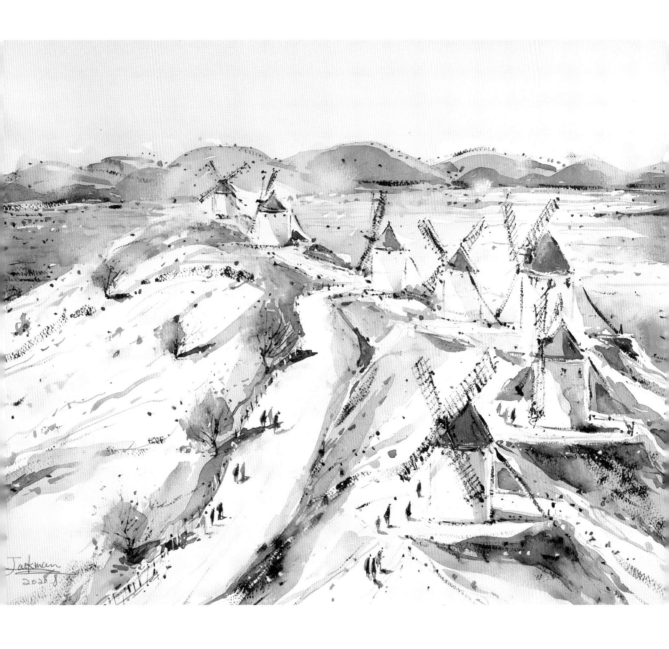

康斯艾格拉風車（三）
Consuegra Windmills no.3

420×297mm

在這幅鳥瞰角度的畫作，我們的視野彷彿變成一隻飛鳥，
在高空中向下觀望到遼闊的山丘及平原上的風車群。

其中在台北幾個高架車站的二樓月台與台北101的89樓室內觀景台完成的鳥瞰角度的城市畫，我甚感滿意。

畫作主題的背景介紹

回到本文的風車群畫作，其地點是西班牙康斯艾格拉。那處風車約建於四百年前，小鎮山丘上有著空曠遼闊的地形，矗立著保存良好的十二座白色風車。那天的天色十分湛藍，我站在山頭乍看這個風車群景致，有一種超現實的美感。風車群布局是首五座風車為一組，中間為建於13世紀的康斯艾格拉城堡，然後是餘下七座，其中第一座風車是博物館，與城堡都是開放參觀，第八座則是一家餐廳。而本文畫作的繪畫地點，就是站在城堡觀景台居高遠望到的最後七座風車。

關於康斯艾格拉風車的背景故事，還有一個很值得分享。話說這裡風車幾乎成為了「唐吉訶德的代名詞」，是旅行社最愛帶觀光客來參觀的景點之一。事緣於17世紀西班牙文豪賽萬提斯（Miguel de Cervantes）的世界名著《唐吉訶德》，描述著唐吉訶德幻想自己是位冒險犯難的騎士，拿著破爛武器一心認為自己能救國興邦，他將風車（就是康斯艾格拉風車）看成「巨人」，並與「巨人」大戰，小說運用荒謬的行為來諷刺當時中世紀的騎士文化。

另外兩幅康斯艾格拉風車畫作

除了前面課堂完成那幅的單座風車畫作，我在本文末的【延伸作品賞析】也展示了另外兩幅康斯艾格拉風車畫作，都是尾段風車群及城堡的景色，再配合一些照片，好讓大家對那處地形有一個較為全面的概念。

▼ 位於康斯艾格拉山丘的第一座風車，已經化身為博物館。旅人可以登上風車博物館各層，認識關於風車的不同故事。

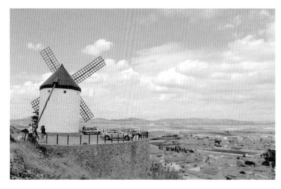

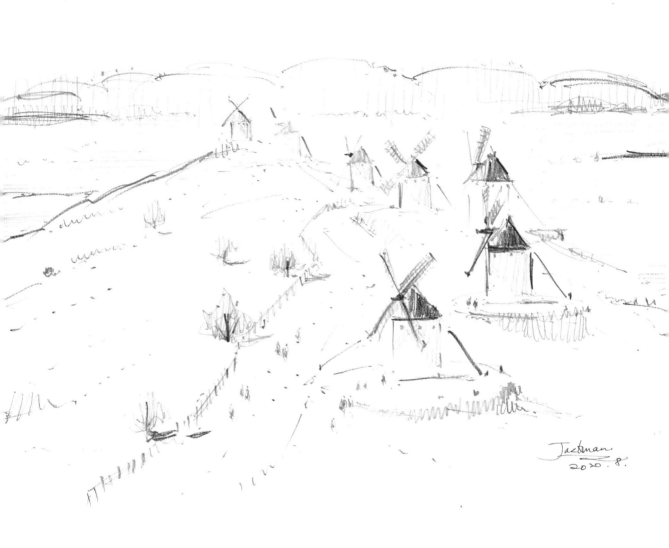

水彩實戰教室 Let's Go

本文附上 1 段影片（70 分鐘）。由起稿、上色到完稿，影片將完整示範水彩作畫過程與重點講解。讀者可依個人需求調整播放速度，欣賞觀摩、邊畫邊學，掌握讓水彩聽話的祕密。

【鉛筆參考圖】

此畫是從位於風車群中段的城堡畫下來的，畫中的七座風車屬於尾段的景色。這七座風車的繪畫次序，到底是由遠至近，還是由近到遠比較合適？我建議由遠至近，對於繪畫整個山丘地形比較容易掌握。

繪畫步驟的重點

A. 繪畫鉛筆參考圖及底稿

此畫的構圖分為兩部分，占據最多空間的七座風車是第一部分，最遠處的平原和群山為第二部分，也就是背景。繪畫圓柱狀的風車並不困難，需要注意的地方是，這七座位於高低起伏的山丘上的位置、彼此之間的距離與比例。比如，各座風車的體積和高度基本上是相近，那麼位於最遠方的那一座風車，畫出來的樣子一定是最小的一座。

我是從最遠方的風車開始起稿的，由遠至近的順序，一座接一座，最後繪畫的是近景的風車。也許，有人會好奇，想知道如果從前景的那一座風車開始繪畫，有沒有關鍵性的差別呢？

答案是有的。因為繪畫風車過程中，

也同時一起繪畫山丘地形和行車路。所以準確的說法，我是從最遠方山丘區域的風車與行車路一起開始繪畫，然後第二遠方山丘區的風車及行車路，這個由遠至近的畫法，對於繪畫整個山丘地形比較容易掌握，不太會出錯。在確認整座山丘的地形與風車的分布都沒有問題之後，便可以繪畫背景，輕鬆畫出平原及群山的簡單線條就可以。

B. 大面積的上色（淺色）

使用大號松鼠畫筆在天空、平原及山丘等處，一口氣快速塗上最淺色的色塊。由於光源在左上方，因此山丘的左方區域等處則不上色。

C. 中面積的上色 （中間色）

待畫紙全乾後，開始這個步驟。添加第二層顏色，比第一層淺色較深的中間色。從背景的群山與平原開始著色，然後是風車、山丘及分布山丘幾處的樹木。那幾棵樹的影子，按著光源方向，稍微

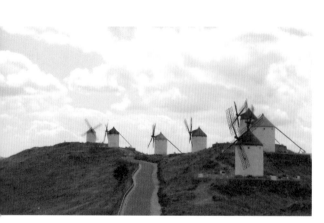

▲ 七座風車組成的壯觀景色。人們可以沿在行車路或是山路逐一造訪。

▶ 旅人登上康斯艾格拉城堡的觀景台，可以鳥瞰七座風車景色。

輕輕上去就可以。

另外，風車的上色很簡單，先為圓狀體及其影子塗上淺灰色，然後一會兒之後才在頂部塗上較深的藍色，風車輪廓便可完成。

D. 仔細塑造景物、增加細節

經過上面的步驟，整幅畫的光暗分布與景物輪廓也形成了，接下來就可以一口氣仔細塑造景物和增加細節。群山、平原、山丘、樹木、風車、行車路和欄柵等部位可以反覆來回地進行描繪，並交叉使用中號圓頭畫筆、小號圓頭畫筆及小號描線畫筆，直至你認為滿意便可停止。接著就能畫上山丘各處的旅人與其影子。

E. 整體畫面的最後調整

最後使用不透明的白色顏料塗上景物的最亮地方，例如風車窗子、扇葉等等，以及檢視整幅畫。確認一切後，便可收筆。

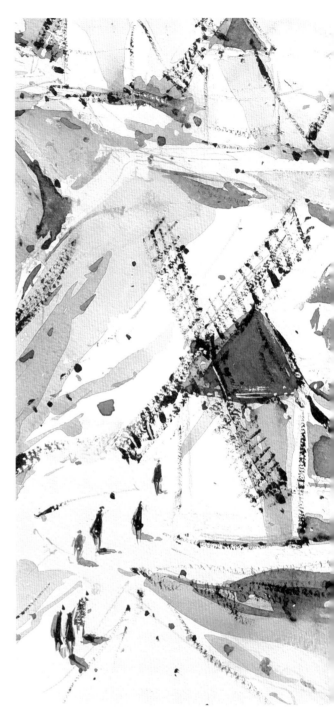

▲ 主題作品的局部特寫，圖中是最前景的風車及山路上的旅人。

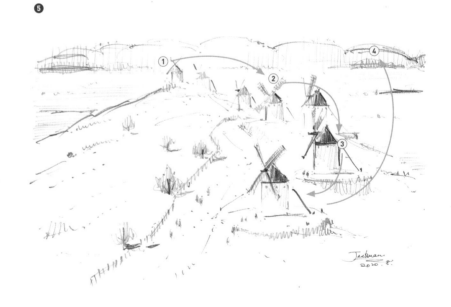

❶、❷、❸ 從最遠方的
山丘區域的風車與行車
路一起開始繪畫，這個
由遠至近的畫法，對於
繪畫整個山丘地形比較
容易掌握。

❹ 然後才繪畫背景的平
原及群山的線條。

❺ 繪畫草圖的次序。

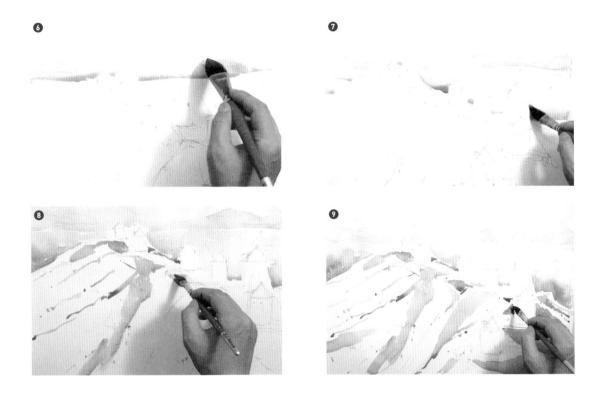

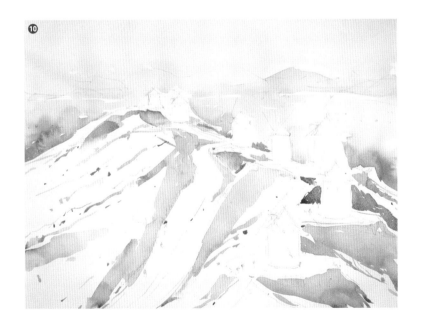

❻－❾ 使用大號松鼠畫筆
在天空、平原及山丘等
等，一口氣地快速塗上最
淺色的色塊。由於光源在
左上方，山丘的左方區域
等等則不上色

❿ 為整幅畫上了第一層的
顏色。

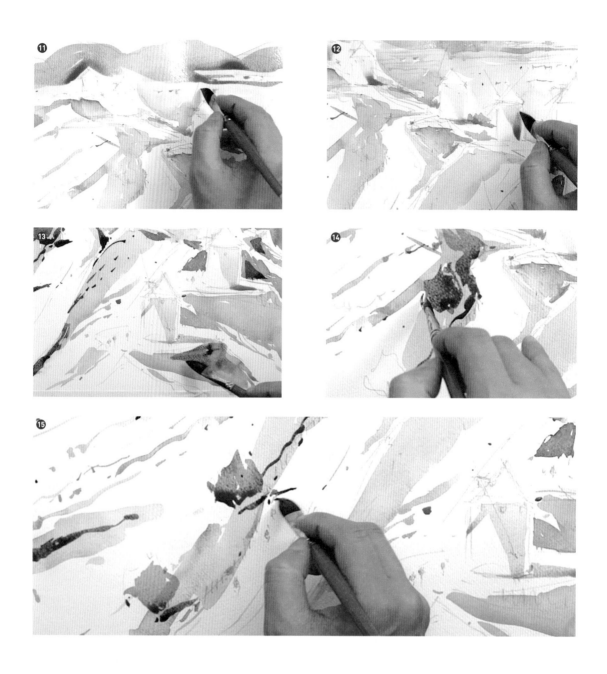

⓫、⓬、⓭ 添加第二層顏色，比第一層淺色較深的中間色。從背景的群山和平原開始著色，然後是風車、山丘及樹木。

⓮、⓯ 繪畫樹方面，只需要塗上樹形色塊，配上樹影就可以。顏色乾了後，便使用描線筆畫出樹幹和樹枝。

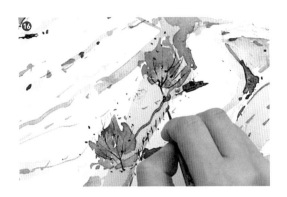

⑯ 使用描線畫筆及小號畫筆繪畫樹枝及行車路的欄柵。

⑰ 經過上面的各個步驟，整幅畫的光暗分布及景物輪廓也形成了。

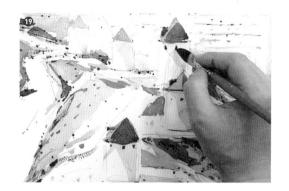

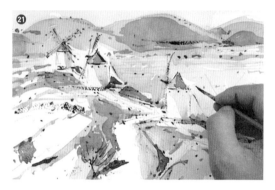

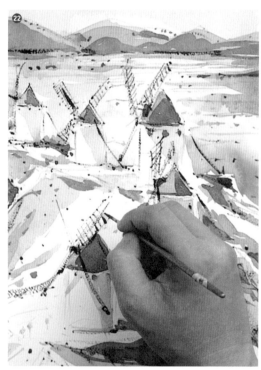

⑱、⑲、⑳ 接下來仔細繪畫每一座風車的細節。

㉑、㉒ 繼續繪畫風車的細節。建議使用乾筆法繪畫扇葉。

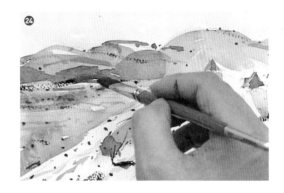

㉓、㉔ 接著，交叉使用中號圓頭畫筆、小號圓頭畫筆及小號描線畫筆，在群山及平原、山丘、樹木、行車路、欄柵等處反覆來回描繪。這兩幅圖分別是在行車路與背景的群山添上少許的深色。

㉕、㉔ 使用洗白法，吸走部分顏色，以修整畫面。

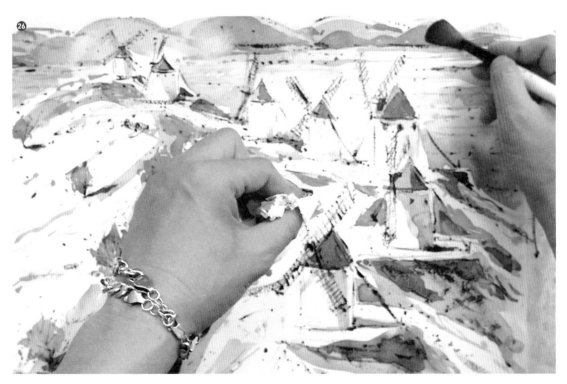

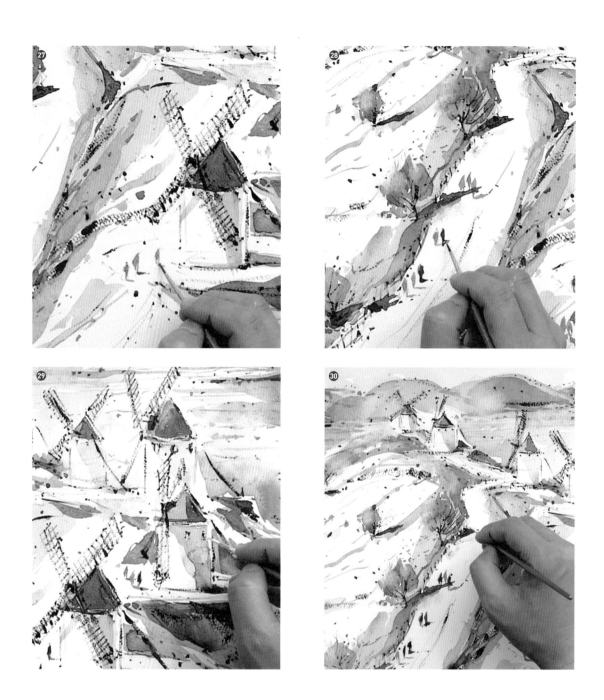

㉗、㉘ 用小號畫筆畫出山丘上各處的旅人，建議夾雜使用淺色與深色，這樣畫出來的旅
人看起來的層次也會更豐富。

㉙、㉚ 最後使用不透明的白色顏料塗上景物的最亮處，圖中主要使用在風車窗子、扇葉
及欄柵，大家可按需要而決定。這樣畫完之後便可滿意收筆。（作品完成）

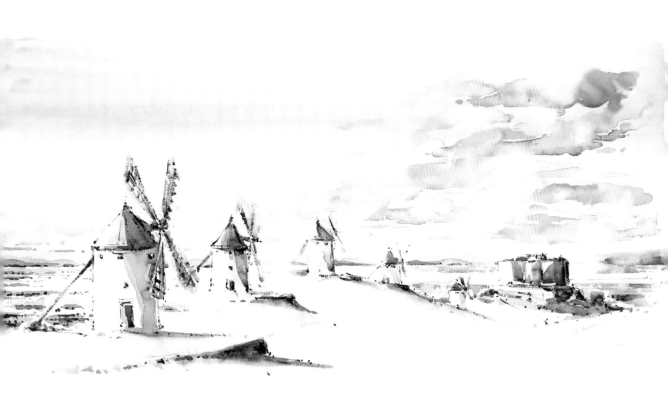

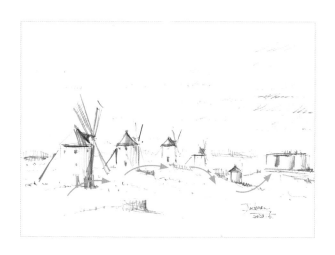

康斯艾格拉風車 （四）
Consuegra Windmills no.4

420×297mm

這幅康斯艾格拉風車畫作的地點，是位於第十一座風車附近，然後眺遠著城堡及第六至十座風車（最靠近城堡的是第六座風車）。此畫是水平線構圖。我最喜歡五座風車與城堡座落於起伏的山丘上，形成高高低低的觀賞視線。還有，占據相當大面積的一大片天空，給人特別遼闊深遠的視野。

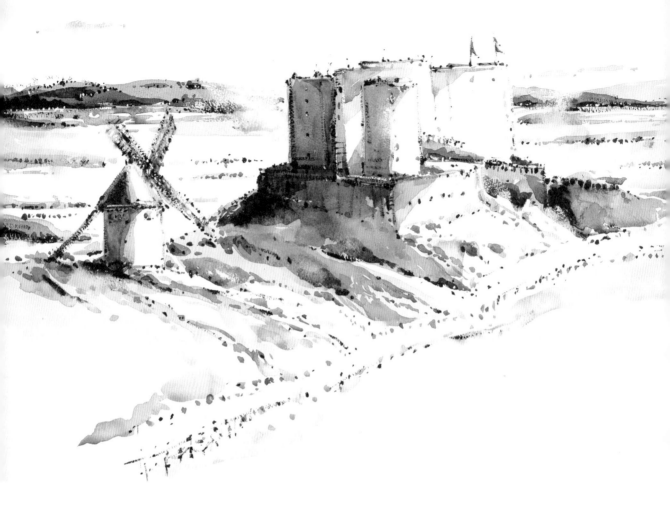

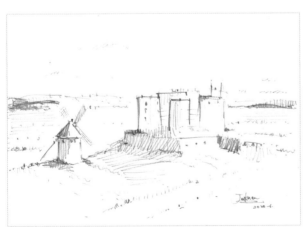

康斯艾格拉風車（五）
Consuegra Windmills no.5
420×297mm

圖中是第六座風車及城堡，各佔一方，
是一幅簡單的鳥瞰式構圖。背景的平原
與群山令畫面層次及視野也豐富起來。

第 4 章
Chapter 4

水彩高階篇

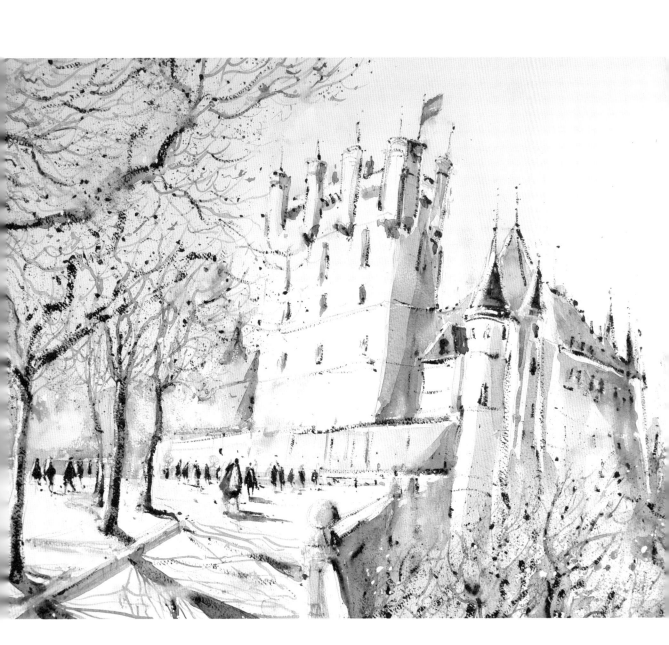

Lesson 22

從繪畫群山之間的瑞士高山小鎮開始

先重疊、中渲染、後彈色 # 山巒起伏 # 整體的融合

邁進高階篇，我們一起開始繪畫充滿挑戰性的畫作。

數年前接連出版了三本瑞士書，《最完美的瑞士之旅》和《最完美的瑞士之旅2》是兩趟夏天旅程，《冬季瑞士》不用說自然是冬天旅程。我亦因此畫下大量瑞士大城小鎮的畫作，以自己的視點和畫筆，記錄了一輩子不會忘記的感動與回憶。本文帶大家慢遊瑞士國度，主題作品及延伸作品來自瑞士兩個不同的高山區。至於水彩技法，主要會分享渲染法與彈色法，前者在初階篇已經開始應用，而後者其實也曾經使用過，本文的正式介紹才是首次。

瑞士最美麗的村莊

主題作品的地點是索里奧（Soglio），位於瑞士東南部的格勞賓登州。它是一座十分靠近義大利邊境的美麗山城，居民只有三百多名。如畫般的小鎮，鎮上大部分房舍以石頭建成，以聖洛倫佐教堂（St. Lorenzo church）的塔樓最為注目，成為著名的地標。2015年小鎮被瑞士名人誌（Schweizer Illustrierte）等多個單位合辦的全民票選為「瑞士最美麗的村莊」第一名，其後也多次當選為瑞士最美村莊。

不可以簡單讓自己過關

這次構圖分為三部分，包括近景、中景及遠景。近景亦就是畫面的焦點區，

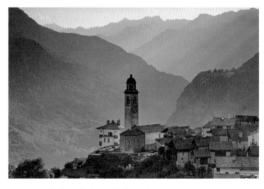

▲ 位於瑞士東南部的索里奧。

只見由多座矮矮石屋組成的索里奧鎮，座落於高海拔山坡之上，並以彷如一柱擎天的教堂塔樓成為焦點區的最重要焦點。山城背景一重又一重的群山景致，說到此，有些讀者朋友也會聯想起初階篇的 Lesson 13，那幅畫也是山巒重疊，當時使用由淺色到深色的多次疊色方法。至於這次當然也可以使用同樣的方法，不過既然踏進高階篇，自然不可以這麼簡單讓自己過關的。因此，我把此畫的山巒連綿大背景，細分為中景及遠景兩部分，目的是使這個大背景的層次提升。中景是最靠近小鎮的兩座山巒，這部分混合使用渲染法與彈色法才完成，也就是這次技法分享最主要的地方。而遠景的多重山峰，則使用重疊法。

先重疊、中渲染、後彈色

處理中景的山巒這一塊，我們會使用三種技法，就是「先重疊、中渲染、後彈色」。雖說我們也是使用渲染法，不過使用的情況有點不一樣。因為這次並不是一開始便進行渲染，而是在完成了重疊法之後，在顏色完全乾透之後才打濕畫紙，渲染在這時候才正式開始。渲染的顏色乾透之後，最後就可以使用彈色法。

【鉛筆參考圖】

從這幅鉛筆圖的描繪，觀察下筆的力度、景物的明暗等等，你能猜到它究竟分為多少部分嗎？

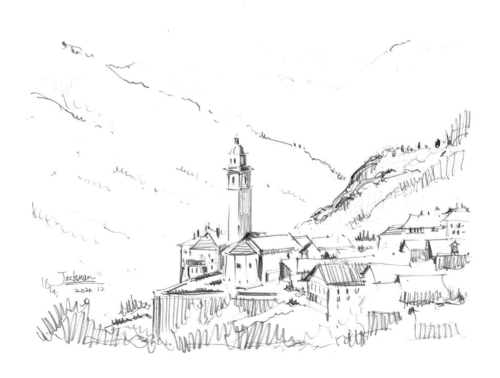

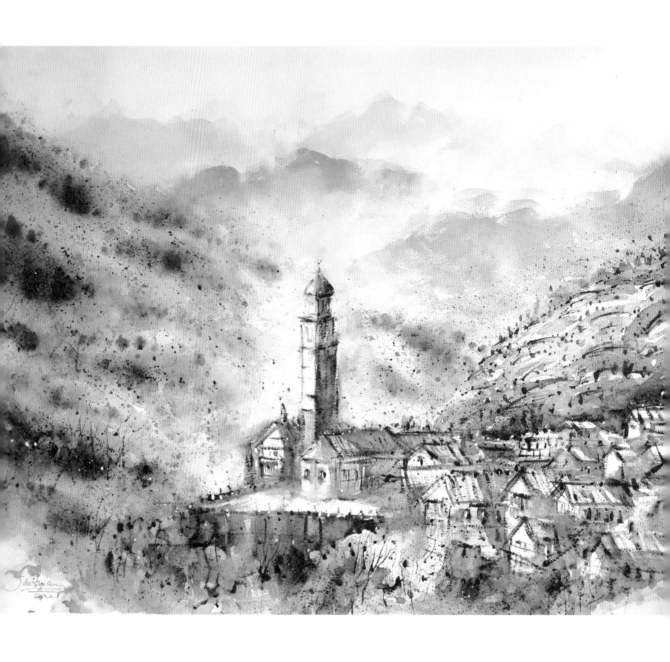

・主題作品賞析・

索里奧
Soglio
508×406mm

索里奧座落於雄偉山峰間的深谷裡，一柱擎天的教堂塔
樓成為焦點區的最重要亮點。

加強質感的彈色法

彈色法，是加強質感的方法之一，也是我常用的技法之一。簡單而言，此法是使用筆頭將顏料彈在紙面的方法。我習慣使用平頭畫筆沾上適量的顏色後，然後使用手指彈筆毛，顏色就會彈在紙面上。另外，這種彈顏色的技法亦有人稱為敲筆散色法，做法亦有點出入，右手拿著沾上顏色的畫筆，敲打左手的筆桿，讓顏色自然噴濺。

另外，彈色法可應用於乾燥或濕潤的畫紙上，呈現出清晰或模糊的效果。如果配合濕潤的底色，可表現出變化多端的自然趣味，常見且廣泛應用於渲染法之中。至於用來沾顏色的那一支畫筆，其大小也影響彈出顏色的多少，所以需要因應畫面而選用不同大小的畫筆。

璀璨夜空中的馬特洪峰

延伸作品是聞名世界的馬特洪峰（Matterhorn），位於瑞士西邊的策馬特鎮（Zermatt）。錐形山體的馬特洪峰，是一座擁有東南西北四個面的錐體，每一個山面都十分陡峭，在不同角度看到的外觀都相當突出。璀璨的夜空中重重繁星熠熠生輝，如此繁多的星星要如何畫？這就是彈色法大顯身手的時候。此畫的星空部分可說是我使用彈色法的極致，當時使用了多種不同深淺的藍色、黑色及白色進行超過十次的彈色法，來回彈射在紙面上，配合洗白法等等其他技法才完成。最終，這幅我甚為喜歡的畫作亦被選用為《冬季瑞士》的封面之畫。

▼ 左邊是鉛筆參考圖，右邊是只畫上簡單線條的水彩畫紙。繪畫時，我是一邊依著參考圖，一邊在水彩畫紙上繪畫。畫紙是 Daler-Rowney 的水彩紙（木漿成分，300g/㎡，508×406mm）。

水彩實戰教室 Let's Go

本文附上 2 段影片（50 分鐘與 58 分鐘）。由起稿、上色到完稿，影片將完整示範水彩作畫過程與重點講解。讀者可依個人需求調整播放速度，欣賞觀摩、邊畫邊學，掌握讓水彩聽話的祕密。

Part I

Part 2

繪畫步驟的重點

A. 繪畫鉛筆參考圖及底稿

這次同樣準備了一張鉛筆參考圖及一張水彩畫紙（508×406mm）。鉛筆參考圖詳細地描繪出近景的索里奧鎮和最靠近的山坡，每一部分的顏色深淺區域亦顯示出來了。而背景分別為中景的一座山巒，以及遠景的多排群山，只使用簡單線條輕輕描繪一下。

至於水彩畫紙，我所畫的底稿內容不多，只簡單畫了前景部分。沒有繪畫背景，這是因為我打算上色的效果比較淺，而我希望畫作完成後不要顯現群山的鉛筆線條，所以沒有畫上背景部分。還有，這部分的構圖並不複雜，一邊看著鉛筆參考圖一邊在水彩紙直接繪畫也不困難。

B. 繪畫遠景群山

首先使用很淺的顏色把整幅畫紙塗上一遍，只保留小鎮的教堂塔樓及部分房子不上色，作為受光的區域。顏色乾了之後，便可以繪畫最遠處的幾排群山，其間夾雜使用洗白法及面紙吸走部分顏色，以營造群山的基本輪廓。

顏色乾了，再進行遠景群山的第二遍上色。同樣地，一邊塗上較深一點點的顏色，一邊配合使用洗白法及面紙吸走部分顏色，如此這樣，「群山在雲霧中若隱若現的景致」的第一階段才完成。

C. 繪畫中景的山巒

中景的那一座山巒，是「先重疊、中渲染、後彈色」。第一個步驟，使用較深的顏色繪畫這部分的山峰，完成了第一遍之後，我順帶為部分的遠景群山再添上顏色。然後使用洗白法及面紙吸走部分顏色，繼續營造山巒若隱若現的效果。

第二步驟才是正式使用渲染法，首先使用清水打濕整張畫紙，接著聚焦於中景的山巒塗上更深更濃的顏色。這裡，是先使用大號畫筆進行大面積的渲染，然後緊接著轉用小號畫筆進行小面積的渲染。至於需要渲染的地方，就是按山巒起伏的顏色變化而進行。不過，有一點值得注意，就是接近塔樓周邊的地方儘量不要渲染，因為塔樓就是整幅畫的焦點區，如果其周邊沒有保留適當的空間，便會影響焦點區發揮該有的作用。

第三步驟是應用彈色法，需要在渲染顏色乾透後才進行。我習慣使用舊平頭畫筆進行彈色，並準備了兩三支不同大小的畫筆，按需要而選用。有些人則喜歡使用舊牙刷進行彈色，我猜想平頭筆與牙刷應該差別不大。

彈色法的應用很簡單，大致是由淺色到深色，而對於不要被彈色的地方，可使用紙張蓋上去，以避免彈上顏色，其餘的大家都能很容易上手。

不過，需要注意這技法跟其他技法一

樣，在整個繪畫過程，應用不止一次。因此，第一次的彈色，並不需要一下子彈上大量顏色，因為在中段及後段也會有機會（按整幅畫的當時狀況）進行第二次、第三次的彈色。

D. 近景的山坡及山中小鎮

近景分為山坡與山中小鎮，而小鎮又包含塔樓及多座房子。落色方面，近景的一切景物（就是畫中的焦點區）都是清晰與明確的，與中景、遠景的渲染效果或若隱若現的表現，形成顯而易見的差別，就是我們所追求的畫面上豐富多變化的層次。

落色前，有一個重要的概念需要釐清。這裡有兩個選擇，選擇A是繪畫「山坡、塔樓、房子A、房子B、房子C、房子D……」，即是把它們看待成「多個個體」，然後逐一上色。選擇B，則是視「山坡、塔樓、房子A、房子B、房子C、房子D……」為「一個整體」，它們在我們眼中全部融為一體。

長久以來，無論是像本文這幅許多房子組成的山中小鎮景色，抑或是充滿密密麻麻的大樓城市景色，都是依據選擇

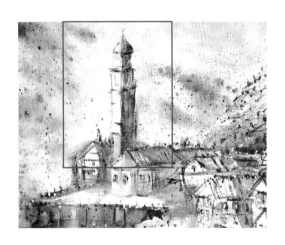

▲ 儘量減少在塔樓的周邊（圖中的方格）進行渲染及彈色，因為塔樓是整幅畫的焦點區，如果其周邊沒有保留適當的空間，會影響焦點區的作用。

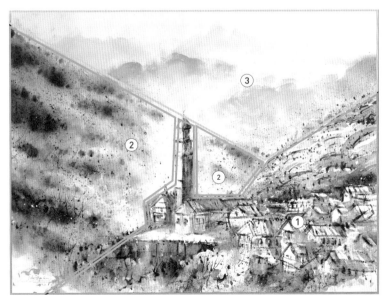

◀ 構圖分為三部分，包括近景、中景及遠景。❶ 小鎮及最靠近的山坡。❷ 中景的山景，是「先重疊、中渲染、後彈色」。❸ 遠景的群山，是使用重疊法。

B而繪畫每一幅作品。原因很簡單，即使景物數量再多，它們在整幅畫面中其實都是一起發揮互相呼應的作用，有著不可分割的關係。所以落色時候也該以「互有關連／融為一體的原則」而進行，也就是整體地上色了一遍之後，才進行第二遍，第三遍，而不是繪畫完房子A，然後才開始房子B……

至於這幅畫的近景，大概進行四至五遍的整體上色，每次都包含山坡及小鎮，由淺色到深色，再使用乾筆法，又夾雜洗白法與吸走顏色等等……如此這樣才完成了「近景的整體」，而不是「近景的每一個體」。

E. 整體的融合

上一段說到「近景的整體」，那麼近景、中景、遠景當然也是一起發揮互相呼應的作用，有著不可分割的關係。

回想起前面的每一課堂，最後環節幾乎都是寫著：「最後檢視整個畫面，潤色及修訂一下便可完成。」至於本畫，回想一下我是分開遠景、中景及近景逐一完成上色，所以來到最後的這個環節，我更需要宏觀地檢視整體，比如在中景的山巒、前景的樹叢與山坡等等再進行彈色，使彼此之間更融合協調。

❶、❷ 在水彩畫紙，只繪畫前景的小鎮及山坡。

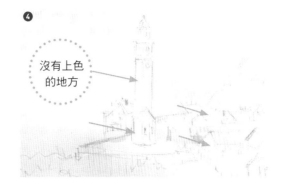

沒有上色
的地方

❸、❹ 使用很淺的顏色把整幅畫紙塗上一遍，只保留小鎮的教堂塔樓及部分房子不上色，作為受光的區域。

❺、❻ 底色乾了後，從左至右繪畫最遙遠的那一排群山。

❼ 其間使用面紙吸走少量顏色。

❽ 繪畫遠景的第二排群山。

❾ 然後繪畫遠景的第三排群山。

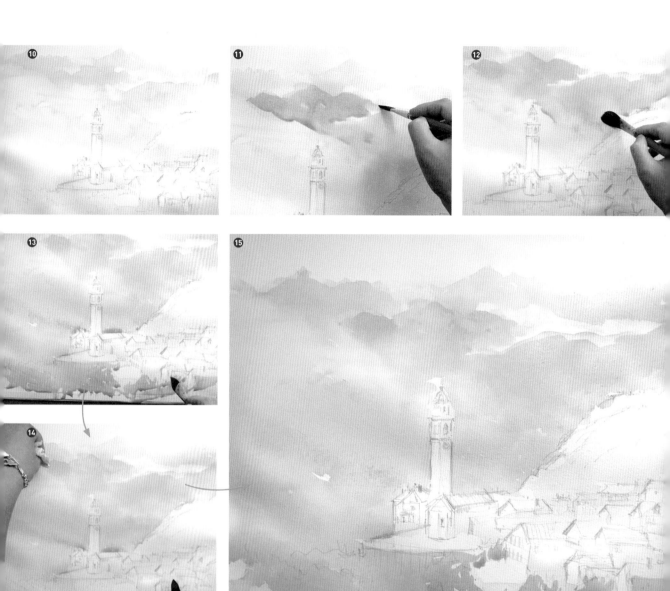

⑩ 完成第一層的上色之後，遠景的雛形已成。

⑪、⑫ 繼續進行第二層的上色，在遠景的幾排群山塗上較深的顏色。

⑬、⑭ 然後一直向下上色，圍繞著小鎮的樹叢也上色。其間按需要使用面紙吸走顏色。

⑮ 這是完成第二層顏色之後的畫面。遠景的幾排群山的層次比起之前更豐富了。

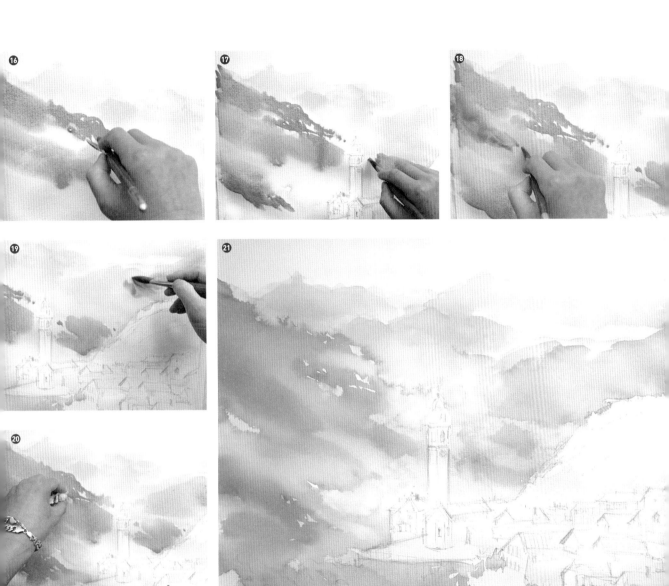

⓰ 接著，進行第三層上色。這步驟是在中景的山巒塗上較濃的顏色。

⓱、⓲ 順著山勢上色。

⓳、⓴ 並依著需要，在遠景的部分群山再添上顏色，以及吸走顏色。

㉑ 此乃完成第三層顏色之後的畫面，中景與遠景的顏色及層次再豐富了一點點（當然現階段還未足夠）。

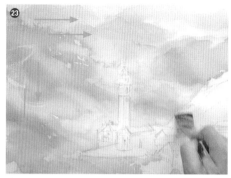

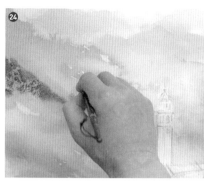

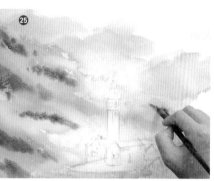

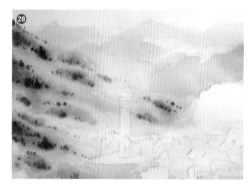

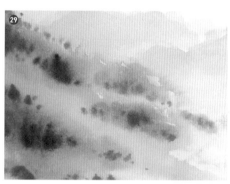

㉒、㉓ 接下來，聚焦於中景的山巒進行渲染，首先用清水打濕畫紙。

㉔、㉕ 使用中號圓頭筆進行大面積的渲染。

㉖、㉗ 緊接地，轉用小號畫筆沾上更濃郁的顏色，進行小面積的渲染。

㉘ 剛完成渲染的畫面。

㉙ 等待一陣子，渲染的顏色乾透後，便可見到真正的渲染效果。

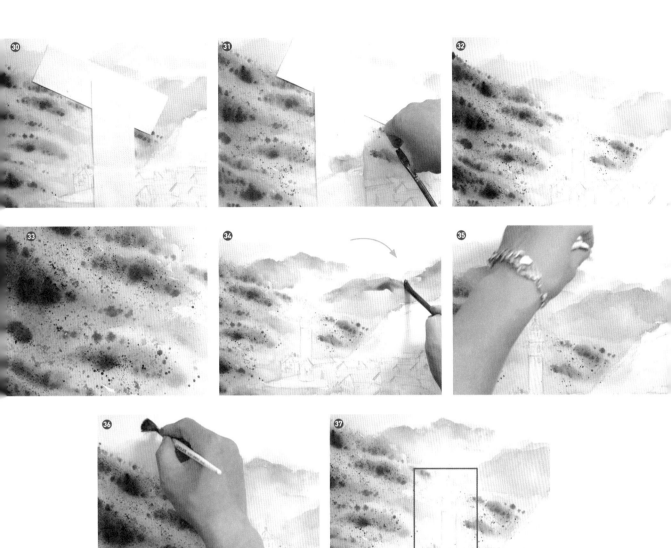

⑳ 完成渲染後，便可進行彈色法。首先，在不需要被彈色的地方（遠景及塔樓）蓋上面紙。

㉛ 平頭畫筆沾上顏色後，然後使用手指彈筆毛，顏色就會彈在中景的山巒。

㉜ 整個中景在彈色後的畫面。

㉝ 此乃彈色後的特寫畫面。可與左頁未彈色前的畫面作比較。

㉞、㉟、㊱ 然後，再一次潤色及修正遠景。

㊲ 這時候，90%的遠景及中景完成了。仔細觀看塔樓的周邊（圖中的方格）並沒有渲染或彈色，這樣就不會影響塔樓作為焦點區的作用。然後，直到完成前景後，我們才會回看遠景及中景，做出最後整體的融合。

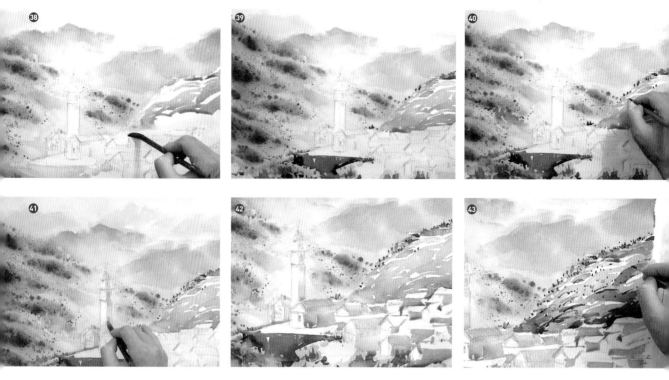

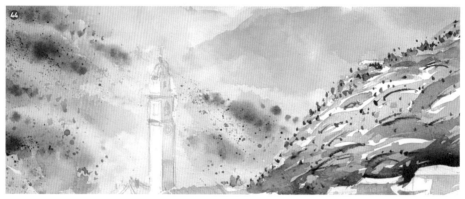

㊳、㊴、㊵ 開始繪畫近景部分。首先使用中號與小號圓頭畫筆開始繪畫山坡。

㊶ 接著繪畫小鎮。記得視「塔樓、房子 A、房子 B、房子 C、房子 D⋯」為「一個整體」，為這個整體上第一遍顏色。

㊷ 小鎮的暗色區域已完成。

㊸ 繼續使用小號圓頭畫筆繪畫山坡。

㊹ 山坡的特寫畫面，可見到小號畫筆畫出來的山坡細節。

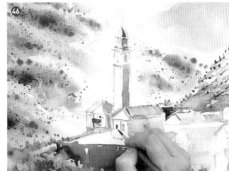
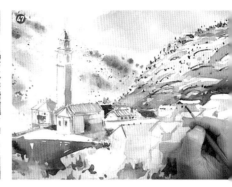

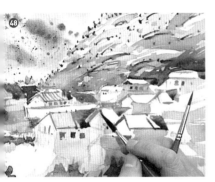
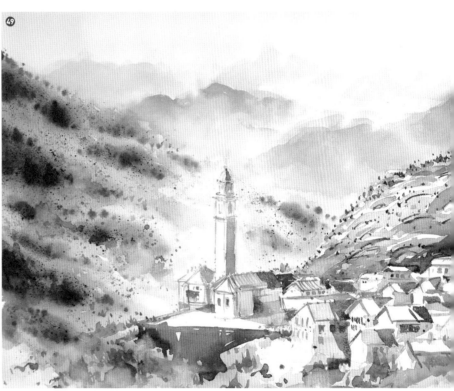

㊺ 小鎮的第一遍顏色乾透後，便要進行第二遍，由塔樓開始。

㊻、㊼、㊽ 跟之前一樣，視「塔樓、房子 A、房子 B、房子 C、房子 D⋯⋯」為「一個整體」，一口氣為這個整體上第二遍顏色，並特別注意要添上建築物的細節，例如畫上窗子。

㊾ 此乃完成第二遍上色的小鎮畫面。

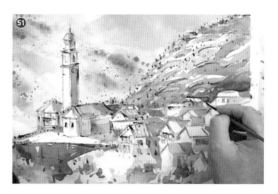

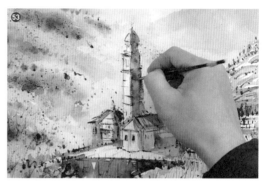

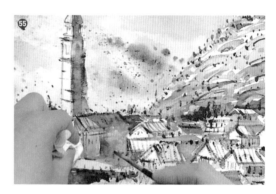

㊿ — ❺❸ 小鎮的第三遍上色是使用小號圖頭畫筆，並使用乾筆法勾畫建築物的細節。

❺❹ — ❺❻ 勾畫細節的同時間，可使用洗白法吸走部分顏色，使整體的每一座建築物與山坡更融為一體。

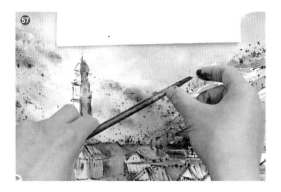

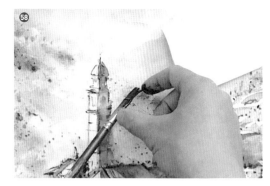

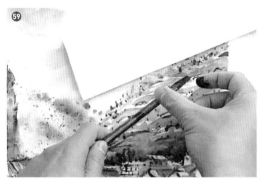

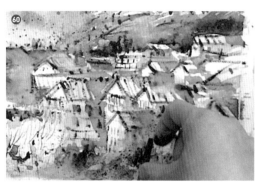

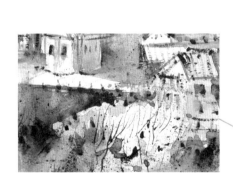

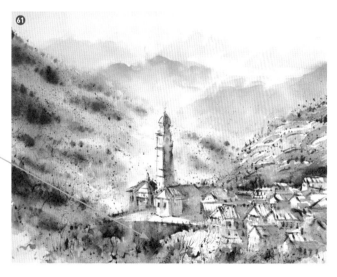

㊼ 這時候，在小鎮周邊的樹叢、山坡等等進行針對性的彈色，以加強氣氛。

㊽ 塔樓附近的中景，少量地彈色一下。

㊾、㊿ 在近景的山坡、小鎮前方樹叢也適量彈色。到底什麼是「少量」與「適量」？這沒有客觀性答案，大概只能依靠自己的主觀及經驗而判斷。

㊿ 整幅畫已完成 95％。仔細一看，左下角及前方的樹叢，已經使用描線筆畫出約隱約現的樹枝了。

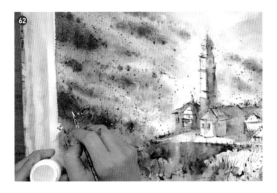

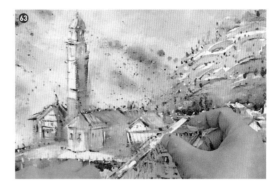

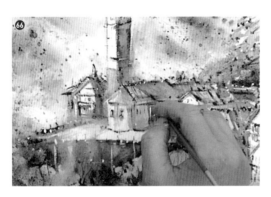

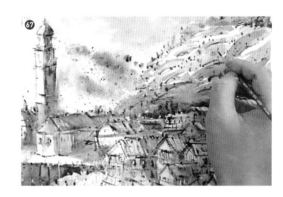

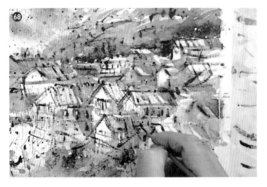

62 最後的整合方面，首先使用白色顏料，針對性和局部性加強較亮的地方。此圖是中景的樹叢。

63 使用平頭畫筆彈出白色顏料。

64 使用圓頭畫筆以乾刷方式，在遠景的群山，輕輕掃出雲霧效果。

65 — 68 使用小號圓頭畫筆在整幅畫面稍微潤色一下，便可收筆。（作品完成）

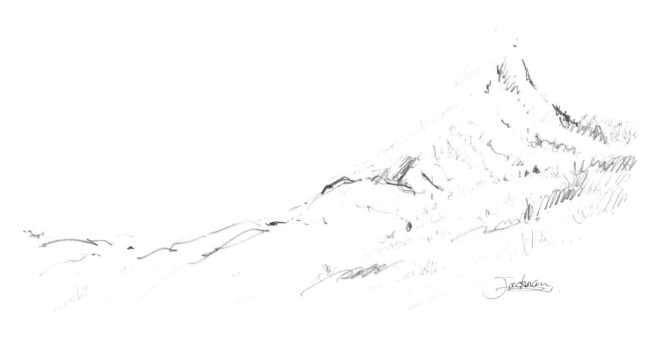

▲ 冬日的馬特洪峰，深深吸引大量世界各地的旅客。

馬特洪峰

Matterhorn

355×252mm×2

此畫的構圖簡單，重點是水彩技法的應用。它的星空部分可說是我使用彈色法的極致，當時使用了多種不同深淺的藍色、黑色及白色進行超過十次的彈色法，來回彈射在紙面上，配合洗白法等等其他技法才完成此作。

Lesson 23

從挑戰繪畫西班牙古羅馬水道橋開始

複雜結構的石造建築 # 乾筆法
塞哥維亞美景

本文與下一篇文章組成了「一趟精彩的西班牙塞哥維亞古城繪畫之旅」，分別繪畫猶如鬼斧神工的古羅馬水道橋，以及夢幻造型的塞哥維亞城堡（Alcázar de Segovia）。

保存最完整的古羅馬水道橋

每個國家，總會有一些宏偉非凡的建築，令人驚嘆連連、難以忘記。我們的西班牙旅程之中，就非這座綿延不斷的塞哥維亞水道橋（Aqueduct of Segovia，又稱古羅馬水道橋）莫屬了。它的故事追溯到二千年前，當時羅馬人統治了西班牙中部的塞哥維亞（Segovia），建造此橋的目的是要把十多公里以外的潔淨河水引入城內使用。經過悠長歲月，它依然屹立和保存良好，並於1985年被聯合國教科文組織列為世界遺產。

數篇前提及了西班牙康斯艾格拉風車群，位於馬德里以南，而塞哥維亞是另一個方向，位於北邊。從馬德里到塞哥維亞可搭車或火車，但實際上旅客們如果要去塞哥維亞古城區，每小時便有兩班旅遊車可直接去到目的地，車程1小時15分鐘。高鐵需時約30分鐘去到距離舊城區較遠的 Segovia Guiomar 站，大約是從台中高鐵站去到台中市中心的距離，旅客需要轉乘巴士才能到目的地。

蔚藍天空下，載滿旅客的旅遊車沒有遇上塞車，準時帶我來到塞哥維亞舊城區。從車站走一段小路就來到阿索格霍廣場（Plaza del Azoguejo），迎面而來便是壯觀的古羅馬水道橋，也就是這次主題作品的主角了。

此座古羅馬水道橋，早已成為塞哥維亞的象徵。它的準確建築年分無法確實，一般推論建於公元50年前後。水道橋採用雙層設計，全長八百多公尺，128根主柱子支撐著上下兩層，分為單拱和雙拱組成的167個拱洞，距離地面有28.5公尺之高，約有八層樓高。整座水道橋

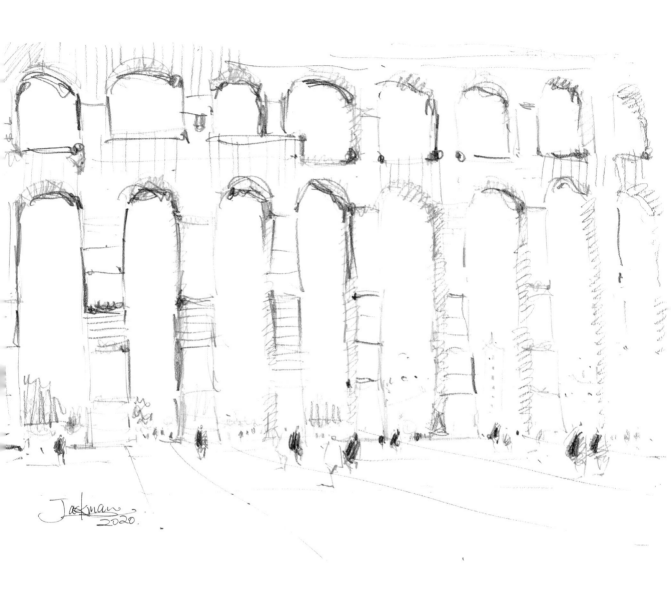

【鉛筆參考圖】

想一想，在過去沒有現代機械的幫助下，古羅馬人到底怎麼打造出這堵氣勢驚人的水道橋，光想就不可思議，他們的建築技法真的很驚人！

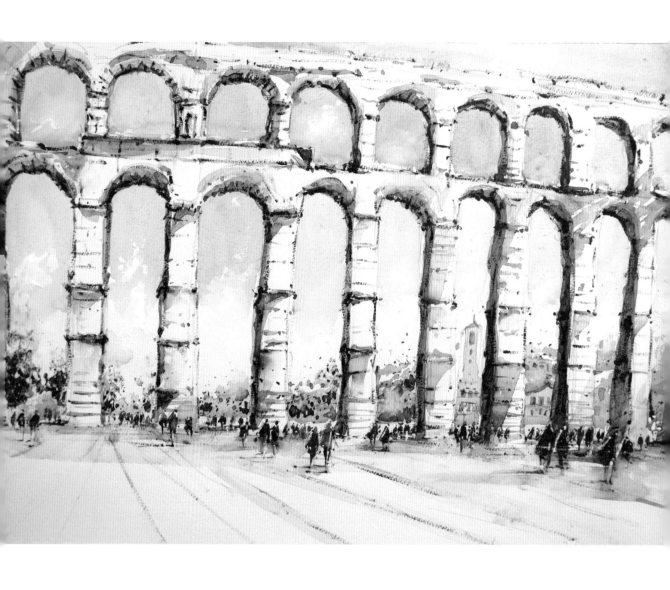

古羅馬水道橋 （一）

Aqueduct of Segovia no.1

594×420mm

古羅馬人利用拱結構來支撐橋身石材與水流的重量。這部分
是我最為驚訝又敬佩的事情，沒有使用任何灰漿穩固，這數
量龐大的石塊竟可緊緊堆疊在一起，牢牢穩固二千年之久。
就這樣，我一邊懷著這份驚訝又敬佩的心情，一邊繪畫此作。

用了兩萬噸花崗石砌塊建造而成。它建築的方式可以克服各種高低地形，將十八公里以外的的水從橋頂部的水渠引到城內，人們從而可飲用到乾淨的水。

不用任何物料，只靠堆疊而成的宏偉石橋

一開始，從遠處觀望水道橋，我被壯觀的規模而迷倒著，這是最直接的表面感受。可是一旦走在橋下，完全震撼到我的畫面才出現。細看巨石相疊之間，驚訝地發現巧奪天工的地方，無論是柱子抑或難度最高的拱洞，都是「不用任何物料而只靠堆疊而成」，是貨真價實一塊一塊的石頭彷如巨大積木般堆疊。更甚的是，岩石的重量、大小及外型都是如此精準無誤。經過兩千年來的改朝換代，它仍然屹立不搖，古羅馬人的建築實在太棒了。我用手觸摸著巨大石塊，好像隱隱感受到一道道從兩千年前到現代也無法磨滅的痕跡。

充分呈現此建築物之宏偉壯觀

繪畫的地點是在阿索格霍廣場上，這裡是絕大部分的人觀賞千年古蹟之起點。站在這裡，可以繪畫到水道橋的正面。我使用的畫紙是594×420mm，為了充分呈現古蹟之宏偉壯觀，所以儘量讓它占據畫紙面積愈多愈好。於是，我

首先畫了一些小草圖作比較，最終選擇讓它以占據接近五分之四面積的姿態出現在畫紙上。

欣賞此橋還有好幾個觀賞佳點。沿著水道橋旁邊的階梯往上爬，遊客可以站在高處欣賞橋上層一字展開的水道，氣勢十分驚人，順著對面的坡度緩緩而上，消失在視線的盡頭……這就是延伸主題的作品，收錄於本文末。

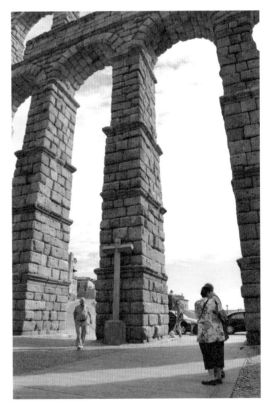

▲ 我走到柱子旁邊用手觸摸著石塊，彷彿感受到一道道從兩千年前到現代也無法磨滅的痕跡。

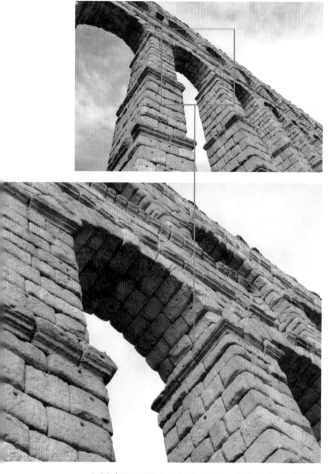

▲ 在橋底下仰視水道橋的拱洞，應該是整座建築物最考驗功夫的一部分吧！

繪畫步驟的重點

A. 把幾個初步的構思畫成小圖作比較

雖說水道橋十分巨大，可是仔細觀看其結構及外觀，繪畫草圖其實並不是一件困難的事情。首先，水道橋分為上下兩層，這兩層都是一根根外觀幾乎一樣的柱子組成，下層的柱子比上層較高大。第二點，柱身沒有任何裝飾性雕刻。第三，柱子主要是由一塊塊長方體巨石堆疊組成，這樣起稿時不用繪畫非規律性的線條，難度便大大減低了。

前文說到，為了充分呈現水道橋之宏偉壯觀，所以儘量讓它占據畫紙面積愈大愈好，而最終它以占據接近五分之四面積的姿態出現在畫紙上。在這個判斷過程裡，我到底如何決定呢？對於初學者，不妨準備一兩張紙，繪畫出幾幅小草圖，例如有一幅是有十多根石柱的水道橋、另一幅是只有三、四根柱子的……等等。把腦海中幾個初步的構思畫出來，看一看比一比，自然就可選出最理想的構思。

B. 繪畫正式的鉛筆參考圖及底稿

選好構思後，便可繪畫鉛筆參考圖及底稿。整排的正面水道橋占據五分之四的畫紙面積。一開始，畫出第一根及第二根柱子最為重要，只要這兩根的比例沒有出錯，其餘的柱子都可以輕易依循畫下去。我是從左邊的柱子開始，先繪

水彩實戰教室 Let's Go

本文附上 2 段影片（50 分鐘與 60 分鐘）。由起稿、上色到完稿，影片將完整示範水彩作畫過程與重點講解。讀者可依個人需求調整播放速度，欣賞觀摩、邊畫邊學，掌握讓水彩聽話的祕密。

Part I Part 2

畫上層的柱子，然後下層的柱子，高度比例是1：4左右。接著第二根，依著同樣的比例和高度繪畫，確認沒有問題便可繼續。此外，柱子之間的拱洞也要留意，每個拱洞的距離不可過多的偏差，維持接近的距離。

　　畫紙餘下的五分之一是廣場，相對簡單許多。坦白說，遊客真實的數量及實際分布狀況跟此畫有出入，因為這並不是關鍵性不可修改的部分，一般來說畫家可按自己的構思而畫出來。記得，當時遊客數量是更多、場面更擁擠，但我認為太多人反而影響觀畫者觀賞水道橋，因此減少人數，廣場的空間感也變大了。最前方大概保留三、四組旅人，然後拱洞下及更遠的地方，便是數不清的遊客，點綴一下。

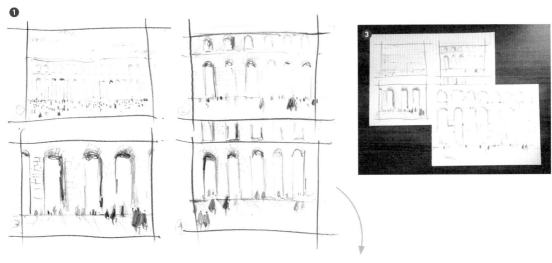

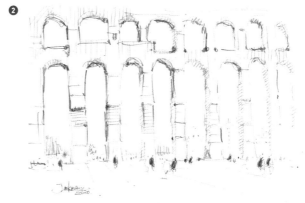

① 小草圖。首先在 A3 畫紙畫了四幅小草圖（按需要多畫幾幅也可以）。左上小圖是呈現最多柱子的構圖、左下是集中展現下層的柱子、右下是廣場佔的面積比較多，而右上是最終選用的構圖。

② 精準版本的鉛筆參考圖。然後根據右上的小圖，在另一畫紙上繪畫出具細節和準確比例的鉛筆圖。

③ 左方是四幅小草圖，右方是精準版本的鉛筆參考圖。

C. 繪畫顏色一致的藍色天空

先從背景開始上色，而水道橋本身留空，不要上色。因為水道橋縱橫交錯地佔去大量面積，並把天空分割成多個區域，因此需要好像格子填色一樣，逐一在多個小塊面塗上顏色。值得注意的是，

在上色前，需要準備足夠顏色分量，如果中途發現繪畫天空的藍色不足夠，而需要添加顏色或水分，這樣小色塊之間容易出現色差，原本是一大片的藍色天空，就會變成顏色不一致的天空了。接著，在水道橋背後的小鎮及前景的廣場，輕塗上底色就可以。

D. 水道橋的第一層、第二層上色

水道橋正面是受光的區域，拱洞內和柱子內側是暗位，我們先從這些地方上色。前後塗上兩次顏色後，在等候乾燥時，可以為背景的小鎮塗上第二層顏色。

E. 乾刷筆觸表現石塊的粗糙質感

使用小號畫筆，運用乾筆法勾畫水道橋輪廓及細節。乾筆法可說是大派上場，其乾刷筆觸絕對是最適合表現石塊的粗糙質感。建議刻意運用不同力度，時重時輕，以畫出豐富層次的乾刷筆觸。

F. 廣場上的人物點綴

最後，一口氣繪畫散聚各處的遊客。至於後方的小鎮，只需以輕鬆筆觸，簡單繪畫一下便可以了。

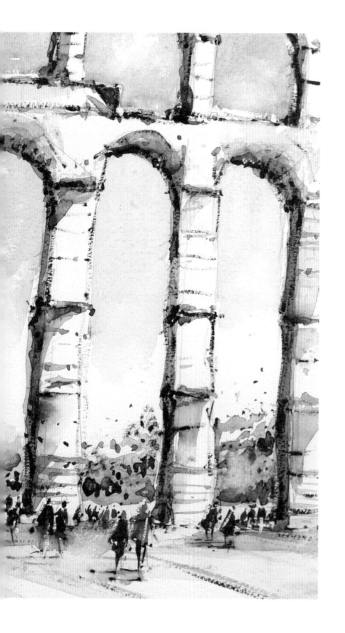

◀ 觀看局部畫面的柱子，可看到畫者運用了時重時輕的力度，畫出豐富層次的乾刷筆觸。

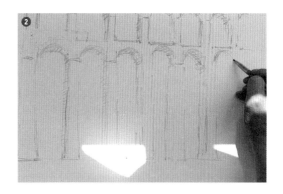

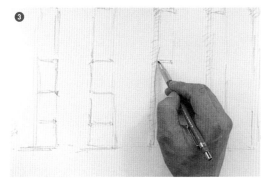

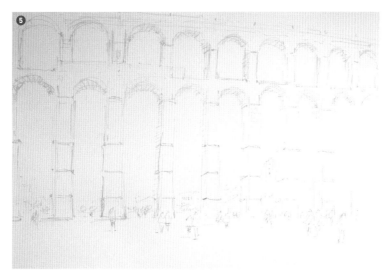

❶ 、❷ 、❸ 由左至右逐一繪畫柱子。先繪畫上層的柱子，然後畫下層的柱子，高度比例是 1:4 左右。接著第二根，也依著同樣的比例和高度繪畫，以此類推。此外，柱子之間的拱洞也要留意比例。

❹ 最後繪畫廣場的旅人。旅人數量及分布，可按自己的構思畫出來。

❺ 這是畫紙上的底稿，接下來就在此畫紙上色。

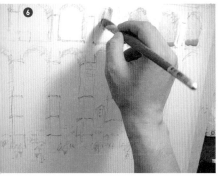

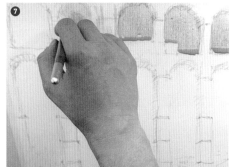

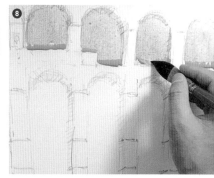

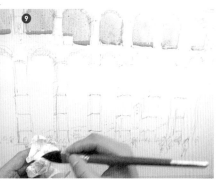

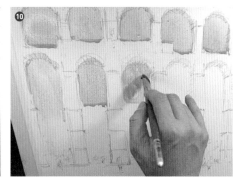

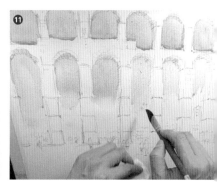

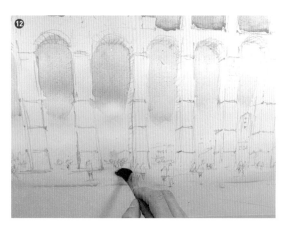

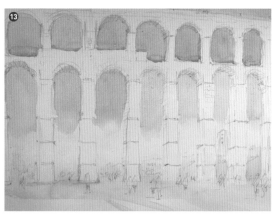

⑥、⑦ 首先為藍色天空上色。由於水道橋縱橫交錯把天空分割成多個區域，
所以需要像格子填色一樣，逐一在多個小塊面塗上顏色。

⑧、⑨ 如果塗上過多的顏色，可用乾淨畫筆和面紙吸走顏色。

⑩、⑪ 下方的天空，塗上漸變的藍色。

⑫ 水道橋背後的小鎮及前景的廣場，輕輕塗上底色就可以。

⑬ 此乃完成第一層顏色的畫面。然後等待顏色乾燥。

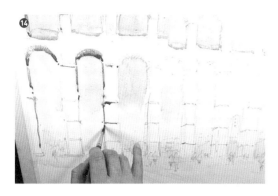

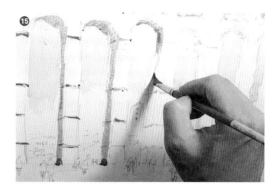

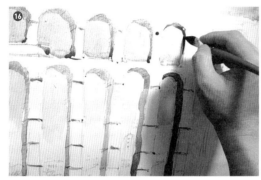

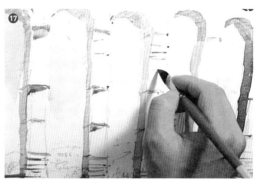

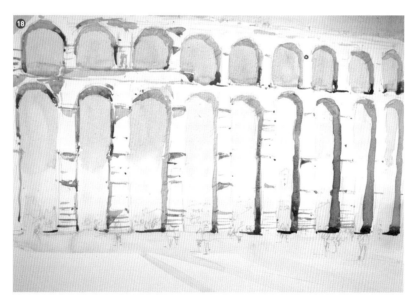

⓮、⓯、⓰ 水道橋正面是受光的區域，拱洞內和柱子內側是暗位，我們先從這些地方上色。

⓱ 接著依石塊堆疊的方式，在柱子正面也塗上小量顏色。

⓲ 這是水道橋完成第一層顏色的畫面，建築物的明暗輪廓已初步略見。

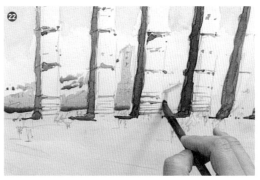

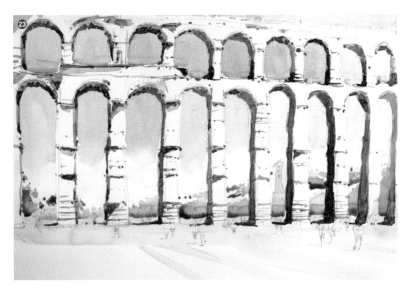

⑲、⑳ 接續上一個步驟，為水道橋塗上第二層顏色。

㉑、㉒ 背景的小鎮，在這時候也塗上第二層顏色。

㉓ 整個畫面的明暗關係進一步形成。

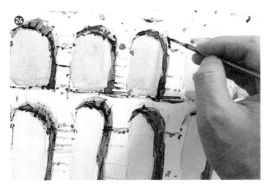
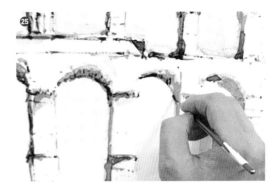
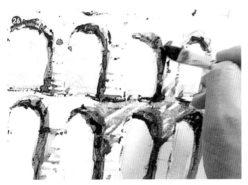
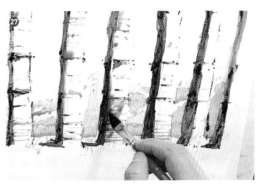
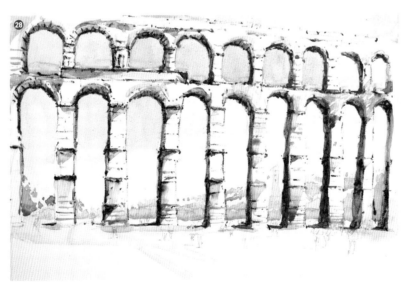

㉔、㉕ 使用小號畫筆，運用乾筆法勾畫水道橋輪廓及細節。乾筆法的筆觸絕對適合表現石塊的粗糙質感。建議刻意運用不同力度，時重時輕，以畫出豐富層次的乾刷筆觸。

㉖、㉗ 緊接著，在部分地方再塗上一點點更深的顏色，加強營造建築物的立體感。

㉘ 至此，水道橋這個重要部分也大致完成。

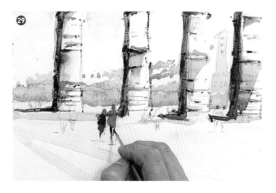

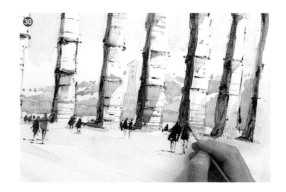

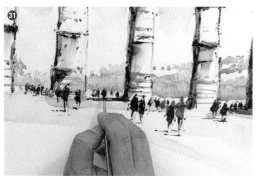

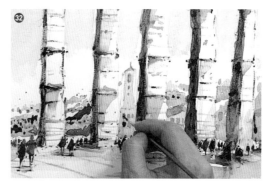

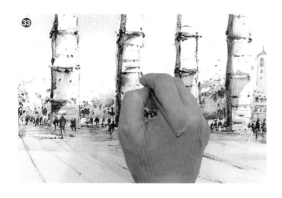

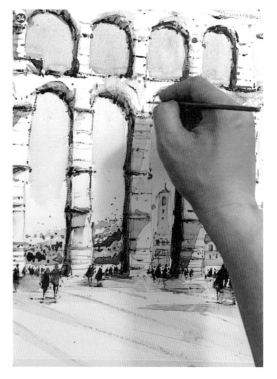

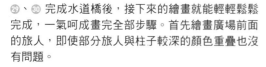

㉙、㉚ 完成水道橋後，接下來的繪畫就能輕輕鬆鬆完成，一氣呵成畫完全部步驟。首先繪畫廣場前面的旅人，即使部分旅人與柱子較深的顏色重疊也沒有問題。

㉛ 繪畫大後方的旅人。

㉜ 以簡單筆觸完成背景的小鎮。

㉝、㉞ 可按需要，再度使用乾筆法為水道橋做畫面的增潤。

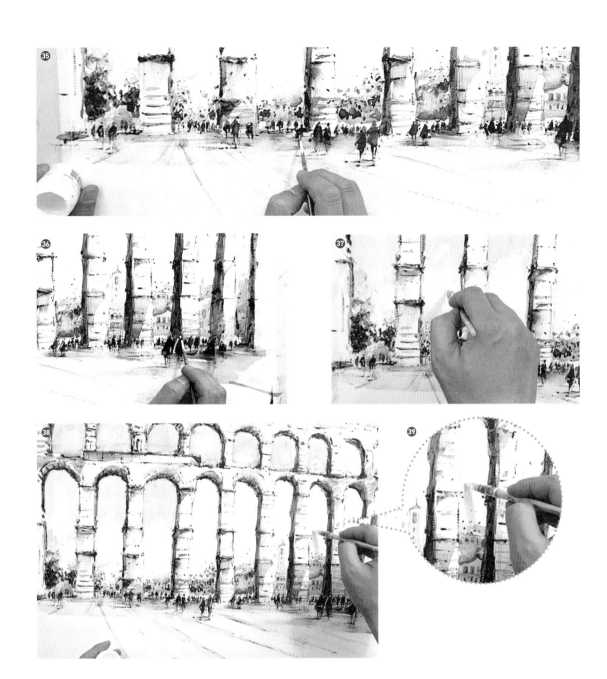

㉟、㊱ 剛才繪畫廣場上的旅人，這時候顏色乾了，便可以塗上少量白色，把旅人與柱子的顏色重疊部分修好。

㊲－㊴ 最後，除了整體檢視，我特別在遠方的天空使用白色輕輕掃了數下，然後才收筆。（作品完成）

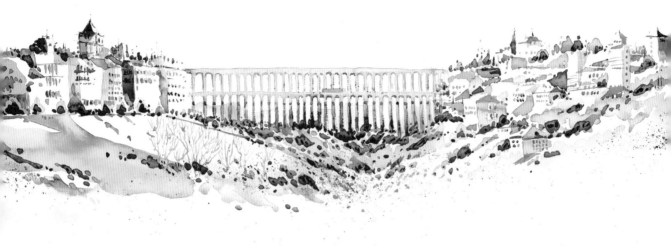

・延伸作品賞析・

古羅馬水道橋 （二）
Aqueduct of Segovia no.2
594×420mm

這兩幅延伸作品，連同主題作品，組成不同角度不同距離的水道橋系列畫作。上面畫作是一幅比較接近插畫風的畫作。旅人可從遠處一覽無遺地觀望水道橋的一部分。是的，整座橋長達八百多公尺，擁有 128 根主柱子和 167 個拱洞，就此圖來看，能明顯看出這只是一部分的水道橋。可想而知，整座建築物實在非常宏大。

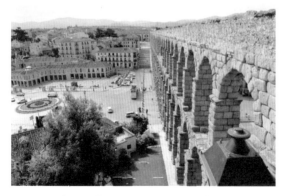

▲ 此圖是與右頁畫作的同一地點，在高處可觀看另一邊的水道橋景色。

▲ 旅客中心位於廣場上，是觀賞水道橋及慢步古城的起點。

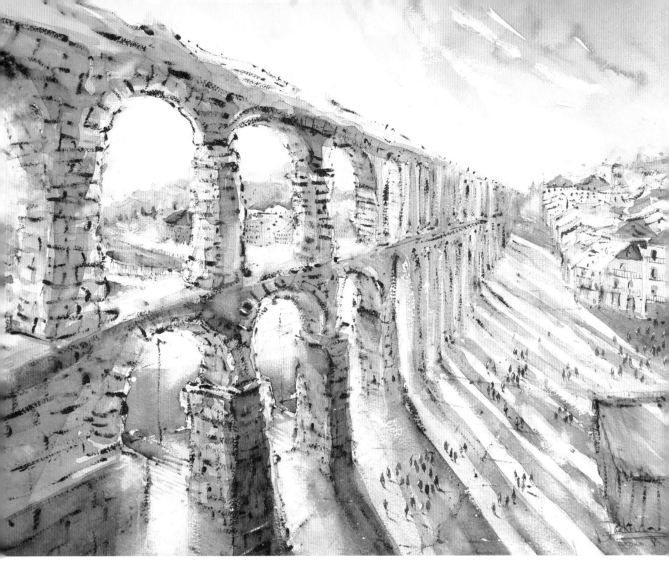

古羅馬水道橋（三）
Aqueduct of Segovia no.3
508×406mm

附上鉛筆參考圖，沿著廣場旁邊的階級登上高處，以另一個角度觀看水道橋。看著廣場上的旅人在畫面變成一群群小人，無異與龐大的建築物形成強烈的有趣對比，成為此畫的觀賞焦點之一。此畫同樣使用了大量的乾刷筆觸，以表達柱子石塊的粗糙質感。還有，一根根巨大柱子與一道道長長的影子，也成為另一個觀賞焦點。

Lesson 24

從挑戰繪畫塞哥維亞城堡開始

＃營造特別明亮效果的留白 ＃天藍色尖塔 ＃迪士尼城堡化身

本文與上一篇合併成為「一趟精彩的西班牙塞哥維亞古城繪畫之旅」，壯觀的古羅馬水道橋之後，接下來繪畫的是擁有一座座尖塔的塞哥維亞城堡。

塞哥維亞古城區雄踞在一個狹長的山岩上，都被城牆圍著。我沿著指示牌從水道橋高處步進古城，街道用石塊或磚頭鋪就，彎彎曲曲，狹窄深邃。古色古香的建築群，每一處看來都是藏著故事的文物，每一處在我眼中都值得用心畫下來。說實在，不過此區說大不大，景點頗為集中，從最東邊的水道橋一路向西走，途經塞哥維亞大教堂（Catedral de Segovia），中間當然還夾雜著其他大大小小的景點和眾多的羅曼式風格教堂，如聖埃斯特班教堂（Iglesia de San Esteban）、聖馬丁教堂（Iglesia de San Martín）等等，最後抵達塞哥維亞城堡，然後便可折返回去。

塞哥維亞大教堂

塞哥維亞大教堂座落在過去曾為鬥牛場的馬約爾廣場（Plaza Mayor）旁，是西班牙晚期歌德式教堂中的經典之作。教堂後部半圓形拱頂，布滿眾多的石柱塔及高聳的鐘塔，我相當喜歡，教堂也因此而聞名。主殿長105公尺，寬50公尺，高33公尺。共有二十個禮拜堂，每個都被細緻裝飾的鐵柵欄圍繞，旅人可入內逐一觀賞，大多以繪畫、雕刻裝飾表達關於聖經或教會人物的故事。

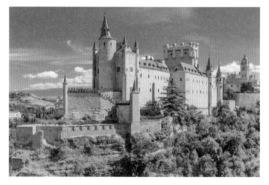

▲ 遊覽塞哥維亞古城的最後一站就在這裡，塞哥維亞城堡坐落在古城西端高出河谷八十多公尺的山崗上。它與灰姑娘城堡（Cinderella Castle）到底有哪些造型相近的地方？答案是，兩者都擁有為數不少高矮不一的尖塔樓，而且尖塔頂部都是天藍色。

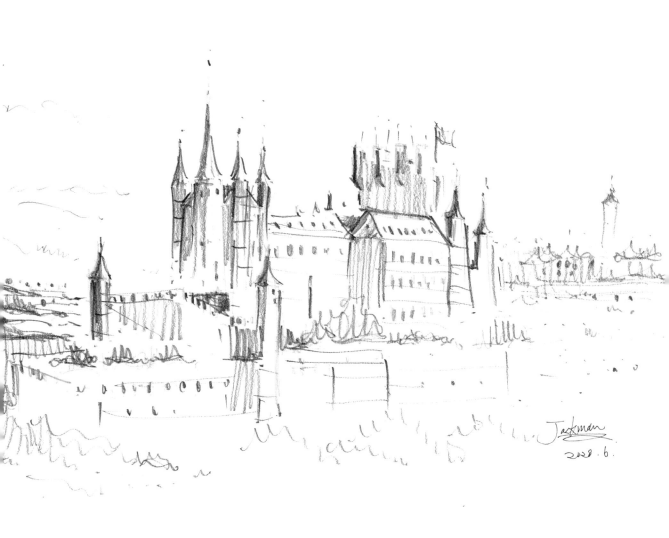

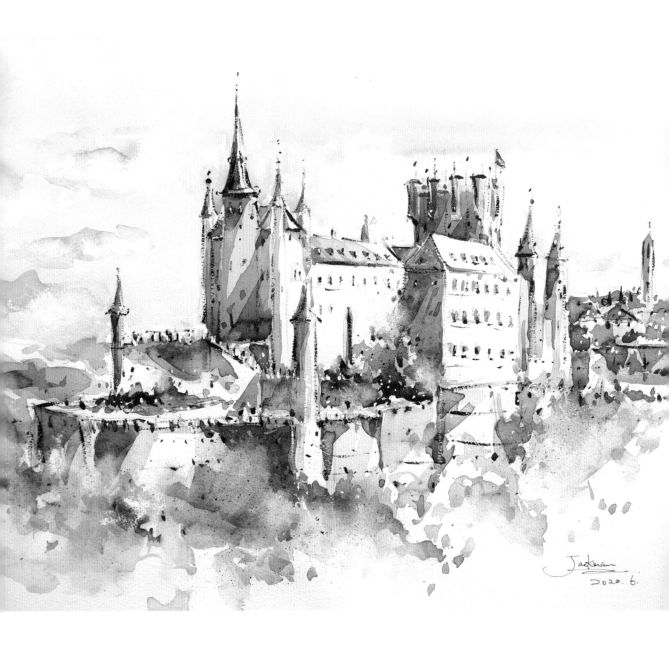

· 主題作品賞析 ·

塞哥維亞城堡（一）

Alcázar de Segovia no.1

508×406mm

此畫營造出陽光特別明亮的效果，關鍵在於城堡最受光的幾個區域。實際上我在紙張上留下相當大面積的留白，而旁邊則上了較濃的暗色加強對比。

順著大教堂前的緩下坡路走，一路上欣賞許多裝飾精美的老房子後，不知不覺來到建在懸崖上的塞哥維亞城堡。建於11世紀的塞哥維亞城堡，最初只是一座平平無奇的堡壘，後來用作王宮、監獄、軍事學院等等，數到這裡其實也沒什麼特別，不過如果說到迪士尼樂園的灰姑娘城堡，其設計造型參考了多座歐洲城堡，而塞哥維亞城堡就是其中之一，相信大部分遊客都會有同一反應直呼：「真的嗎？」然後衝著「夢幻城堡」之名而來……

塞哥維亞城堡的天藍色尖塔

塞哥維亞城堡矗立於岩石峭壁之上，型態猶如船艦。進入城堡大門前，會先經過一條大大的護城鴻溝（現在已沒有河水了），電影裡的中古世界城堡設計彷彿近在眼前。門票分為參觀城堡內部和登塔的費用。城堡內部已改建為武器博物館，展出昔日曾在這裡使用過的兵器，其餘沒有太大的變動，依舊散發著王室居所的華麗味道。接著，我來到城堡後方的觀景台，居高臨下的視野相當吸引人。遠望可欣賞到整個古城區的美麗天際線，石造城牆之外是一片綠意。

那麼，灰姑娘城堡到底與塞哥維亞城堡有哪些造型相近的地方？很明顯的答案，就是兩者都擁有為數不少高矮不一的尖塔樓，而且重點是每一個尖塔頂部都是天藍色。我望著一座又一座塞哥維亞城堡的尖塔，第一眼就感到眼熟，立時聯想起灰姑娘城堡的尖塔。在我眼中，兩座城堡的天藍色尖塔彷彿是畫上等號。

說到此，正好介紹本文構圖就是一幅能夠充分呈現天藍色尖塔之美的塞哥維亞城堡畫作。畫面裡，城堡盤踞於高出河谷八十多公尺的山崗上，是焦點區置中的構圖，而大大小小、高高矮矮的尖塔與多個天藍色的尖塔頂部成為最吸晴的地方。背景則是城堡後方，仔細一看那就是塞哥維亞大教堂的鐘樓。

❶ 塞哥維亞大教堂，以眾多的石柱塔及高聳的鐘塔而聞名。
❷ 塞哥維亞城堡正門。
❸ 旅人可在城堡內部觀賞中世紀展品。

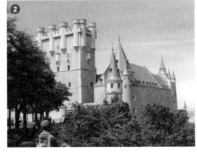

繪畫步驟的重點

A. 繪畫鉛筆參考圖及底稿

　　此畫是焦點區置中的經典構圖。為了突出主角（城堡），當然是讓它占據畫面愈多面積愈好，不過亦需要與周邊景物及背景做出平衡，最後決定城堡占據大約三分之二的面積。我從城堡最高的尖塔開始起稿，然後順勢繪畫各個部分。鉛筆參考圖已顯示出城堡的明暗關係，而陽光是從右方照射到城堡，其中最受光的幾個區域會有特別安排。至於畫紙下方，即是城堡盤踞的懸崖，計畫使用水彩逐漸淡化開去，以營造留白，所以沒有特別落筆描繪懸崖及樹叢的細節。

B. 第一層上色

　　首先，由左至右、從上到下為整片天空塗上天藍色。緊接依著城堡的明暗區域，在較暗區域塗上第一層顏色。最後周邊及背景都塗上底色。

C. 第二層上色

　　第一層顏色乾透之後，便可繼續依著建築物的明暗區域，進行更深的第二層上色。由城堡至周邊等等，都上色一遍。接著，便可為多座尖塔進行上色。注意這兩個步驟，均要注意城堡受光的區域不要上色。

D. 使用乾筆法勾畫建築物及景物

　　顏色乾透之後，整幅畫的明暗關係基本上已經呈現出來，不過還未達到最佳表現的效果。這時候可使用小號畫筆，運用乾筆法勾畫城堡輪廓及細節。城堡是石造的，乾筆法同樣是大派上場，其乾刷筆觸很適合表現城堡石塊的粗糙質感。

E. 不一樣的留白

　　我們常用的留白構圖，可以增加畫面的空白廣闊感，並產生意境，讓人遐想。本圖也有這樣留白構圖，就在城堡下方

▲ 毫無疑問，遊覽塞哥維亞古城的最後一站就在這裡，站在城堡觀景台可遠眺整個古城的怡人景緻，另一角度是一望無際的廣闊平原。

水彩實戰教室 Let's Go

本文附上 1 段影片（55 分鐘）。由起稿、上色到完稿，影片將完整示範水彩作畫過程與重點講解。讀者可依個人需求調整播放速度，欣賞觀摩、邊畫邊學，掌握讓水彩聽話的祕密。

的山崖及樹叢。不過，這裡要說的是另一種留白。仔細一看，此畫營造出陽光的效果特別明亮，關鍵在於城堡最受光的幾個區域，實際上我在這幾個區域並沒有上色（只用非常簡單的筆觸畫出極少量的細節）。也就是在紙張上留下相當大面積的留白（水彩紙本身的紋理亦清晰可見），而旁邊則塗上較濃的暗色以加強對比。關於這個在畫紙不上色的

留白法，下一篇文章會有進一步的說明。

F. 整體畫面的最後調整

為加強下方逐漸淡化開去的效果，我使用洗白法，刷走一些顏色，使下方看起來更為模糊。最後使用不透明的白色顏料，在一些地方增加明亮感，簡單地潤色整幅畫便可收筆。

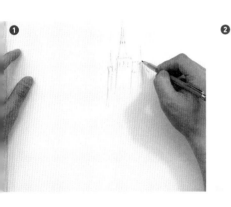

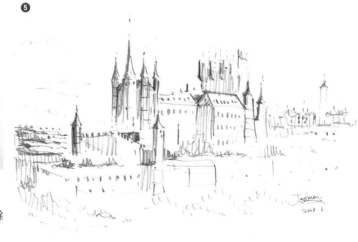

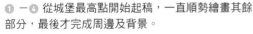

❶－❹ 從城堡最高點開始起稿，一直順勢繪畫其餘部分，最後才完成周邊及背景。

❺ 城堡下方採用構圖的留白，所以不用特別落筆描繪懸崖及樹叢的細節。

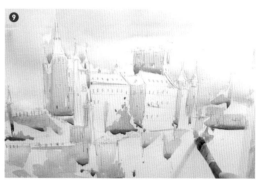

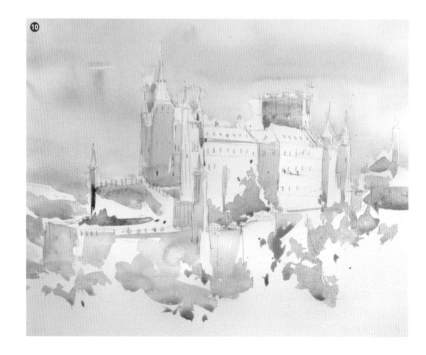

⑥ 首先在整片天空塗上淺淺的天藍色。

⑦、⑧、⑨ 緊接依著城堡的明暗區域，在較暗區域塗上第一層顏色。最後周邊及背景都塗上底色。

⑩ 此乃完成第一層的上色，留意城堡受光的區域與畫紙下方（留白區域）都沒有上色。另外補充一下，城堡尖塔在這時候不宜上色，因為天空的顏色還未乾透。如果心急下色的話，兩者顏色容易混在一起，破壞效果。

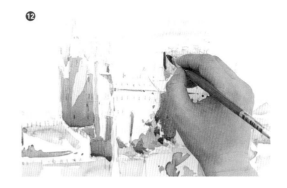

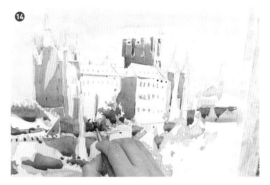

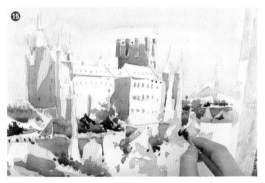

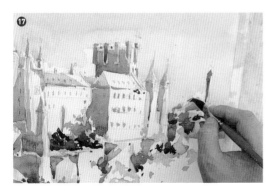

⑪－⑮ 進行第二層上色，由城堡暗位開始到周邊的
景物塗上較深的顏色。

⑯－⑰ 這時候天空的顏色已經乾透，就可以在尖塔
塔頂及屋頂上色了，注意受光區域繼續保持不上色。

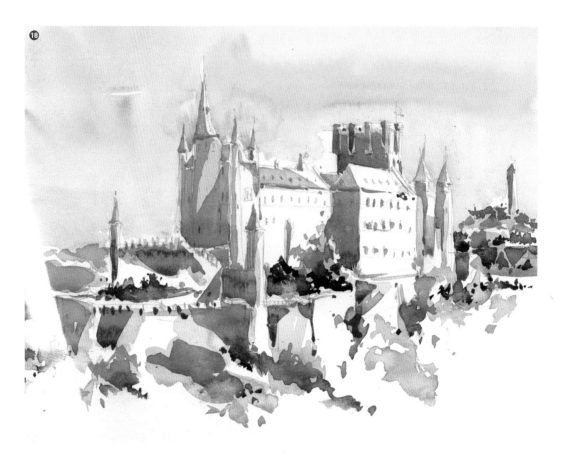

⑱ 第二層顏色乾透之後，整幅畫的明暗關係基本上已經呈現出來，不過還未達到最佳表現的效果。

⑲、⑳ 接著，尖塔的顏色加深一點，以加強明暗感及立體感。

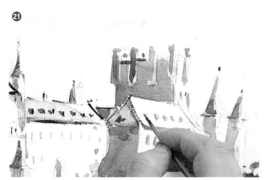

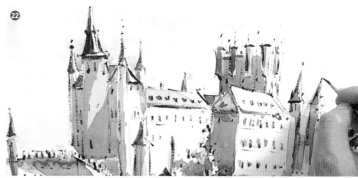

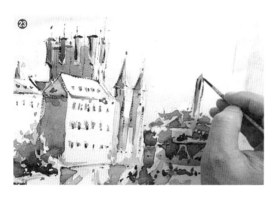

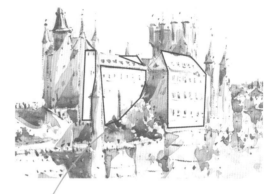

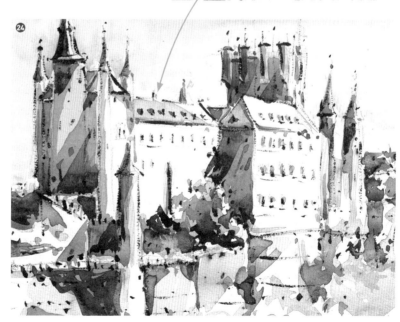

㉑ 一㉓ 這時候可使用小號畫筆，運用乾筆法勾畫城堡輪廓及細節。城堡是石造的，這時乾筆法同樣是大派上場，其乾刷筆觸很適合表現城堡石塊的粗糙質感。

㉔ 此乃城堡最受光的四個區域特寫圖。由開始至此，並沒有在這些區域上色，因此水彩紙本身的紋理亦清晰可見，只用簡單的筆觸輕淡描寫地畫出幾排窗子。至於這些受光區域的旁邊，則塗上較濃的暗色以加強對比。

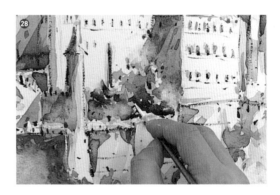

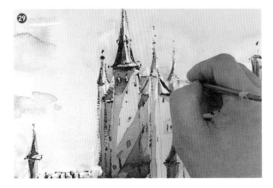

㉕、㉖ 這兩幅圖都是城堡下方的特寫圖，分別在於
第二幅是加工後的效果。我首先使用洗白法，吸走
一些顏色，然後再使用彈色法，才營造出這個糢糊
效果。

㉗ 此乃上述糢糊效果的特寫圖。

㉘、㉙ 最後使用不透明的白色顏料點綴一下，增加
少量受光處後便可收筆。（作品完成）

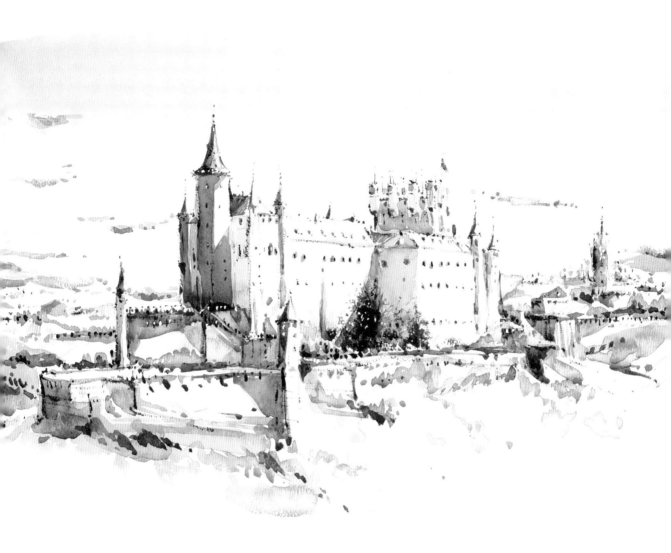

塞哥維亞城堡（二）
Alcázar de Segovia no.2
508×406mm

因為自己很喜歡《塞哥維亞城堡（一）》，數個月之後，我
再度繪畫此城堡。沿用（一）的構圖，只因思前想後也想不
出比原圖更好的。最後出來的效果，顏色比較柔和，細緻度
更高，兩幅在我心中同樣占據重要的位置。

Lesson 25

從挑戰繪畫香港大澳漁村作結

\# 寶貴的學習過程　\# 留白與構圖對比　\# 局部性上色

　　邁進 Lesson 25，就是全書的最後一課了。回頭看，各位讀者朋友是不是已經完成了不少作品？姑且不論多少幅畫屬於滿意之作，或是需要加把勁改進的畫作比較多，這些統統都是寶貴的學習過程。雖說是最後一堂，但是各位的水彩之路並不代表就此告一段落，相信只要持之以恆地不斷作畫，水準更上一層樓的畫作必定指日可待。

重覆多次繪畫同一構圖

　　此書展示了好幾次，同一幅構圖我會重覆繪畫幾次，原因是方便說明一些大家在繪畫上需要知道的事情。然而，在我還處於那個水彩技巧還未純熟的階段裡，早已建立了這個重覆繪畫同一幅構圖的習慣，目的當然不是為了教學，而是為了「進步」。「熟能生巧」這個人所共知的道理，可以應用生活和工作各個範疇，自然也可應用在水彩畫。同一幅構圖，第一次畫得不好，只要重畫，第二次、第三次就可能畫得好一點，甚至大幅進步。

　　另一方面，同一幅構圖，第一次畫得已經很滿意，有沒有想過還可以重畫？

很多人忽略到可以這樣做。在這個重覆的過程，有時候我會轉換技法，有時候則會改變繪畫近景及遠景的次序等等，就是透過這種前後的對照讓我發現到「一些差別」，而這些差別對於累積經驗有著重要的幫助。

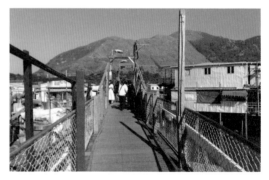

▲ 紅色外觀的新基大橋是本文畫作的主角。

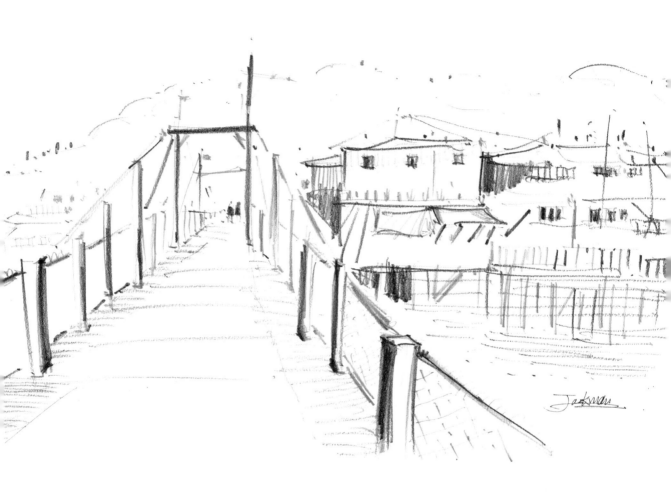

本篇畫作主題引人入勝之處

新基大橋，是大澳居民於1979年自資興建的橋，至今已超過四十年的歷史。在沒有這座橋之前，居民來往兩地往往都要潤泥或撐船，相當不方便。因此居民自資出錢出力，親手用一個月時間建成此橋。《大澳漁村繪旅行（四）》以新基大橋為主角，位於畫面中間偏左，配上兩旁密集的棚屋。一看就知道，此畫的構圖沾不上複雜兩個字，不過開闊的橋面發揮引導賞畫者的作用，從橋的前方指引到橋的盡頭，只見那處有幾名旅人正在前行中，在我看來，這一刻賞畫者的視線彷彿與畫中旅人們的目光對上了。

留白與構圖對比

實際上，新基大橋是僅能容三至四個人同時走過的小橋而已，我透過選取的角度與適量的調整，把橋面畫得更開闊。開闊的橋面，也是畫面布局的一種留白。這個留白與橋盡頭兩旁的密集棚屋，形成視覺上的有趣對比。我特別喜歡這種大面積的留白所造成構圖對比的效果，因為更容易吸引賞畫者的注意力。

整本書全部畫作之中，此畫所需的繪畫時間是比較長的，最耗時間的部分是細節特別多的新基大橋。當時並沒有拍照和錄影，純粹投入享受整個繪畫過程。

直至後來決定把此畫放在最後一堂，為了拍照與錄影因而重畫，稱之為《大澳漁村繪旅行（五）》。（四）與（五）的畫紙同樣是 594×420mm，構圖和技法大致相同，唯獨上色次序有所不同，詳細說明在下面。

此外，【延伸作品賞析】展示的《托雷多古城（一）》，與《大澳漁村繪旅行》（四）和（五）的構圖有點接近，同樣是前方橋面有大幅面積的留白。《托雷多古城（一）》的留白屬於幾乎沒有上色的情況，與古城的密集房子形成有趣的對比。〔西班牙托雷多古城，於1986年被評為世界文化遺產。畫中的山上最高處是托雷多城堡（Alcázar de Toledo），而橋面是阿爾坎塔拉橋（Puente de Alcántara）的一部分，建於古羅馬時期。〕

水彩實戰教室 Let's Go

本文附上3段影片（54分鐘、50分鐘及51分鐘）。由起稿、上色到完稿，影片將完整示範水彩作畫過程與重點講解。讀者可依個人需求調整播放速度，欣賞觀摩、邊畫邊學，掌握讓水彩聽話的祕密。

Part I

Part 2

Part 3

繪畫步驟的重點

A. 繪畫鉛筆參考圖及底稿

整幅畫分為三個部分：新基大橋及橋上的旅人是焦點區域，此乃第一部分。第二部分（中景）是兩旁的棚屋區，最後是遠景的山丘及天空。第一部分是最重要的，也最講究功夫，無論在比例及細節等等都需要特別注意，下筆前務必仔細地觀察及分析。另外，橋上的人物數量我亦刻意減少，以營造大面積的留空。正如上面所說，我刻意調整角度，以呈現目前所見到的開闊橋面。當確認最重要的第一部分沒有問題，接續的兩旁棚區屋及遠景，我們就可以依據第一部分的大小比例進行起稿，簡言之，一切以焦點區作準。

B. 整體性上色與局部性上色

之前作品的上色形式多數屬於「整體性上色」，意思是從焦點區到遠景一起上色一遍，然後第二遍、第三遍……不過這次由於焦點區與中景較為複雜，專心逐一完成每一部分比較容易掌控，所以這次建議使用「局部性上色」。以局部性上色的步驟來說，我的習慣是首先完成最重要的焦點區，然後才逐一完成其餘部分，所以在繪畫《大澳漁村繪旅行（四）》時，是以完成大橋為先。

至於《大澳漁村繪旅行（五）》，落色的那一刻，我思考著第二次畫這個主題，到底有什麼地方可以不一樣呢？想著想著，琢磨不如上色次序有別於第一次，看看會不會有不一樣的發現？於是這次以遠景開始，焦點區在最後才完成。

C. 局部性上色：遠景

使用大號畫筆快速地由天空到山丘塗上第一遍顏色。按個人需要，可以使用乾淨畫筆及面紙輕力吸走部分顏色，以營造深淺效果。接著進行第二遍上色，兩遍上色後，簡單的遠景大致完成。需注意的是，由於這部分只是次要的遠景，不宜過分上色，因此兩遍上色最理想。還有每遍上色都一定是淡淡的，否則容易造成喧賓奪主，影響整體表達的效果。

D. 局部性上色：中景

中景是兩旁的棚屋，步驟比起遠景多出許多。這裡是採用單色灰階法，首先在棚屋區的陰影部分塗上淡淡的灰藍色，然後是繪畫景物的亮面，當上了色的亮面與單色的部分重疊就可以輕易塑造出景物的立體感。第二遍上色是繪畫棚屋區的亮面，這裡包括黃色直紋的帆布、黃色帆布及藍色窗子等等。這樣的「先陰影後亮面」需要繪畫兩遍，接著才使用乾筆法畫出棚屋的輪廓線及細節。

E. 局部性上色：焦點區

新基大橋本身不算十分複雜，但一根根長短不一的木柱、木柱的紋理與網狀鐵絲網，繪畫起來真的很費時間，再加上不是大面積的上色，所以這幾個環節務必放慢速度，慢慢地上色，謹記「不！可！心！急！」是成功繪畫焦點區的要訣。話雖如此，畫至最後，當見到一座充滿實感的大橋活現於畫紙上，就會感到無比的滿足，剛才付出的時間與耐性都是值得的！

F. 整體畫面的最後調整

由於遠景、中景及焦點區是分開完成的，這一刻的整體檢視多了一層意義，因此要特別留意三部分之間的融合。接著，我使用不透明的白色顏料，稍微加強明亮部位便收筆。

與自己對話

最後回答一開始的問題，《大澳漁村繪旅行》（四）與（五）兩幅畫的上色次序並不相同；（四）是在前言出現的畫作，繪畫次序是大橋、中景及遠景。（五）則是遠景及中景先完成，最後專注於大橋。作為畫者的我，到底在過程上或結果上有沒有發現值得分享的地方？

首先要說新基大橋本身的細節特別多，所以比起繪畫中景與遠景加總的時間更漫長。因此繪畫（四）的大橋時，我便時時刻刻提醒自己：「放慢速度與高度專注是必備的條件，否則將犯上不能修改的錯誤。」所以當我真的如預期花費那麼長的時間才完成大橋，便有一種「成功在望」的興奮和期望。接下來的中景及遠景，當然相對能以較少時間與輕鬆的心情完成了。

換一個角度來看，（五）自然可以用相對短的時間就可完成「遠景及中景」，而且伴隨著放鬆的心情，我大約在五十多分鐘便可用乾筆法畫出棚屋的輪廓線及細節，一旦做到這步驟，一半畫面馬上就會變得很好看。這時候，我彷彿被注入了一劑強心針，雙眼凝視著另一半即將上色的畫面，告訴自己：「雖然接著要面對繪畫大橋這個最難的任務，但現在我已經充滿自信，即使遇上從未遇見過的難題，也不會退縮的。」

說著說著就發現到，從相同的構圖卻相異的上色次序，這兩個繪畫過程「聽到」兩段不一樣的「與自己對話」。想一想每一回的繪畫，畫者其實都一直與自己對話、鼓勵自己。畫作，就是當下創作歷程中與自己最深入對話的最佳證明。

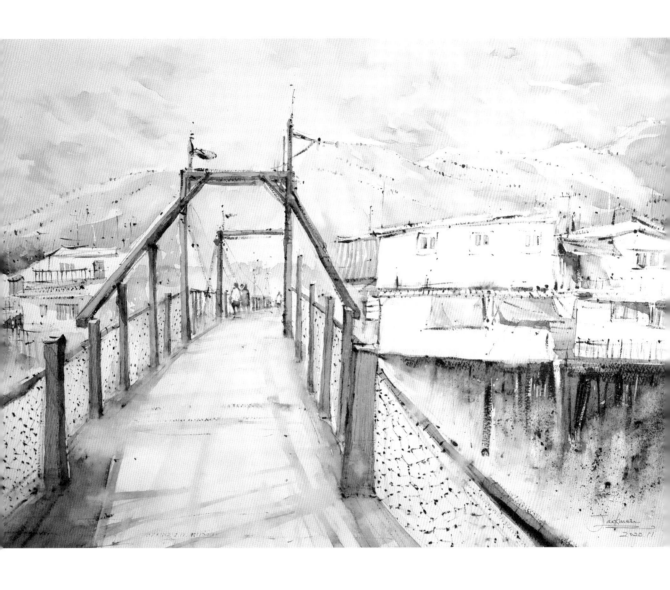

大澳漁村繪旅行（五）

594×420mm

新基大橋主要使用漆上紅色的木料建成，兩側的欄柵以鐵絲網及漁網圍上。「不！可！心！急！」是繪畫此橋的要訣。畫至最後，當發現自己能夠成功畫出一座充滿實感的大橋，就感到無比的滿足。

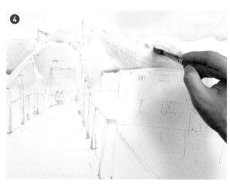

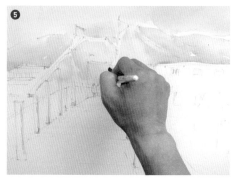

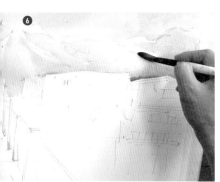

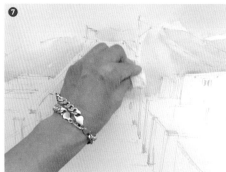

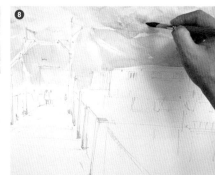

此畫以局部性上色進行，遠景的山丘及天空是首先下筆的部分，從這兩頁的說明圖可以看到先集中繪畫完成遠景，後面才開始中景部分。

❶－❺ 使用大號畫筆快速地由天空到山丘塗上第一遍顏色，淡淡的顏色是關鍵。

❻－❼ 按個人的需要，可以使用乾淨畫筆及面紙輕力吸走部分顏色，以營造深淺效果。

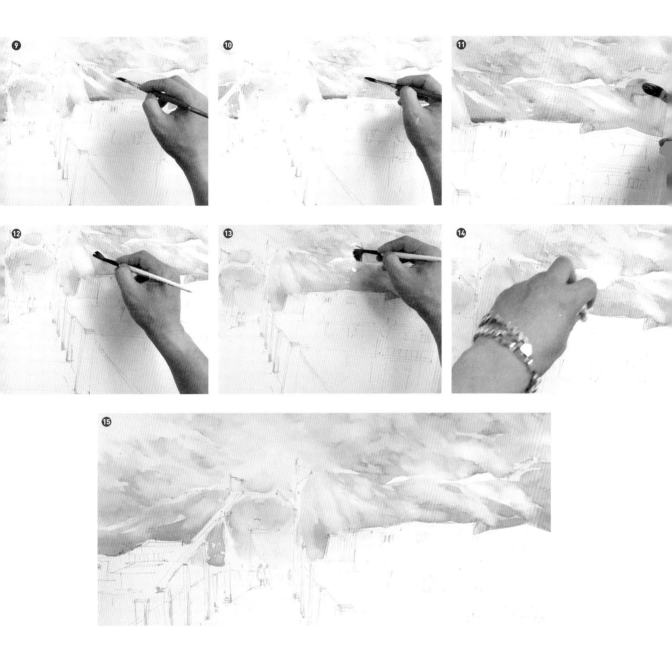

⑧－⑪ 在天空及山丘的半濕狀態下，進行第二遍上色，進一步描繪。同樣記得這也是淡淡的顏色。

⑫－⑭ 然後，又是按畫面需要，使用乾淨畫筆及面紙輕力吸走部分顏色，以加深營造深淺效果。

⑮ 兩遍上色後，簡單的遠景大致完成。要注意的是，由於這部分是次要的遠景，不宜過分上色。因此兩遍上色是最理想，三遍是最大限度。還有，每遍上色都一定是淡淡的，否則很容易造成喧賓奪主，影響整體表達的效果。

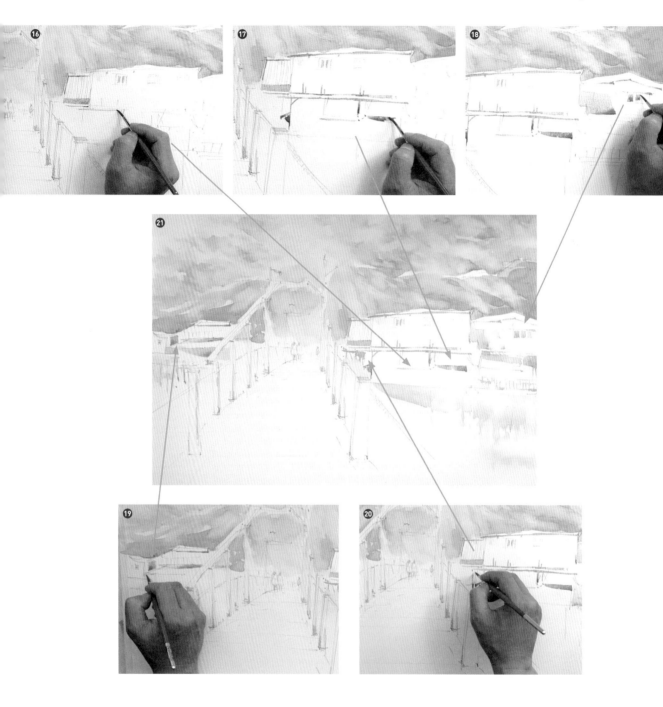

接下來開始中景，此部分要完成左右兩旁的棚屋，步驟比起遠景更多。

⑯－⑳ 中景上色是採用單色灰階法，首先在棚屋區的陰影部分塗上淡淡的灰藍色。

㉑ 此圖是第一遍上色後，可見到整個棚屋區陰影部分的基本面貌。

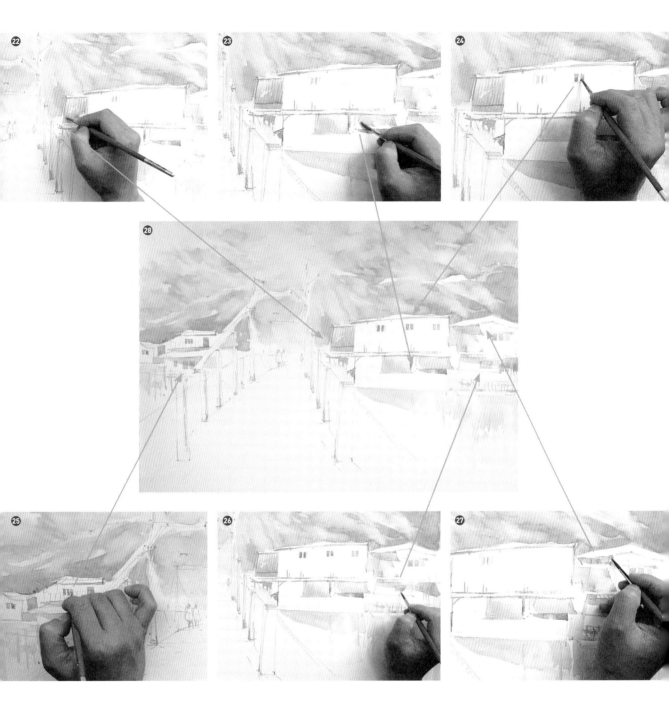

單色灰階法的第二步驟是繪畫景物的亮面，當上色的亮面與單色的部分重疊，就可以輕易畫出景物的立體感。

㉒一㉗ 中景第二遍上色是繪畫棚屋區的亮面，這裡包括黃色直紋的帆布、黃色帆布及藍色窗子等等。

㉘ 此圖是棚屋亮面與陰影重疊的初步效果。

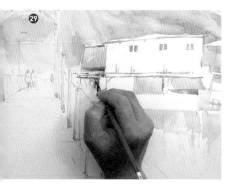
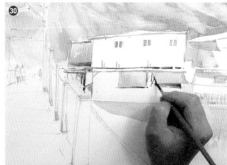
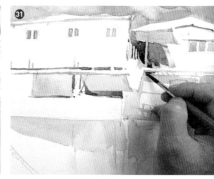

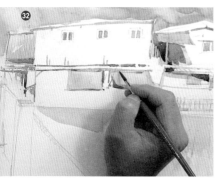
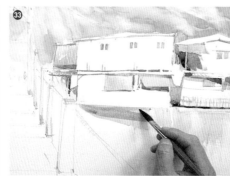
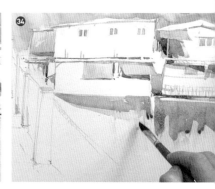

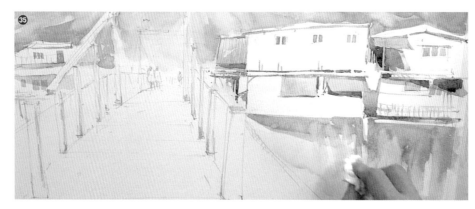

前面是「先陰影後亮面」，接下來是第三遍及第四遍上色，就是使用較深的顏色深入繪畫「先陰影後亮面」。本頁是陰影部分，下頁是亮面部分。

㉙—㉝ 交叉使用中號和小號畫筆為陰影部分上色。

㉞—㉟ 棚屋下面的陰影，可使用面紙吸入部分顏色，以營造漸變效果。

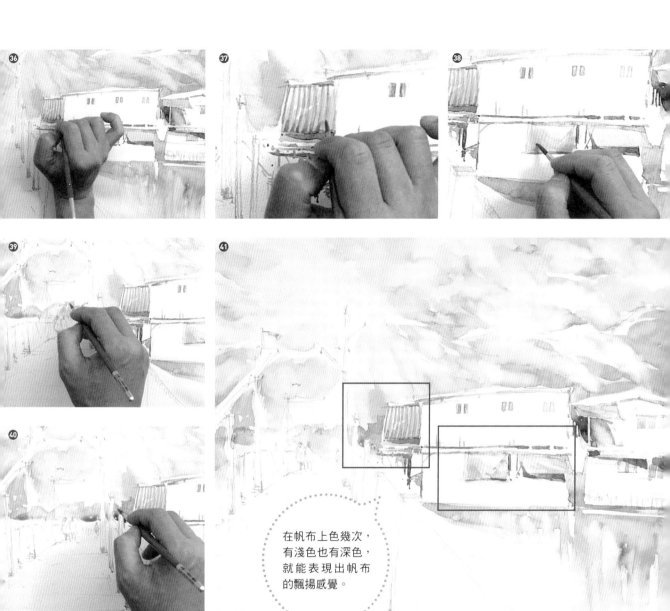

在帆布上色幾次，
有淺色也有深色，
就能表現出帆布
的飄揚感覺。

㊱－㊳ 然後進行亮面的上色，這裡主要在黃色直紋的帆布及黃色帆布等處加深顏色，以豐富層次。可能要上色幾次，有淺色也有深色，才能表現出帆布的飄揚感覺。

㊴－㊵ 在棚屋區的大後方，使用淺色加上色塊，以表達遠處棚屋的簡單外觀。

㊶ 此圖的棚屋區，經過兩次「先陰影後亮面」之後的效果。

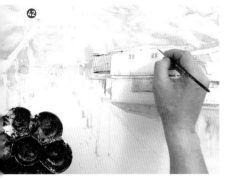

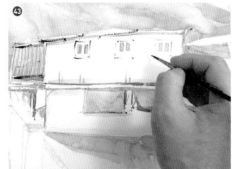

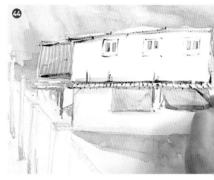

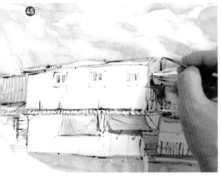

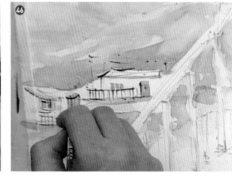

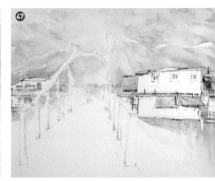

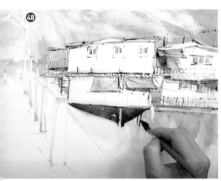

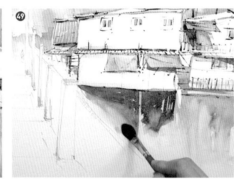

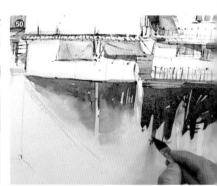

㊷－㊺ 使用小號畫筆,運用乾筆法塑造棚屋的輪廓和勾畫細節。這幾幅圖屬於右邊棚屋。

㊻ 此圖是左邊棚屋。

㊼ 如此這樣,兩邊棚屋的整體輪廓和細節都清晰畫出來了。

㊽－㊿ 棚屋下方是整個中景最暗的地方,所以最後一層顏色需要深色。

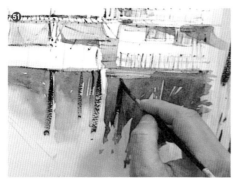
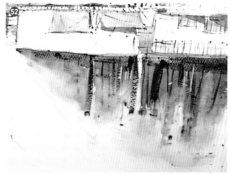

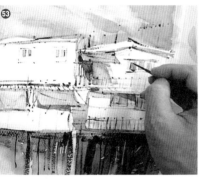
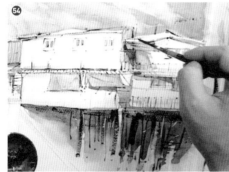
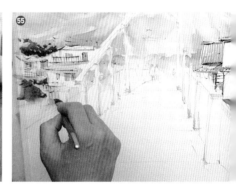

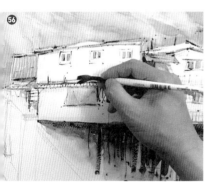
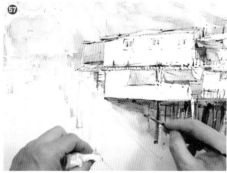

�51－㊷ 棚屋下方的顏色接近乾透時，可使用中號畫筆，運用乾筆法，垂直畫上粗細不一的線條，以表現出棚屋下方的多根木柱。

㊼－㊽ 按需要使用乾筆法添加一些棚屋細節。

㊾－㊿ 依照需要，使用乾淨畫筆及面紙吸入一些顏色。

㊽ 這時候，順便使用小號畫筆在山丘添加一些細節，點綴一下。

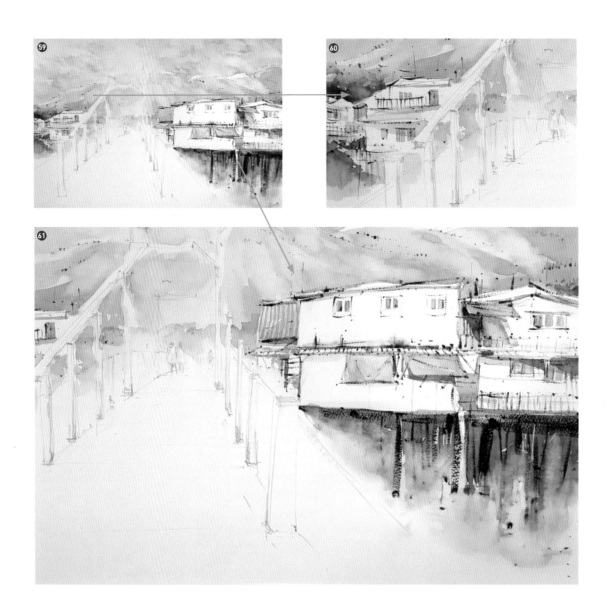

�中景的棚屋區完成。

⑥ 左邊棚屋的特寫畫面。

㊁ 右邊棚屋的特寫畫面。

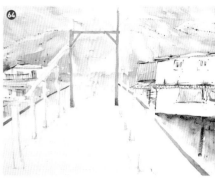

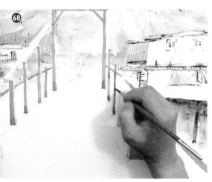

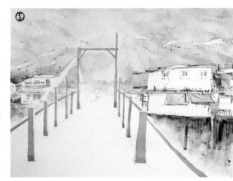

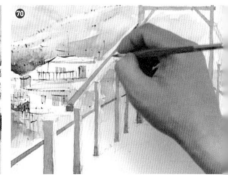

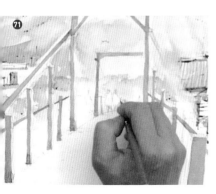

遠景與中景都完成後,接下來要著手焦點區。紅色外觀的新基大橋本身不算不複雜,但一根根木柱是最耗時間的部分。因為不是大面積的上色,所以這環節需要放慢節奏慢慢地上色。

62－71 首先是逐一在木柱正面上色。

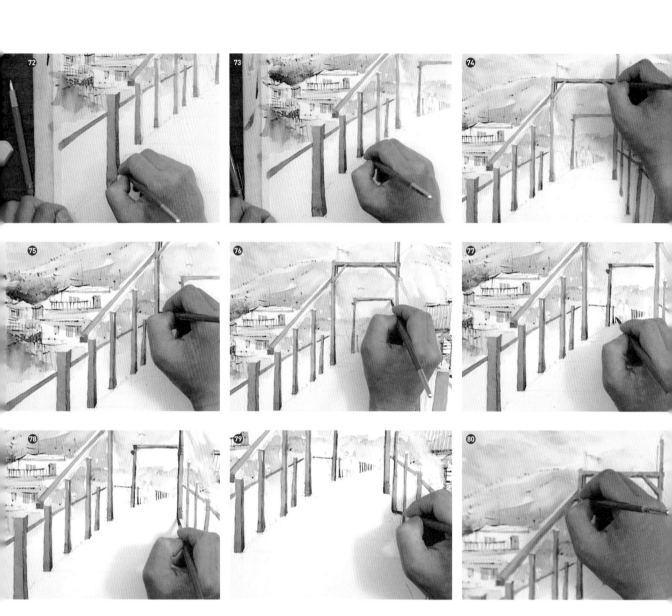

⑫－⑳ 當木柱正面的顏色乾了，便可在側面上色。逐一在每根木柱側面塗上較深的紅色。

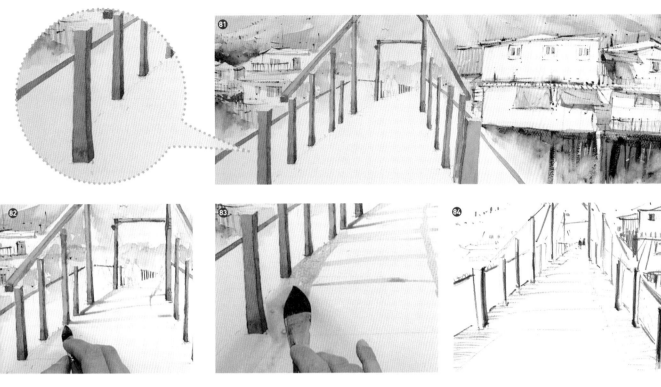

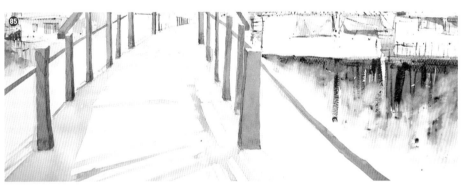

㉛ 此乃柱身正面及側面上色後的畫面。事實上，這兩個步驟並不困難，只是需要耐性和較多時間才可完成。

㉜—㉝ 橋面影子沒有在底稿上畫出來，是因為不想讓鉛筆線條成為影子的一部分，所以這時可以一邊觀看鉛筆參考圖，一邊塗上淡淡的顏色。

㉞ 鉛筆參考圖的橋面影子。

㉟ 橋面影子的第一層顏色完成，稍後還會繼續添加顏色。

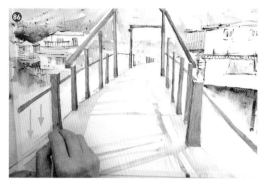

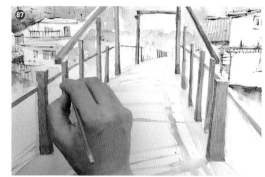

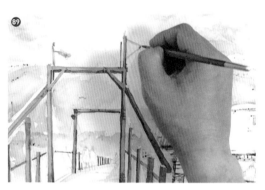

86 － 87 位於前方的那根柱子正面需要畫上直紋，以增加其細節。

88 雖說是直紋，但千萬不要畫出「非常直的線條」，大概是有長有短、有粗有細，並有點曲折，才是表現木紋的合適畫法，例如局部放大圖的參考線條。

89 － 91 繼續繪畫大橋各部分的細節。

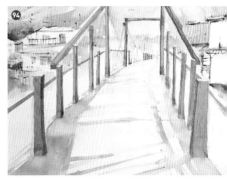

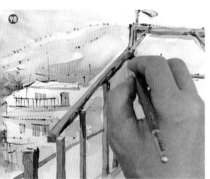

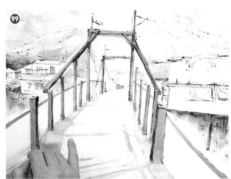

㊈－㊚ 塗上橋面影子的第二層顏色。

㊚ 橋面影子的第二層顏色完成。

㊙－⑩ 繼續豐富大橋各部分的細節，以及添加顏色，加強立體感。

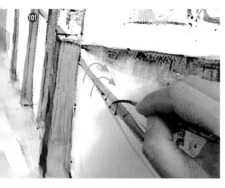

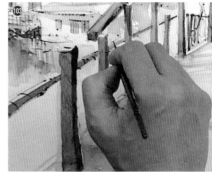
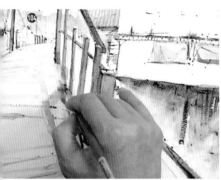
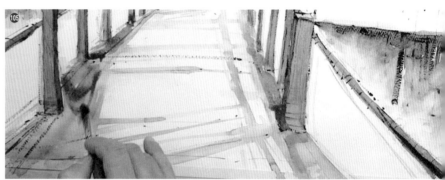

⑩⑪ 兩旁各有一根長長的橫欄杆是圓柱體，如圖指示，使用小號畫筆畫出圓柱體的輪廓線。

⑩⑫ 這是已加上輪廓線的右邊橫欄杆。

⑩⑬ 這是正在加上輪廓線的左邊橫欄杆。

⑩⑭—⑩⑮ 在橋面影子再添上一層顏色。

⑩⑯ 此乃現階段的畫面，小圖是橫欄杆的特寫。

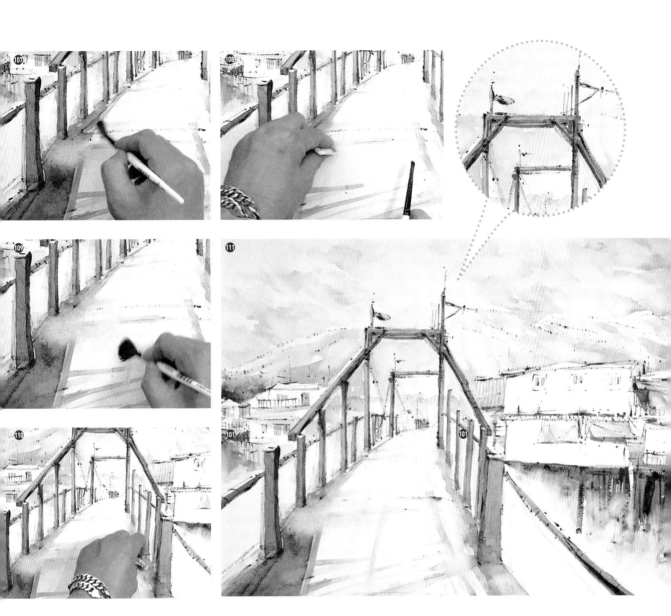

⑩⑦－⑩⑩ 使用乾淨畫筆及面紙，在橋面一些地方輕輕吸走部分顏色，調整橋面的效果。

⑪⑪ 畫至此階段，這個焦點區已完成 90%。小圖是大橋頂部及街燈的特寫。

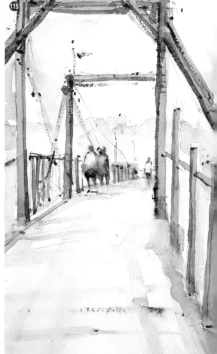

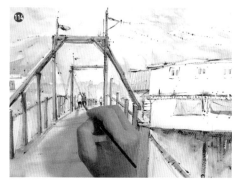

開始畫出第
一排折線。

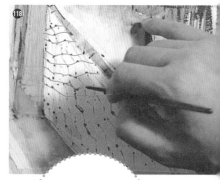

完成第一排
折線。

在另一方向畫第二
排折線。當兩排折
線重疊，網狀圖形
便可完成。

⑫—⑭ 運用小號畫筆使用簡潔筆觸繪畫橋上的人物，兩個在前面，一位在後面。

⑮ 橋上人物的特寫。

⑯—⑱ 橋的兩旁圍欄由網狀鐵絲網組成。繪畫鐵絲網的方法是繪畫兩排不同方
向的折線，首先繪畫第一排折線，然後在另一方向畫出第二排折線。當這兩排
折線重疊，網狀鐵絲網就會組成，詳細請參考這三幅小圖的綠色及橘色指示線。

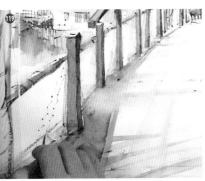 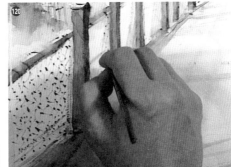 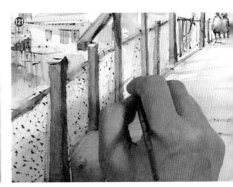

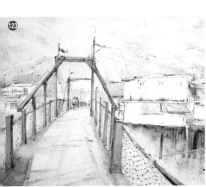

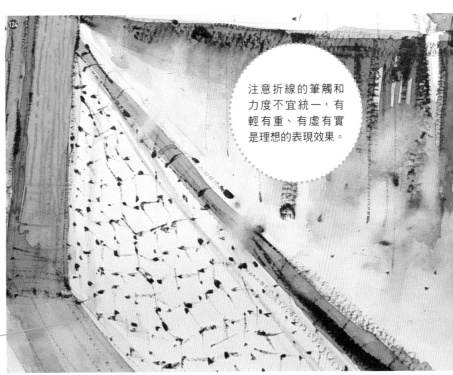

注意折線的筆觸和力度不宜統一，有輕有重、有虛有實是理想的表現效果。

⑪－⑫ 這幾幅圖是其餘網狀鐵絲網的繪畫情況，面積愈小的鐵絲網，折線數量便要減少。

⑫ 兩旁的網狀鐵絲網完成。

⑫ 網狀鐵絲網的特寫。注意折線的筆觸和力度不宜統一，有輕有重、有虛有實是理想的表現效果。

125 - 127 終於來到最後，觀察整體，按需要做出修正或點綴，不宜過多添加。

128 - 130 使用不透明的白色顏料加強一些重要地方的亮面，例如橋中的人物。

131 使用彈色法，增加棚屋下方的層次。

132 這是彈色後的完成畫面，對比前後的效果。（作品完成）

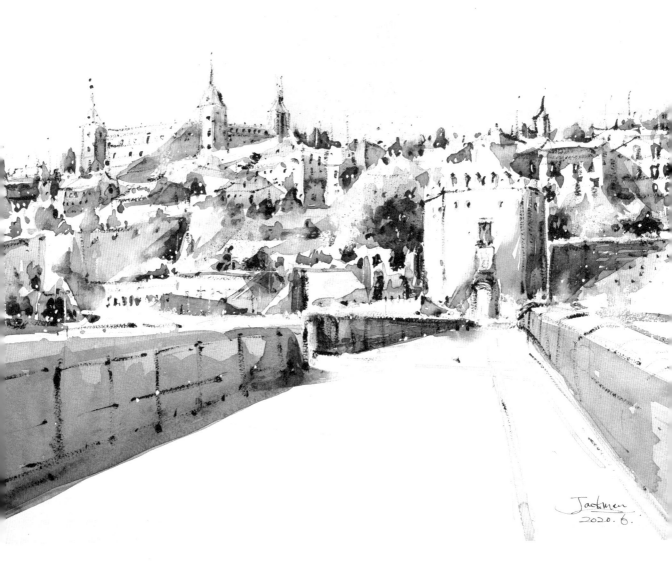

托雷多古城（一）
Toledo no.1
420×297mm

此畫作與《大澳漁村繪旅行（五）》的留白構圖接近，同樣是前方橋面有大幅面積的留白。而這留白，與古城密集的房子，形成有趣對比。

托雷多古城，於 1986 年被聯合國評為世界文化遺產，是古時西班牙的定都之地，三面被河包圍。畫中的山上最高處是托雷多城堡，而橋面是阿爾坎塔拉橋的一部分，也是三條連接對岸的古橋之中最有名的，建於古羅馬時期。

· 延伸作品賞析 ·

托雷多古城（二）
Toledo no.2

420×297mm

呈正方形的托雷多城堡位於山上最高處，四角有四個方形尖頂塔樓，整體外觀呈現十六世紀文藝復興風格，數百年以來這座城堡見證了西班牙的國運興衰。《托雷多古城（二）》呈現了《托雷多古城（一）》的石橋外觀。

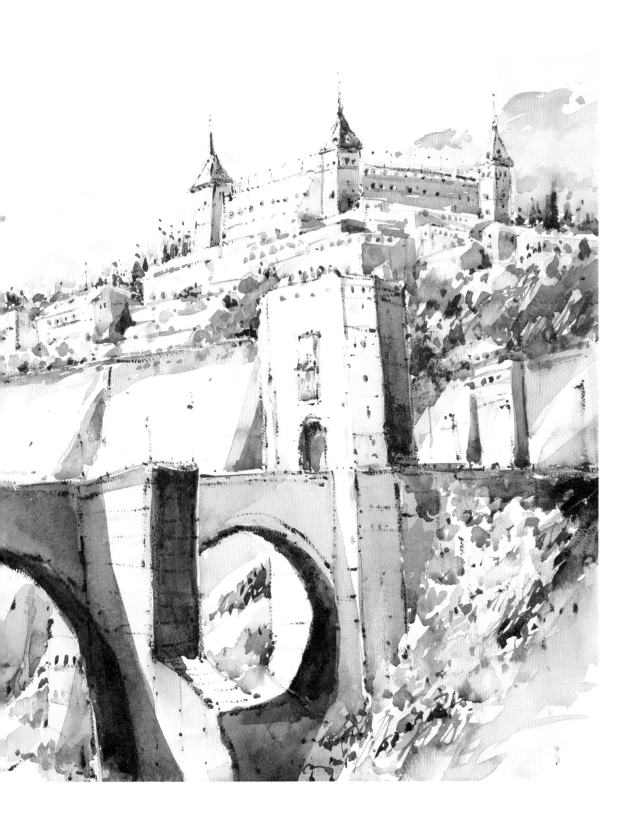

一學就會！水彩實戰教室

作者	文少輝 Jackman
主編	林玟萱
總編輯	李映慧
執行長	陳旭華（ymal@ms14.hinet.net）

社長	郭重興
發行人兼出版總監	曾大福

出版	大牌出版／遠足文化事業股份有限公司
發行	遠足文化事業股份有限公司
地址	23141 新北市新店區民權路 108-2 號 9 樓
電話	+886- 2- 2218 1417
傳真	+886- 2- 8667 1851

印務協理	江域平
美術設計	美果視覺設計
圖文排版	洪素貞
印製	凱林彩印股份有限公司
法律顧問	華洋法律事務所 蘇文生律師

定價——600 元
初版——2021 年 12 月

國家圖書館出版品預行編目 (CIP) 資料

一學就會！水彩實戰教室／文少輝著 . -- 一版 . –
新北市：大牌出版：遠足文化事業股份有限公司發行 , 2021.12
面； 公分
ISBN 978-986-0741-80-3(平裝)
1. 水彩畫 2. 繪畫技法
948.4　　　110018240